KB126648

살아 있는
미술사 박물관!

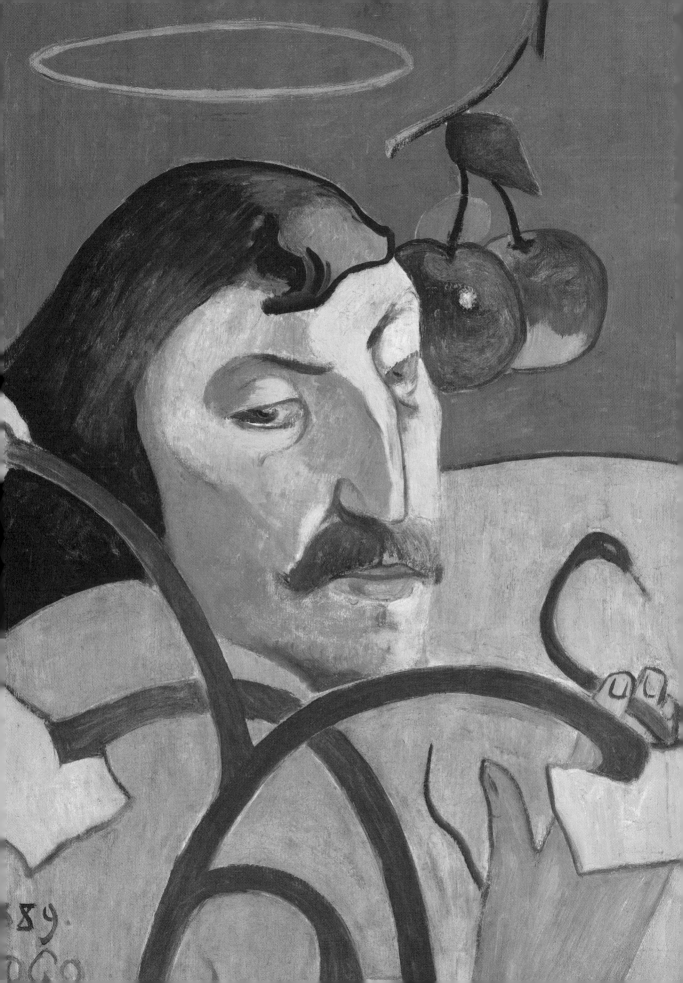

살아 있는
미술사 박물관!

세상을 발칵 뒤집은
흥미진진한 예술가들 이야기

페이퍼스토리

차례

카라바조, 18쪽

피터르 브뤼헐, 14쪽

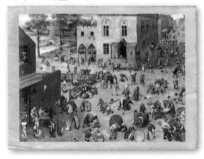

얀 페르메이르, 26쪽

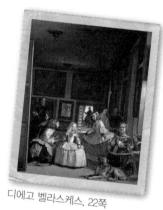

디에고 벨라스케스, 22쪽

클로드 모네, 42쪽

앙리 루소, 54쪽

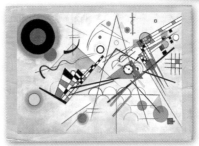
바실리 칸딘스키, 62쪽

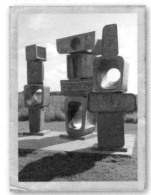
바버라 헵워스, 78쪽

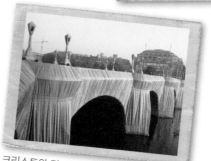
크리스토와 잔-클로드, 90쪽

위대한 미술가들

먼 옛날부터 미술가들은 동굴 벽과 궁전, 교회에 그림을 그렸고,
건축물과 공공장소에 조각품을 만들었다. 그런데 미술은 끊임없이 진화한다.
새로운 기술과 다양한 재료, 참신한 아이디어로 미술의 표현 방식이
날로 변화하고 있다.

기원전 약 3만 5000-1만 년

동굴 벽화
세계 곳곳에서
사람들이 동굴 벽과
천장에 그림을 그린다.
흙이나 숯을, 피나 침,
동물 지방과 섞어서
물감을 만든다.

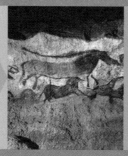

기원전 약 2500-300년

고대 이집트
이집트인들은
파라오가 죽어서도
즐겁게 지낼 수 있도록
무덤 속에 온갖 보물을
넣는다. 무덤 벽에도
그림을 그린다.

기원전 약 1700-200년

중국 미술
정교한 공예품을
만든다. 진시황의 무덤에
흙으로 만든 병사들을
함께 묻는다.

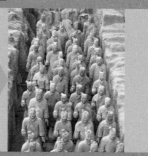

약 1525-1569년

피터르 브뤼헐
플랑드르 시골
농부들의 일과 놀이를
그림에 담는다. 부유한
상인들이 집 안을 장식하기
위해 그림을 산다.

1571-1610년

카라바조
극적인 종교화로
로마 사람들의 마음을
사로잡는다. 주변에서
볼 수 있는 사람들을
모델로 삼아 그림을
그린다.

1599-1660년

디에고 벨라스케스
에스파냐 왕궁에서
궁정 화가로 지낸다.
왕실 가족의 초상화를
그린다. 그림 솜씨가
빼어난 화가로 존경을
받는다.

1606-1669년

렘브란트
일생 동안 수많은
자화상을 그린다. 예리한
관찰력으로 세월의 흔적을
고스란히 드러낸다.

1632-1675년

얀 페르메이르
네덜란드의
실내 정경을 사진처럼
생생하게 그린다. '카메라
오브스쿠라' 같은 도구를
써서 정확하게 그린다.

1840-1926년

클로드 모네
인상주의를 창시한다.
화실에 틀어박혀 있지
않고 바깥에서 그림을
그린다. 빠른 붓놀림으로
빛의 변화를 포착한다.

1844-1910년

앙리 루소
아이처럼 순수하고
독특한 그림을 그린다.
이국적인 동식물로 가득한
밀림을 그린다.

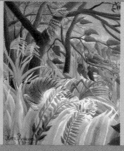

1853-1890년

빈센트 반 고흐
물감을 두껍게
덧칠하는 기법을
사용하고, 빠른 붓놀림과
강렬한 색채로 감정을
표현한다.

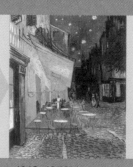

1903-1975년

바버라 헵워스
돌, 나무, 청동, 석고로
현대적인 조각 작품을
만든다. 영국의 풍경에서
영감을 얻는다.

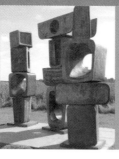

1904-1989년

살바도르 달리
꿈이나 환상의 세계를
그림으로 표현한다.
엉뚱한 대상들을 한데
모아서 작품을 만든다.

1907-1954년

프리다 칼로
자화상으로 자신의
감정을 표현한다.
누가 봐도 한눈에
알 수 있는, 자신만의
독특한 개성을 담는다.

1912-1956년

잭슨 폴록
캔버스를 이젤에서
떼어내 바닥에 펼쳐 놓고
작업한다. 활기찬 '액션
페인팅'을 선보인다.

기원전 약 650-서기 500년	약 500-1300년	약 1330-1550년	1475-1564년

고대 그리스와 로마
신전과 건축물에 신들의 형상을 생생하게 묘사한다. 화가들은 회반죽이 채 마르기 전에 벽화(프레스코화)를 그린다.

중세
유럽 곳곳에서 전쟁이 일어난다. 기독교가 성장하면서 미술가들의 일감이 늘어난다. 미술가들은 작업장을 차리고 조수들을 고용한다.

르네상스
유럽 화가들이 성서 이야기를 담은 그림으로 교회를 장식한다. 새로운 기법으로 정밀하게 묘사한다. 유화 물감이 발명된다.

미켈란젤로
르네상스의 대표적인 미술가로 수많은 명화와 위대한 조각품을 남긴다.

1760-1849년	1774-1840년	1834-1903년

가쓰시카 호쿠사이
일본 시골의 삶을 판화에 담는다. 그의 작품은 유럽으로 전해져서 사람들의 마음을 사로잡는다.

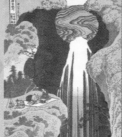

카스파어 프리드리히
자연의 힘과 숭고한 아름다움을 그림에 담는다. 유럽에서 풍경화가 인기를 얻는다.

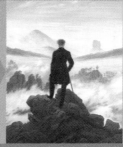

제임스 휘슬러
초상화와 런던의 밤 풍경을 그린다. 그림으로 정서나 분위기를 표현하고자 한다.

1859-1891년	1866-1944년	1881-1973년	1887-1968년

조르주 쇠라
커다란 화폭에 작은 색점을 무수히 찍어 파리의 풍경을 담는다. 이 표현 기법을 '점묘법'이라고 한다.

바실리 칸딘스키
형태, 색채, 선으로 그림을 그린다. 실제 사물이나 인물을 닮지 않은 그림을 그린다.

파블로 피카소
브라크와 함께 입체주의를 창시한다. 바이올린, 기타 등 사물을 그릴 때 여러 각도에서 본 모습을 동시에 보여 준다.

마르셀 뒤샹
미술관에 일상용품을 들여와 사람들을 충격에 빠뜨린다. '예술이란 무엇인가?'라는 물음을 불러일으킨다.

1928-1987년	1929년-	1962년-

앤디 워홀
뉴욕의 '공장' 작업실에서 일상용품과 유명 인사들의 이미지를 활용하여 작품을 만든다.

구사마 야요이
물방울무늬가 가득한 조형물, 거울, 전등이 즐비한 공간을 체험할 수 있게 한다.

피필로티 리스트
전시장의 벽과 바닥, 천장에 영상을 비추어 관람자를 온통 에워싸는 듯한 작품을 만든다.

초기 미술

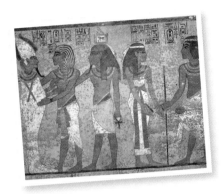

↑ 투탕카멘 무덤의 벽화. 투탕카멘은 기원전 1336–1327년 무렵에 고대 이집트의 파라오였다. 그의 무덤은 1922년에 발견되었다. 이 그림은 젊은 파라오의 죽음과 사후 세계로 가는 여행을 보여 준다. 투탕카멘은 죽은 자의 신 오시리스를 만난다.

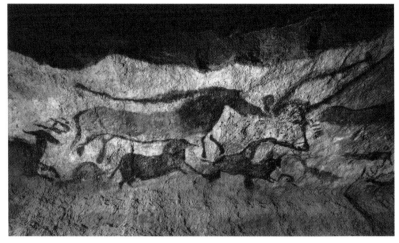

↑ 프랑스의 라스코 동굴 벽에 들소와 사슴이 뛰어다닌다. 동굴 속에는 기원전 약 1만 7000년에 그린 그림들이 600점 이상 남아 있다.

최초의 미술 작품은 누가, 왜 만들었을까? 아무도 확실히 알지 못한다. 우리가 알고 있는 건, 약 3만 5000년 전에 세계 곳곳의 사람들이 동굴 벽에 그림을 그리기 시작했다는 사실이다. 그들은 여러 색깔의 돌가루나 흙에 동물 지방이나 피를 섞어서 물감을 만들었다. 그리고 바위 동굴 속 깊숙한 곳에서 불빛을 비추어 보며 들소나 사슴처럼 자신들이 사냥한 동물들을 그렸다. 어쩌면 그들은 사냥을 잘할 수 있기를 바라는 주술 의식으로 그림을 그렸는지도 모른다. 이유가 무엇이든 그때부터 사람들은 줄곧 그림을 그려 왔다. 고대의 그림을 보면, 고대 사람들이 세상을 어떻게 바라보고, 무엇을 중요하게 여겼는지를 알 수 있다.

수 세기가 지나면서 미술가들은 그림을 그리고 도구를 만드는 기술이 점점 늘었다. 그들이 만든 작품은 점점 더 정교해졌다. 약 5000년 전에 고대 이집트 사람들은 거대한 무덤을 만들고, 세세한 부분까지 꼼꼼하게 묘사한 벽화를 남겼다. 그들은 사람이 죽은 뒤에도 즐겁게 지낼 수 있다고 믿었다. 고대 중국에서는, 진시황제가 말과 전차, 갑옷을 입은 진흙 병사들과 함께 무덤에 묻혔다. 수많은 흙인형들은 황제를 보호하고 지켜 줄 군대였다. 기원전 650년 무렵부터 고대 그리스와 로마의 미술가들은 집 안을 꾸밀 벽화를 그렸고, 웅장한 건축물과 신전을 장식하기 위해 돌을 깎아서 큰 조각상을 만들었다.

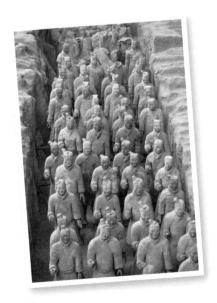

↑ 진시황 병마용. 기원전 210년 무렵에 흙을 구워 만들었다. 1974년에 한 농부가 우연히 발견하기까지 8000점이 넘는 진흙 병사들이 약 2200년 동안 땅속에 묻혀 있었다. 병사들은 실물 크기로, 자세히 보면 하나하나 생김새가 다르다.

우리는 초기 미술가들에 대해 별로 아는 것이 없다. 하지만 시간이
지나면서 그들이 어떤 일을 해냈는지 기록되기 시작했다. 사람들은
이런저런 사실을 적어 놓게 되었고, 우리는 그런 문서를 통해 위대한
미술과 미술가의 삶을 짜 맞출 수 있다.

중세에는 기독교가 유럽 곳곳으로 퍼져 나갔다. 수도사들은 종교적인
내용이 담긴 책에 손수 그림을 그렸고, 미술가들은 교회의 벽에 점점 더
사실적인 종교화를 그렸다. 종교화는 사람들에게 신앙심을 불러일으키고
성서의 이야기를 기억하게 하는 수단이었다. 부유한 왕과 귀족들은 웅장한
미술 작품으로 성이나 저택을 꾸미고자 했다. 미술가들은 일감이 생겼다.
화가와 조각가 들은 작업장을 차려서 조수들을 고용하고, 조수들은
'장인'이 일하는 방식을 배우고 익혔다. 실력을 쌓은 조수들은 나가서 따로
작업장을 차렸다.

수만 년 동안 세계 곳곳의 미술가들은 동굴과 궁전에서부터 교회와
미술관에 이르기까지 다양한 장소에 온갖 미술 작품을 만들었다. 그
작품들을 보면 그때가 어떤 시대인지, 사람들은 무엇을 믿었는지를 알 수
있다. 미술 작품은 과거를 생생하게 되살려 준다.

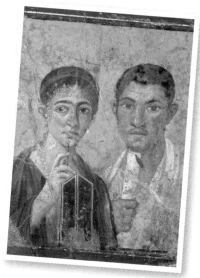

↑ 79년 베수비오 화산 폭발로. 고대 로마
도시 폼페이가 화산재에 뒤덮였다. 이
벽화는 오랜 세월 동안 화산재와 자갈
더미 속에 묻혀 있었다. 잘 차려 입은
남녀는 부유한 빵장수 부부로 알려져
있다.

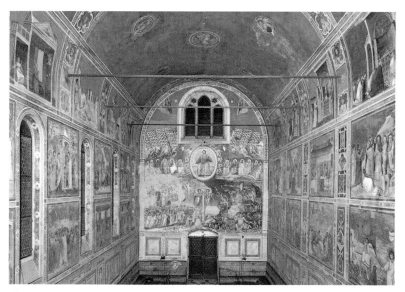

↑ 르네상스 시대의 화가들은 그림 속 인물을 살아 있는 듯 생생하게 묘사하는 법을 배웠다.
1305년 무렵, 이탈리아의 화가 조토는 아레나 성당 안에 성서 이야기를 담은 벽화를 그렸다.

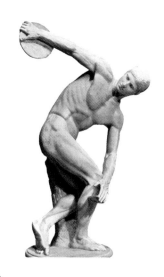

↑ 고대 그리스의 조각가들은 인체의
완벽한 형태를 표현하고자 했다. 이
조각상은 뛰어난 운동선수의 움직임을
보여 준다. 운동선수는 몸을 틀면서
원반을 던질 준비를 하고 있다.

미켈란젤로
르네상스의 거장

작품 구상 THE BIG IDEA	큰 조각상을 만들고, 큰 그림을 그린다. 이전 시대의 그 누구보다 생동감 넘치게 표현한다.
도전 CHALLENGES 규모가 큰 작업을 한다. 일감을 두고 다른 미술가와 경쟁한다.	**누가** 미켈란젤로 디 로도비코 부오나로티 시모니 Michelangelo di Lodovico Buonarroti Simoni **무엇을** 소묘, 회화, 조각 **어디서** 피렌체와 로마, 그 밖에 지금의 이탈리아에 있는 여러 도시들 **언제** 1490–1564년 무렵 **주요 작품** 조각상 〈피에타〉·〈모세〉·〈다비드〉, 시스티나 성당의 천장화
배경 BACKGROUND	이른바 '르네상스' 시대에 유명한 미술가들은 대저택과 교회를 장식하는 큰 작품을 만들었다. 미켈란젤로는 피렌체의 조각가였지만, 로마에 가서 시스티나 성당에 그림을 그렸다.

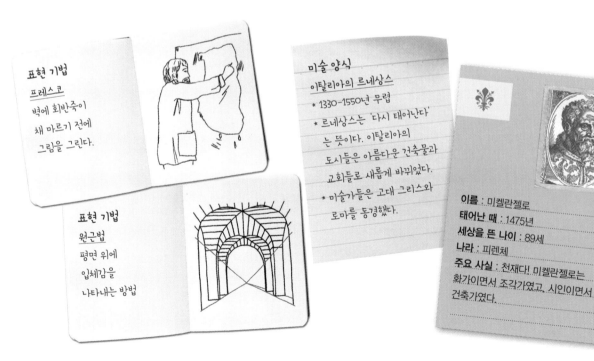

표현 기법
프레스코
벽에 회반죽이
채 마르기 전에
그림을 그린다.

표현 기법
원근법
평면 위에
입체감을
나타내는 방법

미술 양식
이탈리아의 르네상스
* 1330~1550년 무렵
* 르네상스는 '다시 태어난다'
는 뜻이다. 이탈리아의
도시들은 아름다운 건축물과
교회들로 새롭게 바뀌었다.
* 미술가들은 고대 그리스와
로마를 동경했다.

이름 : 미켈란젤로
태어난 때 : 1475년
세상을 뜬 나이 : 89세
나라 : 피렌체
주요 사실 : 천재다! 미켈란젤로는
화가이면서 조각가였고, 시인이면서
건축가였다.

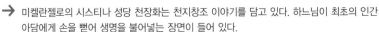 미켈란젤로의 시스티나 성당 천장화는 천지창조 이야기를 담고 있다. 하느님이 최초의 인간 아담에게 손을 뻗어 생명을 불어넣는 장면이 들어 있다.

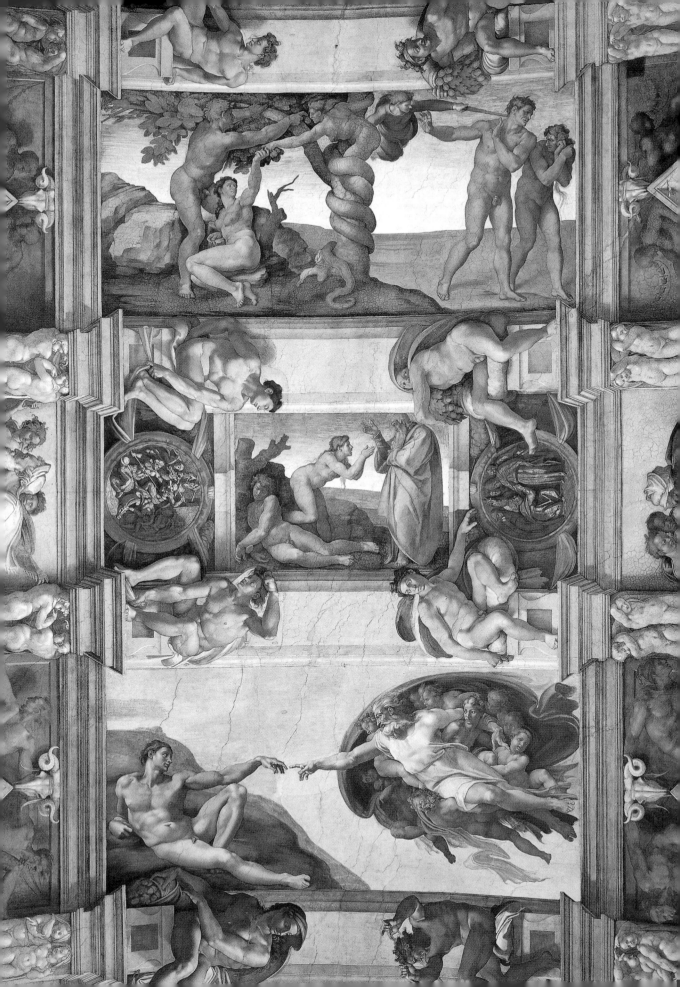

미켈란젤로
르네상스의 거장

 미켈란젤로는 촛불을 밝힌 채 그림을 그리고 있다. 몸은 얼어붙고 여기저기 쑤시고 아프다…

↑ 오늘날 교황이 사는 바티칸 시국은 세계에서 가장 작은 나라이다. 미켈란젤로가 살던 시절에 이곳은 로마의 일부였다. 산 피에트로 대성당(위)이 있고, 옆 건물 안에 시스티나 성당이 있다.

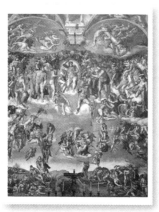

↑ 1536년, 미켈란젤로는 시스티나 성당으로 돌아와서 제단 뒤 벽면에 〈최후의 심판〉을 그렸다. 그림을 보면, 성서에 나온 심판의 날에 사람들의 영혼이 천국이나 지옥으로 간다.

↑ 미켈란젤로는 성당 천장에 아담을 그릴 때 알몸 모델을 본떠 그렸다. 르네상스 미술가들은 시체를 놓고 인체를 그리는 연습을 하기도 했다.

1508년, **미켈란젤로**는 세계에서 가장 중요한 가톨릭교회인 시스티나 성당 안에 있다. 교황 율리우스 2세는 미켈란젤로에게 시스티나 성당의 천장 가득 그림을 그려 달라고 했다. 미켈란젤로는 손수 설계한 높다란 발판 위에 올라가 있다. 그는 나무와 밧줄로 만든 발판 꼭대기에 서서 작업을 한다. 그림을 들여다보느라 천장에 얼굴을 바짝 들이민다. 얼굴에 물감이 뚝뚝 떨어진다. 그는 조수들을 집으로 돌려보내고, 홀로 촛불을 밝힌 채 밤늦도록 일한다. 다리가 쑤시고 온몸이 아프다. 미켈란젤로는 좀처럼 속내를 보이지 않는, 매우 까다로운 사람이다. 그림을 다 그릴 때까지 아무한테도 보여 주지 않을 셈이다.

미켈란젤로가 시스티나 성당에 그린 그림들은 오늘날 세계에서 가장 유명한 작품 가운데 하나다. 그런데 애초에 미켈란젤로는 화가가 될 생각이 없었다. 그는 피렌체에서 고대 그리스와 로마의 조각상을 본떠 가며 조각 공부를 했다. 그 유명한 〈다비드〉 같은 조각상은 카라라 산 근처의 채석장에서 가져온 대리석 덩어리로 만들었다. 차갑고 단단한 돌을 마치 살아 있는 사람의 살결처럼 다듬어 놓은 솜씨에 사람들은 감탄하지 않을 수 없었다. 미켈란젤로는 망치와 끌을 자유자재로 다루는 장인이었다.

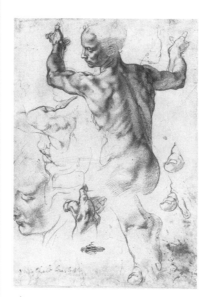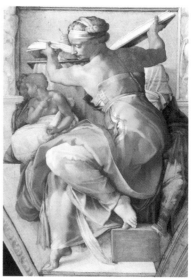

↑ 미켈란젤로는 프레스코화를 그릴 때, 미리 종이에 밑그림을 그린 뒤 천장에 옮겨 그렸다. 〈리비아 무녀〉는 남자 조수를 모델로 습작을 했다. 완성된 그림에서는 여자로 바뀐 모습을 볼 수 있다.

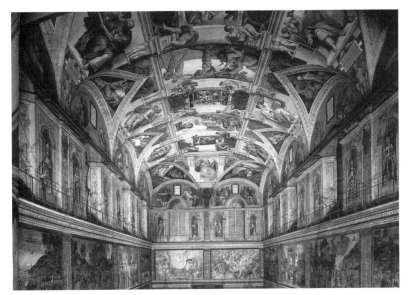

↑ 교황 율리우스 2세가 성당의 천장화를 그려 달라고 했을 때, 미켈란젤로는 화가가 아니라 조각가였다. 교황은 미켈란젤로가 뭐든지 할 수 있으리라고 믿었다.

시스티나 성당의 천장에 그림을 다 채워 넣기까지는 꼬박 4년이 걸렸다. 미켈란젤로는 벽에 회반죽을 바르고, 회반죽이 채 마르기 전에 그림을 그리는 프레스코 기법을 사용했다. 그는 이런 작업을 해 본 적이 없어서 처음에는 회반죽을 제대로 만들지 못했다. 급기야 회반죽에 곰팡이가 피는 바람에 처음부터 다시 시작해야 했다. 한가운데에 놓을 하느님과 아담의 그림은 맨 뒤로 미뤄 놓았기에 망정이지 하마터면 큰일 날 뻔했다. 미켈란젤로는 자신의 그림이 차츰 나아지리라고 생각했다. 진짜 그랬다!

미켈란젤로는 천장화에 하느님이 세상을 창조한 이야기, 아담과 이브, 노아와 대홍수 같은 성서 속 장면들을 담았다. 그림에 등장하는 인물만 해도 300명이 넘는다. 인물들은 탄탄한 근육질의 몸에 생동감 넘치는 몸짓을 하고 있다. 로브(길고 헐렁한 옷)를 걸친 인물들은 보통 사람처럼 보이지 않는다. 신화나 전설 속의 영웅처럼 완벽한 모습이다. 미켈란젤로는 하늘을 찌를 듯 우뚝 솟은 돌기둥을 그려 넣어서, 천장이 훨씬 더 높게 보이게 했다. 마치 고대의 웅장한 신전 안을 올려다보는 것 같다. 오늘날 해마다 500만 명이 넘는 사람들이 미켈란젤로의 위대한 작품을 감상하기 위해 시스티나 성당을 찾는다.

미켈란젤로의 말
"모든 돌덩어리 속에는 조각상이 있고,
그걸 찾아내는 일이 조각가의 임무다."

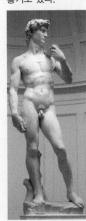

피터르 브뤼헐
일상생활

작품 구상 THE BIG IDEA	보통 사람들의 일상생활, 농부들의 일과 놀이, 풍경 등을 그림에 담는다.
도전 CHALLENGES 힘든 시대를 살아간다. 사람들이 종교 문제로 싸움을 벌인다.	**누가** 대(大) 피터르 브뤼헐 Pieter Bruegel the Elder **무엇을** 유화, 소묘, 판화 **어디서** 안트베르펜과 브뤼셀(지금의 벨기에 지역) **언제** 1550년대부터 1569년까지 **주요 작품** 〈아이들의 놀이〉, 〈눈 속의 사냥꾼〉, 〈추수하는 농부들〉 등 작품 약 40점이 남아 있다.
배경 BACKGROUND	16세기 안트베르펜은 유럽에서 가장 풍족한 도시였다. 브뤼헐은 부유한 상인과 은행가 들을 위한 그림을 그렸다. 그들은 자신이 살고 있는 세계를 담은 그림을 집 안에 걸어 두고 싶어 했다.

영향
* 시골 마을의 축제와 결혼식
* 알프스의 풍경
* 네덜란드의 화가 보스

미술 양식
북유럽의 르네상스
* 1325-1600년 무렵, 이탈리아 북쪽에 있는 유럽 나라들에서 발달
* 화가들은 유화 물감을 사용하여 세밀하게 묘사한 사실적인 그림을 그리기 시작했다.

표현 기법
브뤼헐의 소묘 작품은 종종 구리판에 새겨져서 판화로 찍혀 나왔다.

이름 : 피터르 브뤼헐
태어난 때 : 1525년 무렵
세상을 뜬 나이 : 44세
나라 : 플랑드르
주요 사실 : '계절'을 담은 풍경화를 그렸다. 이 그림들은 미술사상 가장 인기 있는 풍경화 가운데 하나다.

→ 브뤼헐의 그림을 자세히 보면, 꼭 어른처럼 생긴 아이들이 막대기와 굴렁쇠, 나무통, 공을 갖고 논다. 이 그림은 〈아이들의 놀이〉(1560년)의 한 부분이다. 4쪽에 나온 전체 그림을 보면, 몇백 명의 아이들이 전통 놀이를 하고 있다.

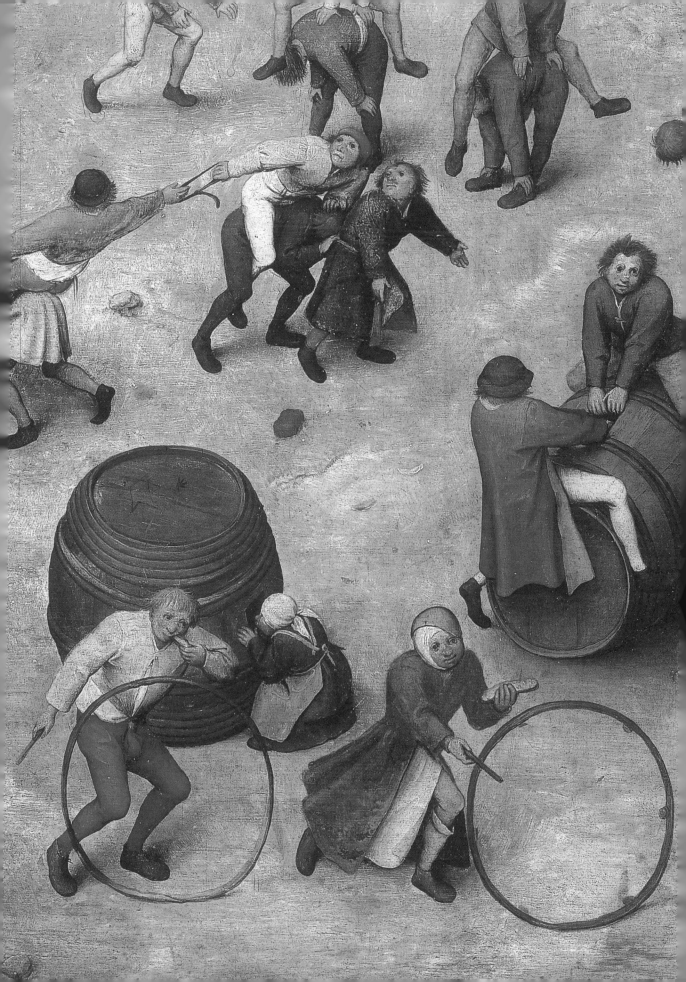

피터르 브뤼헐
일상생활

 브뤼헐은 농부 차림으로, 시골 마을의 결혼식을 바로 옆에서 지켜본다…

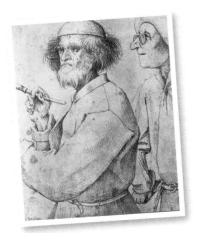

↑ 〈화가와 구매자〉(1565년)는 자화상인 것 같다. 화가는 그림을 그리고, 돈주머니를 쥔 남자가 어깨 너머로 그림을 본다.

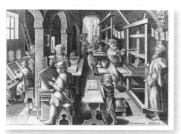

↑ 브뤼헐이 살던 시절에는 이렇게 바삐 돌아가는 작업장에서 판화를 찍어 냈다. 그때는 그림을 사려는 사람들이 워낙 많았다.

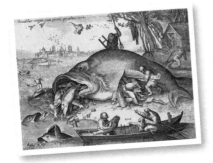

↑ 〈큰 물고기가 작은 물고기를 먹는다〉 (1557년)는 브뤼헐의 그림을 찍어 낸 판화이다. 커다란 물고기의 배와 입에서 작은 물고기들이 무수히 쏟아져 나온다. 땅 위를 걷는 물고기와 하늘을 나는 물고기도 있다.

피터르 브뤼헐은 친구와 함께 농부 차림으로, 시골 마을의 결혼식에 참석한다. 결혼식은 신부 집 헛간에서 열린다. 브뤼헐과 친구는 선물을 들고 먼 친척인 양 슬쩍 끼어든다. 아무도 눈치채지 못한다! 브뤼헐과 친구는 왁자지껄한 사람들과 어울려서 빵과 파이를 먹고, 맥주를 마시고, 백파이프 연주에 맞춰 노래하고 춤을 춘다. 이 시골 사람들에게 결혼식은 고된 일상에서 벗어나 잠깐 쉴 수 있는 시간이다. 농부들은 땅을 갈아 농사를 짓고 곡식을 거둬들이며, 하루하루 먹고사느라 애를 쓴다.

브뤼헐은 종종 이런 잔치 자리에 끼어서 그림의 소재를 얻었다. 〈농부의 결혼식〉은 먹고 마시고 즐기는 사람들을 생생하게 표현한 작품이다. 브뤼헐은 각 인물들의 개성 있는 얼굴 표정과 옷차림 하나하나까지 세심하게 묘사한다.

브뤼헐은 안트베르펜에서 화가 수업을 받았다. 안트베르펜에는 수백 명의 화가들이 활동하고 있었고, 그들의 그림은 부유한 은행가와 사업가 들에게 인기가 있었다. 젊은 시절에 브뤼헐은 이탈리아로 여행 가서 미켈란젤로와 레오나르도 다 빈치의 걸작들을 보았다. 하지만 브뤼헐이 깊은 감명을 받은 건, 고향으로 돌아오는 길에 본 알프스의 장엄한 풍경이다.

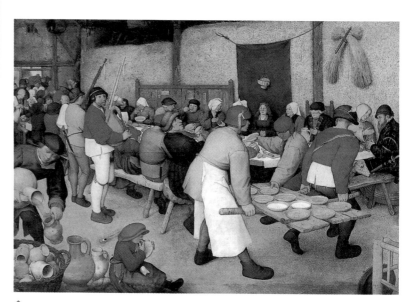

↑ 〈농부의 결혼식〉(1567년 무렵)에서, 신부는 푸른색 천 앞에 다소곳이 앉아 있다. 신랑이 누구인지는 모른다. 어쩌면 신랑은 이 자리에 없을지도 모른다. 오른쪽 끝에 앉은 턱수염 달린 남자는 브뤼헐인 것 같다.

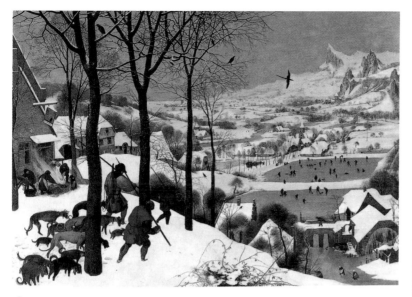

↑ 〈눈 속의 사냥꾼〉(1565년). 사냥꾼들이 달랑 여우 한 마리만 어깨에 걸친 채 마을로 돌아오고 있다. 사냥꾼들의 눈앞에 얼어붙은 호수가 펼쳐진다. 이때 유럽은 '소빙하 시대'에 접어들어 겨울이면 더욱 혹독한 추위가 몰아닥쳤다.

브뤼헐은 〈눈 속의 사냥꾼〉에 눈 덮인 알프스 산을 그려 넣었다. 이 그림은 한 해의 시기별로 농부들의 노동과 놀이를 그린 〈월력도〉의 연작 가운데 하나다. 그림 속에서 사람들은 사냥을 하고, 곡식을 거둬들이고, 열매를 따고, 장작을 패고, 얼음판에서 썰매를 타고, 주막에서 술을 마신다. 이제껏 이토록 야심 찬 풍경화를 그린 사람은 없었다. 이렇게 큰 규모로 그리는 그림은 오로지 종교화뿐이었다. 브뤼헐에게 풍경화 연작을 주문한 사람은 안트베르펜의 부유한 상인으로, 그는 대저택의 벽면에 그림들을 걸어 놓고자 했다. 오늘날 남아 있는 그림은 다섯 점인데, 원래는 더 있었을 것이다. 한때는 달마다 하나씩, 모두 열두 점이라고 생각했다. 하지만 지금은 두 달에 하나씩, 모두 여섯 점이라고 본다. 어쨌거나 4월과 5월의 풍경이 빠졌다!

브뤼헐이 〈계절〉 연작을 그린 때는 이미 결혼을 해서 브뤼셀에 살고 있었다. 그 무렵 브뤼셀은 또 다른 상업의 중심지였다. 이곳에서 브뤼헐은 성공을 거두었다. 시 관리들이 브뤼헐에게 안트베르펜과 브뤼셀을 잇는 새 운하 그림을 맡겼다. 그러나 브뤼헐은 이 일을 시작하지 못했다. 그는 44세에 세상을 떠났다. 그의 어린 두 아들, 피터르와 얀은 모두 미술가가 되었다. 특히 아버지 '대(大) 피터르 브뤼헐'에 대해 '소(小) 피터르 브뤼헐'로 불리는 장남 피터르는 아버지의 그림을 본떠 그리는 솜씨가 뛰어났다. 피터르는 큰 작업장에서 몇백 점의 판본을 만들었고, 이 판본들은 오늘날 세계 곳곳의 미술관에 소장되어 있다.

아이들의 놀이

〈아이들의 놀이〉(1560년) 가운데 여러 부분에서, 요즘 아이들도 하고 있는 운동과 놀이를 볼 수 있다.

브뤼헐의 그림에는 갖가지 체조를 하는 인물들이 등장한다. 여기서는 아이들이 나무 막대에 거꾸로 매달려 있다.

이 아이들은 오늘날 '피냐타'라고 부르는 놀이를 하고 있다. 긴 막대기로, 장난감이나 사탕이 가득 들어 있는 통을 열려고 한다.

아이들이 팽이치기를 하고 있다. 브뤼헐은 아이들이 얼어붙은 강에서 팽이치기를 하는 모습을 그리기도 했다.

카라바조
로마의 드라마

작품 구상 THE BIG IDEA	밝고 어두운 부분을 뚜렷하게 대비하여 극적이고 사실적인 그림을 그린다.
도전 CHALLENGES 불 같은 성격으로 말썽을 일으키기 일쑤다. 화가로 이름을 떨치던 시기에 도망자 신세가 된다.	**누가 미켈란젤로 메리시 다 카라바조** Michelangelo Merisi da Caravaggio **무엇을** 유화 **어디서** 로마와 시칠리아(지금의 이탈리아 지역), 몰타 섬 **언제** 1592–1610년 **주요 작품** 〈과일 바구니를 든 소년〉, 〈예수의 부름을 받는 성 마태오〉, 〈세례 　　　　　　요한의 참수〉
배경 BACKGROUND	가톨릭교회는 서민들에게 그리스도의 삶과 성인들의 이야기를 알려 주어 복음을 전파하고자 했다. 카라바조는 예수와 성인들을 현실 속 인물들로 나타냈다.

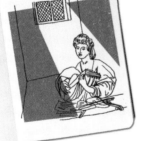

표현 기법
카라바조는 어두운 방에서 모델에게 등불을 비추거나, 높은 창문에서 들어오는 햇살이 비치게 했다.

영향
* 이탈리아와 북유럽의 르네상스 걸작들
* 로마의 뒷골목 생활

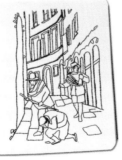

미술 양식

바로크
* 1600~1700년 무렵
* 화가들은 강렬하고 극적인 그림을 그렸다.
* 훨씬 더 세밀하고 사실적인 그림을 그렸다.
* 밝음과 어두움을 뚜렷하게 대비한다.

이름 : 카라바조
태어난 때 : 1571년
세상을 뜬 나이 : 39세
나라 : 이탈리아
주요 사실 : 로마의 길거리에서 모델을 찾았다. 피비린내 나는 장면을 상세하게 묘사했다. 살인을 저질렀다.

→ 〈예수의 부름을 받는 성 마태오〉(1600년)는 카라바조가 살던 시절, 로마의 어느 도박장을 배경으로 한 듯하다. 세금을 징수하는 마태오가 예수의 부름을 받는 장면을 보여 준다. 창문으로 쏟아져 들어오는 빛은 하느님의 존재를 나타낸다.

카라바조
로마의 드라마

카라바조는 도시의 밤거리를 휘젓고 다닌다. 그는 또 말썽을 일으킨다…

미켈란젤로 메리시 다 카라바조가 로마의 어두운 뒷골목을 내달린다. 1601년 늦은 밤, 카라바조는 술집에서 또 한바탕 싸움을 벌였다. 그는 짙은 눈썹에 머리칼이 마구 헝클어진 채 험악한 인상을 풍긴다. 망토 속에는 칼을 차고 있다. 카라바조는 이미 유명한 화가로 알려져 있고, 로마 추기경의 저택에 묵고 있다. 그런데도 폭력이 난무하는 뒷골목에서 옛 친구들과 어울려 다닌다. 로마에서도 손꼽히는 대성당을 장식하는 종교화를 그리면서도 그는 거리의 부랑아처럼 지저분한 뒷골목을 쏘다닌다!

카라바조는 로마의 길거리에서 만난 사람들을 그림의 모델로 삼았다. 그는 자신이 본 모습을 고스란히 그림에 담았다. 햇볕에 그을린 피부, 때 낀 손톱, 꾀죄죄한 누더기 차림을 그대로 묘사했다. 어떤 이들은 노발대발하며 사람들을 언짢게 하는 그림을 그리지 말라고 했다. 배경도 칙칙할뿐더러 예수나 성모 마리아, 성인들을 거지나 범죄자의 모습으로 그려 놓다니! 하지만 가톨릭교회에서는 카라바조의 그림을 반기는 사람들도 있었다. 성서 이야기를 새롭게 그려 낸 카라바조의 작품이야말로 서민들을 교회로 불러들이기에 안성맞춤이었기 때문이다.

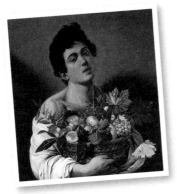

↑ 〈과일 바구니를 든 소년〉(1593년)의 모델은 카라바조의 동료 화가 마리오 민니티라고 한다. 카라바조가 로마에 온 지 얼마 안 되어 그린 그림이다.

↑ 〈순례자들의 성모〉(1604–1606년)에서 카라바조는 거친 발톱에 때가 낀, 맨발의 성모 마리아를 그렸다.

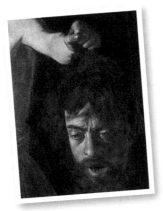

↑ 〈골리앗의 머리를 든 다윗〉(1610년 무렵)에서, 카라바조는 피가 뚝뚝 떨어지는 골리앗의 머리에 자신의 얼굴을 그려 넣었다.

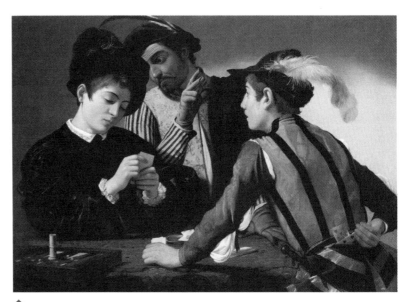

↑ 〈카드 사기꾼〉(1594년 무렵)에서, 두 소년이 카드놀이를 한다. 오른쪽 소년은 등 뒤에 카드를 숨겨 놓고 속임수를 쓴다. 콧수염 달린 남자도 한패다. 그는 구멍 난 장갑을 끼고 손가락으로 상대방 패를 알려 준다.

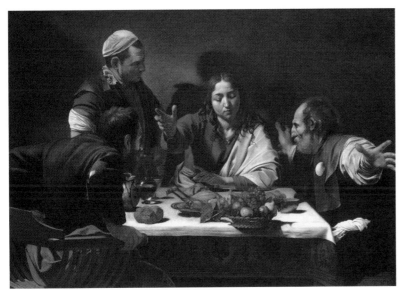

↑ 예수가 손을 뻗어 식탁 위의 음식을 축복한다. 그는 〈엠마오의 저녁 식사〉(1601년)에 우리를 초대하고 있는 듯하다.

↑ 튜브 물감이 발명되기 전, 카라바조 같은 화가들은 물감을 돼지 오줌보에 담아 두었다. 그림을 그릴 때면 필요한 만큼 물감을 짜냈다.

카라바조는 밀라노에서 태어났지만, 화가가 되려고 1592년에 로마에 갔다. 그는 곧 부유한 추기경 프란체스코 델 몬테의 눈에 띄었다. 추기경은 카라바조를 자신의 저택에 머물게 하고 대신 그림을 그려 달라고 했다. 추기경은 카라바조가 큰 일감을 맡도록 힘을 써 주기도 했다. 바로 로마에 있는 산 루이지 데이 프란체시 성당의 콘타렐리 예배당을 장식할 그림을 그리는 일이었다. 카라바조는 여느 화가들처럼 벽면에 바로 그림을 그리지 않겠다고 잘라 말했다. 대신 그는 작업실에서 큰 화폭에 유화를 그린 다음 예배당 벽에 걸었다. 〈예수의 부름을 받는 성 마태오〉를 비롯한 이 그림들은 실제 모델과 소품, 극적인 조명을 사용했다. 카라바조는 어두운 공간을 배경으로, 인물에게 환한 빛을 비추었다. 오늘날의 영화감독처럼, 카라바조는 꼭 영화의 한 장면을 연출하는 것 같았다.

카라바조의 작품은 로마 사람들의 마음을 단박에 사로잡았고, 그의 그림을 찾는 사람들이 줄을 이었다. 하지만 카라바조는 날이 갈수록 거칠고 사나워졌다. 기록을 보면, 카라바조는 친구들과 어울려 다니면서 행패를 부리기 일쑤였다. 1606년, 카라바조는 아마도 노름빚을 놓고 시비가 붙어서 급기야 사람을 죽이고 말았다. 살인을 저지르면 사형 선고를 받는다. 카라바조는 목숨을 건지려고 도망쳤다. 그는 남쪽의 나폴리, 몰타, 시칠리아로 갔다. 여기저기 옮겨 다니면서도, 그는 〈세례 요한의 참수〉(1608년) 같은 걸작을 연달아 그렸다. 하지만 또다시 사고를 쳐서 곤경에 빠졌다. 카라바조는 다시 로마로 돌아가려고 했다. 로마에 가면 사면을 받을 거라고 믿었다. 하지만 1610년, 카라바조는 홀로 남겨진 채 고열에 시달리다가 쓸쓸히 숨을 거두었다.

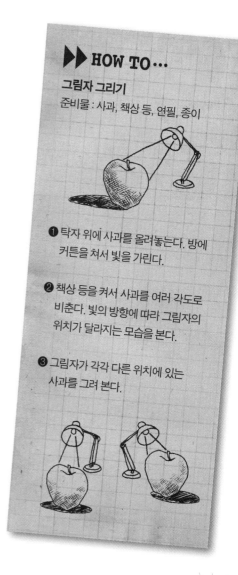

▶▶ HOW TO…

그림자 그리기

준비물 : 사과, 책상 등, 연필, 종이

❶ 탁자 위에 사과를 올려놓는다. 방에 커튼을 쳐서 빛을 가린다.

❷ 책상 등을 켜서 사과를 여러 각도로 비춘다. 빛의 방향에 따라 그림자의 위치가 달라지는 모습을 본다.

❸ 그림자가 각각 다른 위치에 있는 사과를 그려 본다.

디에고 벨라스케스
왕을 위하여

작품 구상 THE BIG IDEA	인물의 겉모습뿐 아니라 개성까지 잘 드러내는 사실적인 초상화를 그린다.
도전 CHALLENGES 작업 속도가 더디다. 궁정에서 여러 가지 일을 하느라 그림 그릴 시간이 부족하다.	**누가 디에고 로드리게스 데 실바 이 벨라스케스** Diego Rodriguez de Silva y Velazquez **무엇을** 유화 **어디서** 에스파냐의 마드리드 **언제** 1611–1660년 **주요 작품** 〈시녀들〉, 〈세비야의 물장수〉, 에스파냐 왕 펠리페 4세의 초상화들
배경 BACKGROUND	에스파냐 왕 펠리페 4세는 젊고, 야심만만하고, 예술을 아끼고 사랑했다. 왕은 젊은 나이의 벨라스케스를 궁정 화가로 임명한 뒤 왕과 왕실 가족의 초상화를 그리게 했다.

표현 기법
물감이 채 마르기 전에 덧칠을 하는 '알라 프리마' 기법으로, 그림에 생동감을 불어넣는다.

영향
카라바조와 티치아노의 영향을 받아 밝음과 어두움을 뚜렷하게 대비한다.

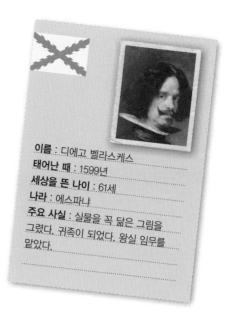

이름 : 디에고 벨라스케스
태어난 때 : 1599년
세상을 뜬 나이 : 61세
나라 : 에스파냐
주요 사실 : 실물을 꼭 닮은 그림을 그렸다. 귀족이 되었다. 왕실 임무를 맡았다.

→ 왕은 벨라스케스가 그린 딸의 초상화를 예비 신랑인 신성 로마 제국의 황제 레오폴트 1세에게 보냈다. 예비 신부가 얼마나 아름다운지 보여 줄 셈이었다. 이 작품 〈푸른 드레스를 입은 마르가리타 공주〉(1659년)에서, 공주는 겨우 여덟 살이다!

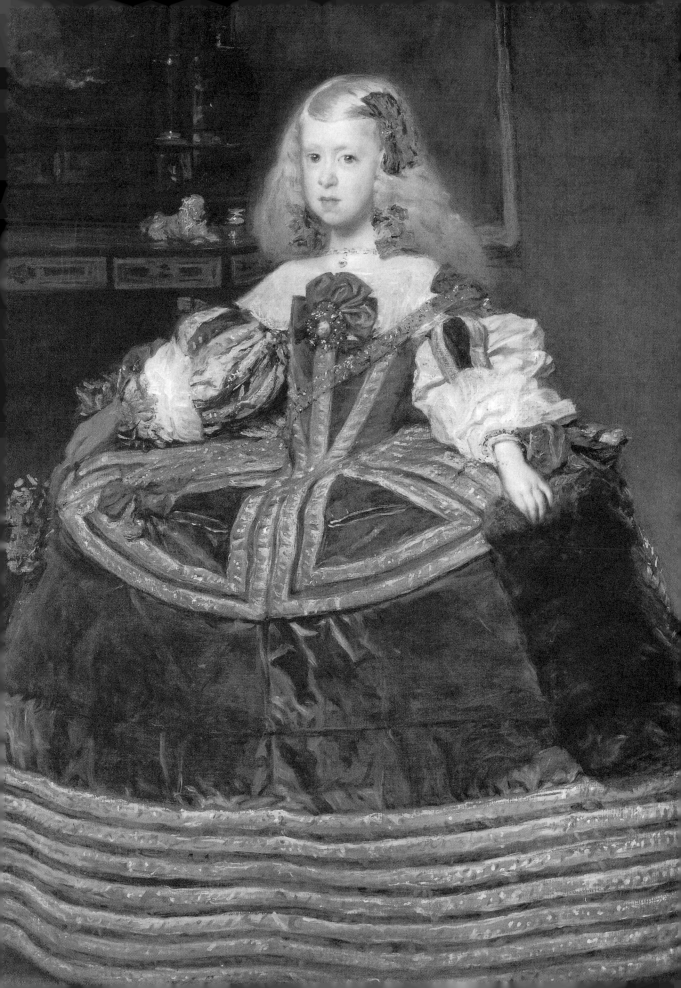

디에고 벨라스케스
왕을 위하여

오직 벨라스케스만이 왕의 초상화를 그릴 수 있다…

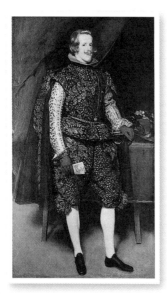

↑ 벨라스케스의 〈갈색과 은색 옷을 입은 에스파냐 왕 펠리페 4세〉(1631–1632년 무렵)는 화가 자신이 좋아한 작품으로 꼽힌다. 왕이 손에 쥐고 있는 종이에 서명을 한 걸 보면 알 수 있다.

"벨라스케스는 화가 중의 화가다."
에두아르 마네

↑ 〈교황 인노켄티우스 10세의 초상〉(1650년)은 벨라스케스가 로마에 가서 그린 작품이다. 교황은 이 그림을 보고 "너무나 진짜 같다!"며 깜짝 놀랐다. 벨라스케스에게 깊은 감명을 받은 교황은 왕에게 편지를 써서 그가 기사 작위를 받도록 힘을 실어 주었다.

디에고 벨라스케스가 고개를 든다. 1623년, 벨라스케스는 에스파냐 왕 펠리페 4세의 초상화를 이제 막 완성했다. 그림은 실제 모습을 쏙 빼닮았다. 펠리페의 길쭉한 얼굴과 꿰뚫어보는 듯한 눈, 생각에 잠긴 표정이 고스란히 드러났다. 왕은 크게 감탄한다. 이제 벨라스케스가 아니면 누구도 자신의 초상화를 그리지 못하게 하리라고 마음먹는다.

벨라스케스는 남다른 아이였다. 열 살 때부터 에스파냐의 세비야에서 화가 수업을 받았다. 열여덟 살이 되자 자신의 작업장을 차렸다. 처음에는 선술집과 부엌에 있는 서민들을 그렸다. 그중 하나가 〈달걀을 요리하는 늙은 여인〉이다. 달걀을 어찌나 생생하게 그려 놓았는지 달걀프라이 냄새가 솔솔 풍기는 것만 같다.

드디어 벨라스케스의 재능이 꽃을 피우게 되었다. 벨라스케스는 24세에 펠리페 4세의 궁정 화가가 되었다. 머잖아 명성을 얻고, 왕실에서 중요한 인물이 될 수 있는 발판을 마련한 셈이다.
벨라스케스는 마드리드의 왕궁에서 살게 되었다. 그 시절에 화가들은

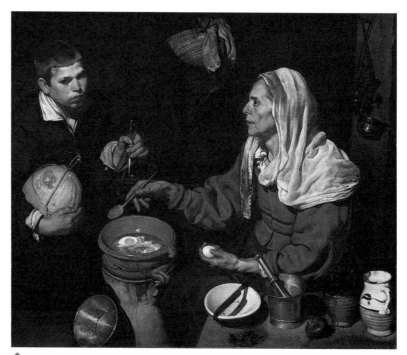

↑ 벨라스케스는 19세에 〈달걀을 요리하는 늙은 여인〉(1618년)을 그렸다. 늙은 여인의 움푹 들어간 볼과 주름투성이 손이 소년의 통통한 볼살과 대비된다.

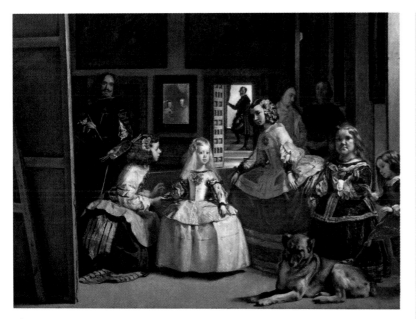

↑ 〈시녀들〉(1656년, 부분)은 다섯 살배기 마르가리타 공주와 시녀들을 그린 작품이다.
벨라스케스는 이 그림에 자신의 모습을 그려 넣었다. 왼쪽에, 붓을 든 남자가 벨라스케스이다.
왕과 왕비는 거울에 비친 모습이다.

썩 좋은 대우를 받지 못했다. 수입도 변변치 않아서, 기껏해야 왕실
이발사만큼 벌었다! 그런데 벨라스케스는 점점 더 높은 자리에 오르면서
더욱 중요한 임무를 맡았다. 그는 그림을 그릴 뿐 아니라, 왕실 모임과
파티를 준비했다. 왕은 벨라스케스에게 왕궁을 장식할 그림을 사 오라고
이탈리아에 보내기도 했다.

벨라스케스는 왕과 마르가리타 공주 등 왕실 가족을 그림에 담았다. 이
그림들은 미술사상 뛰어난 초상화로 손꼽힌다. 벨라스케스는 레이스,
보석, 번쩍이는 갑옷 등 왕실 가족의 눈부시게 화려한 의상을 기막힌
솜씨로 생생하게 묘사했다. 그는 어릿광대와 난쟁이도 그림에 담았다.
어릿광대와 난쟁이는 왕궁에 살면서 왕실 가족을 즐겁게 해 주는 임무를
맡았다. 왕은 사냥을 나가거나 전투 중에도 벨라스케스를 불러서 그림을
그리게 했다. 1644년 프랑스와 전쟁을 벌일 때, 왕은 에스파냐 군 막사
안에 작업실을 차려 놓고 벨라스케스의 그림 모델이 되었다.

왕은 벨라스케스가 죽기 바로 전에 산티아고 기사 작위를 내렸다.
이제껏 화가에게는 준 적이 없는 최고의 영예였다. 벨라스케스는 너무도
자랑스러워서 한참 전에 그린 걸작 〈시녀들〉을 꺼내 들고, 자신의 가슴에
기사단의 붉은 십자가를 그려 넣었다.

얀 페르메이르
실내 정경

작품 구상 THE BIG IDEA	실내 정경을 그린다. 대상이 그림 밖으로 튀어나올 것처럼 생생하게 묘사한다.
도전 CHALLENGES 돈 걱정에 시달린다. 대가족을 먹여 살려야 한다. 값비싼 물감을 사용한다. 작업 속도가 더디다.	**누가** **얀 페르메이르** Jan Vermeer **무엇을** 유화 **어디서** 네덜란드의 델프트 **언제** 1653–1675년 **주요 작품** 〈우유를 따르는 여인〉, 〈회화 예술〉, 〈진주 귀고리를 한 소녀〉, 〈음악 수업〉 등 작품 36점 정도가 남아 있다.
배경 BACKGROUND	페르메이르는 네덜란드 미술의 '황금시대'에 살고 있었다. 이때는 일상생활을 그린 '풍속화'가 크게 유행했다. 페르메이르는 실내에서 요리를 하거나 뜨개질을 하거나 악기를 연주하는 사람들을 그렸다.

표현 기법
천연 색소로 물감을 만들었다. 색소에 기름을 섞고 빻아서, 잘 개어진 반죽 같은 물감을 만들었다.

영향
* 훌륭한 악기
* 델프트의 화가들 (카렐 파브리티우스, 피터르 더 호흐 등)

이름 : 얀 페르메이르
태어난 때 : 1632년
세상을 뜬 나이 : 43세
나라 : 네덜란드
주요 사실 : 수수께끼 같은 기법으로 사진처럼 생생한 그림을 그렸다. 똑같은 방을 배경으로 그림을 그렸다.

→ 페르메이르의 가장 유명한 작품 〈진주 귀고리를 한 소녀〉(1665년 무렵)에서, 소녀는 우리를 물끄러미 바라본다. 머리에 둘러 감은 터번은 페르메이르가 좋아하는 군청색이다. 이 물감은 소녀가 달고 있는 귀고리만큼이나 귀한 물감이었다.

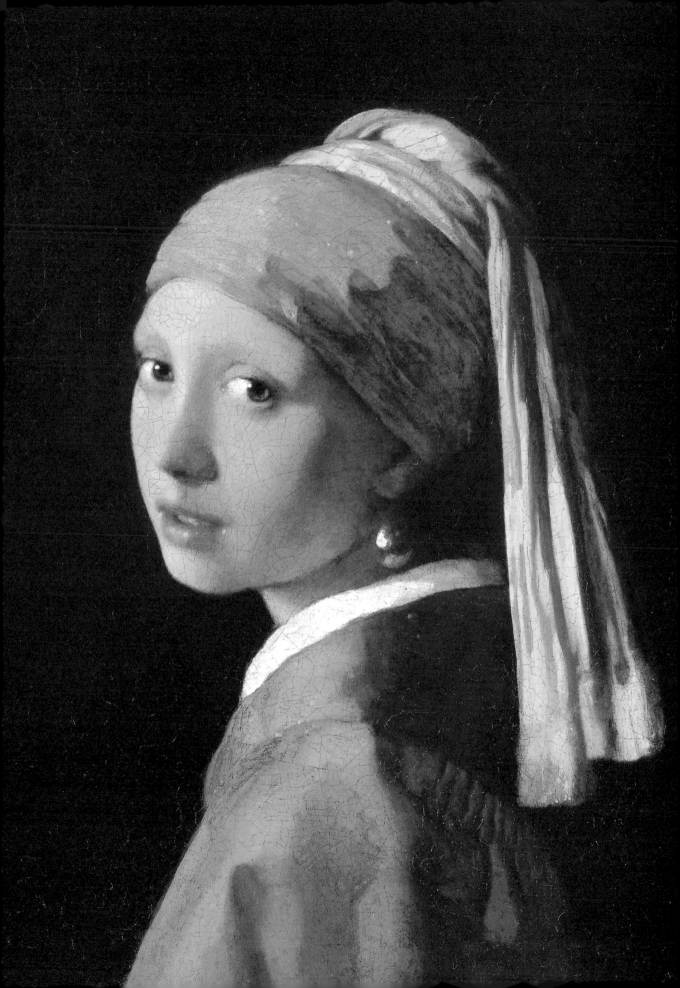

얀 페르메이르
실내 정경

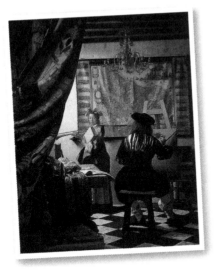

↑ 〈회화 예술〉(1666–1668년)은 그림을
그리는 화가의 모습을 담고 있다. 이 방은
페르메이르의 화실처럼 보인다. 왼쪽에
두툼한 태피스트리(여러 가지 색실로 그림을
짜 넣은 직물)가 커튼처럼 젖혀져서, 창
너머로 방 안을 들여다보고 있는 것 같다.

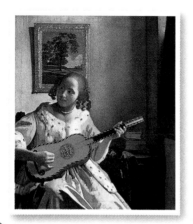

↑ 페르메이르는 악기를 즐겨 그렸다. 〈기타를
치는 여인〉(1672년 무렵)에서, 기타는 아마도
어느 부유한 미술품 수집가에게 빌렸을
것이다.

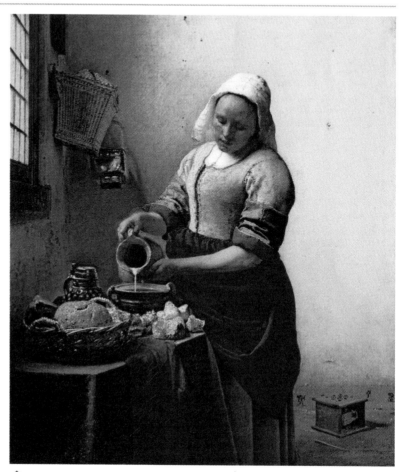

↑ 페르메이르의 〈우유를 따르는 여인〉(1658년 무렵)은 마치 사진처럼 보일 만큼 매우
사실적이다. 하녀가 묵묵히 우유를 따르고 있는 모습을 보면, 시간이 딱 멈춘 듯하다.

얀 페르메이르는 화실에서 그림을 그린다. 그의 집은 델프트의 시장
광장에 있고, 그는 1층에 있는 방 두 개를 화실로 쓰고 있다. 그는 아내
카타리나와 어린 자녀들, 그리고 장모 마리아 틴즈와 함께 살고 있다.
이때는 1658년이다. 그는 한 젊은 여인을 그리고 있다. 흰 머릿수건을 쓴
여인은 부엌에서 일하는 하녀처럼 두툼한 앞치마를 둘렀다. 그녀는 작은
탁자 앞에 서서 우유를 따른다. 페르메이르는 이 모습을 어떻게 그릴지
생각한다. 하얀 액체가 흘러내리면서 창문으로 들어온 빛을 받는다.
페르메이르는 짧은 붓질 몇 번으로 빛을 받는 부분을 나타낸다. 이제 몇
발짝 물러서서 그림을 바라본다. 눈앞의 장면이 캔버스 위에 고스란히
옮겨졌다. 마치 마법을 부린 것처럼! 색채는 실물보다 훨씬 더 환하게
빛나는 것처럼 보인다. 그는 이걸 어떻게 해냈을까?

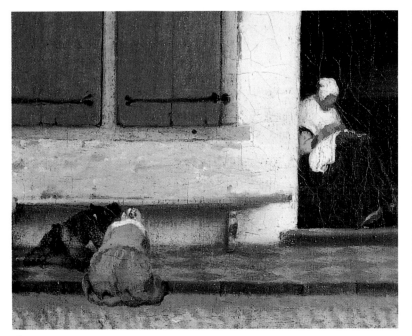

↑ 〈골목길〉(1657–1658년, 부분)에서, 두 아이가 나무의자 밑에서 놀고 있다. 페르메이르는 자식을 열다섯 명이나 두었지만, 아이들의 모습을 담은 그림은 이것뿐이다.

페르메이르가 어떤 방법으로 그림을 그렸는지는 베일에 싸여 있다. 그는 연필을 쓰지 않았고, 작업 방식에 관해 따로 적어 놓지도 않았다. 오늘날 많은 사람들은 그 시대에 페르메이르를 비롯한 화가들이 거울과 렌즈가 달린 장치를 써서 그림을 그렸다고 생각한다. 이 장치를 쓰면 방 안의 정경을 정확히 본떠 그릴 수 있다. 페르메이르는 마치 렌즈를 통해 본 듯이 진주처럼 반짝이는 사물을 흐릿하게, '초점을 흐리는' 방식으로 그렸다. 하지만 기록된 증거는 없다. 오직 그림 속에서 실마리를 찾을 뿐이다.

페르메이르는 네덜란드의 델프트에서 살았다. 그는 생전에 몇몇 작품을 팔기도 했다. 하지만 그가 세계적인 명성을 얻은 건 죽고 나서 몇 세기가 지난 뒤였다. 그는 그림을 사고파는 미술상으로 일하느라 많은 시간을 보냈다. 열다섯 명이나 되는 아이들을 키우려면 돈벌이를 해야 했다. 델프트 사람들은 그림을 사고 싶었지만, 워낙 살기 힘든 시절이었다. 페르메이르가 43세에 세상을 떠났을 때, 아내의 말에 따르면 그는 엄청난 빚더미에 올라앉은 채 대가족을 먹여 살릴 걱정에 '정신이 나간' 상태였다.

페르메이르의 그림은 36점이 남아 있다고 알려져 있다. 그만큼 귀하고 가치가 매우 높은 작품들이다. 페르메이르가 사용한 기법과 그림 속 인물들은 사람들의 호기심을 불러일으킨다. 그의 작품에 등장하는 젊은 여인들은 누구이며, 그들은 어떻게 살고 있었을까? 이런 물음에 속 시원한 답을 얻지 못하겠지만, 페르메이르는 자꾸만 우리의 궁금증을 자아낸다.

EXTRA

작업의 비밀

페르메이르는 새로운 발명품, 새로운 재료, 새로운 기법으로 한층 더 생생한 그림을 그렸다.

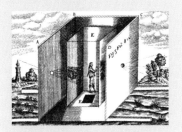

화가들은 '카메라 오브스쿠라'를 이용하여 실제와 같은 그림을 그렸다. 어두운 방에서, 벽에 구멍을 뚫으면 빛이 렌즈를 통과하여 바깥 경치가 캔버스 위에 비친다.

페르메이르는 풍부한 색채를 사용했다. 그 가운데 군청색(고운 광택이 나는 짙은 남색)은 아프가니스탄에서 나는 값비싼 청금석으로 만들었다.

전문가들은 엑스선 촬영과 적외선 카메라를 이용하여 페르메이르가 어떻게 그림을 그렸는지를 알아본다. 페르메이르는 그림을 그리는 동안 종종 마음을 바꾸어 이미 그려 놓은 인물이나 사물 위에 다른 그림을 그리기도 했다.

가쓰시카 호쿠사이
거대한 파도

작품 구상 THE BIG IDEA	일본의 자연 풍경과 평범한 사람들의 일상을 판화에 담는다.
도전 CHALLENGES 종종 가난에 시달렸다. 그림은 당국의 검열을 받고 공식 승인을 받아야만 했다.	**누가** **가쓰시카 호쿠사이** 葛飾北斎(아호가 적어도 30개에 이른다.) **무엇을** 소묘, 회화, 목판화 **어디서** 일본의 에도(지금의 도쿄) **언제** 1790년대부터 1849년 **주요 작품** 〈가나가와 앞바다의 거대한 파도〉 등 〈후지산 36경〉의 풍경화들
배경 BACKGROUND	1800년 무렵 에도에는 목판화를 찍어 내는 사람들이 수백 명에 이르렀다. 호쿠사이는 남들과 똑같은 그림을 그리고 싶지 않았다. 그는 전통적인 주제에서 벗어나 자연과 일상생활을 담은 그림을 그렸다.

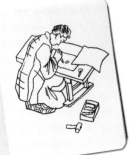

표현 기법
목판화를 만들려면, 목판에 조각칼로 그림을 새긴 뒤 색을 칠하고 종이에 찍어 낸다.

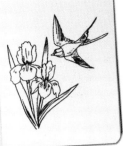

영향
* 새, 식물, 야생 동물
* 중국 명나라의 미술
* 일본의 15세기 화가 세슈

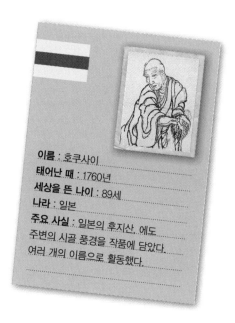

이름 : 호쿠사이
태어난 때 : 1760년
세상을 뜬 나이 : 89세
나라 : 일본
주요 사실 : 일본의 후지산, 에도 주변의 시골 풍경을 작품에 담았다. 여러 개의 이름으로 활동했다.

→ 호쿠사이는 에도와 그 주변 풍경을 작품에 담았다. 〈제국 폭포 순례〉(1827~1835년 무렵) 연작 중 〈아미다 폭포〉에서, 그는 강렬한 청색 물감 '프러시안블루'를 사용했다. 이 무렵 일본에 새로 들어온 프러시안블루는 화학 물질로 만든 것이다.

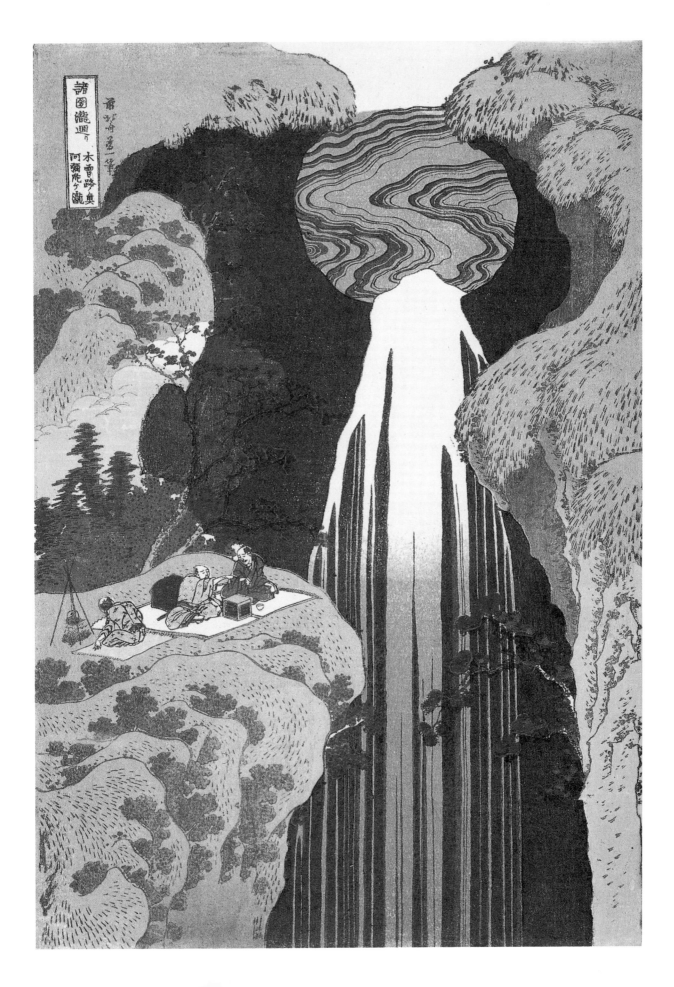

가쓰시카 호쿠사이
거대한 파도

 호쿠사이의 기막힌 그림을 보고, 궁에 있던 사람들 모두가 입이 딱 벌어진다!

↑ 호쿠사이는 학생들에게 사람과 동물, 사물을 그리는 법을 차근차근 알려 주는 책을 만들었다. 책 속에는 다양한 차림으로 갖가지 동작을 하는 인물 스케치 수천 점이 실려 있다.

1806년 어느 봄날, 가쓰시카 호쿠사이는 일본 도쿠가와 막부의 우두머리인 쇼군이 사는 궁에 불려 갔다. 분쇼라는 화가와 그림 실력을 겨루는 자리였다. 호쿠사이는 커다란 붓에 먹물을 듬뿍 묻히고는 힘차게 붓을 놀려 굽이치는 강을 그린다. 그러고는 닭 한 마리를 붙잡아 닭의 발을 물감 통에 푹 담근 다음, 강을 그린 그림 위에 닭을 풀어놓는다. 닭이 커다란 화폭을 가로지르며 타닥타닥 발자국을 찍는다. 마치 흐르는 강물 위에 우수수 떨어진 단풍잎처럼 보인다. 분쇼는 패배를 인정한다. 호쿠사이의 기막힌 그림에 모두가 입이 딱 벌어진다!

호쿠사이는 에도에서 태어났다. 십대에 목판화 작업장에서 일을 하다가 순쇼의 작업실에 들어갔다. 순쇼는 가부키(일본 전통극) 배우들을 그린 목판화로 크게 이름이 난 화가였다. 그 무렵 그림에는 색색의 화려한 옷차림을 한 인물이 등장했고, 이런 그림은 에도의 부유한 상인들에게 매우 인기가 있었다. 사람들은 멋진 공연을 보고 나서 기념품으로 그림을 샀다. 하지만 호쿠사이는 곧 새로운 도전을 하고 싶었다. 그는 풍경과 동식물 등 다른 대상을 그리기 시작했고, 전통을 따르지 않는다는 이유로 쫓겨나고 말았다.

▶▶ HOW TO…
호쿠사이처럼 그리기

❶ 원, 삼각형 같은 단순한 도형과 선 등으로 밑그림을 그린다.

❷ 도형 둘레에 윤곽선을 그린다. 불필요한 부분은 지운다.

❸ 세부 묘사를 덧붙여서 마무리한다.

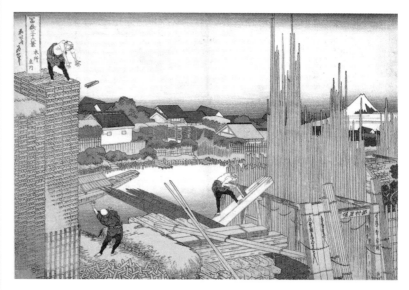

↑ 호쿠사이는 이 목재 야적장을 그린 그림에서, 서양의 원근법을 사용했다. 다시 말하면 이 풍경화는 평평한 느낌보다는 입체감과 공간감이 나타난다. 〈혼조의 다테가와〉는 〈후지산 36경〉 가운데 하나다.

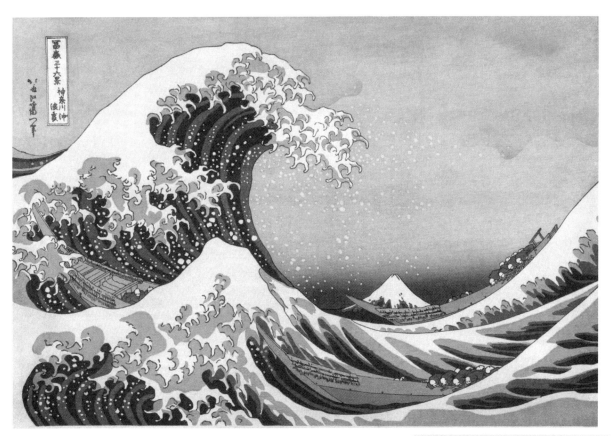

↑ 멀리 눈 덮인 후지산이 조그맣게 보이고, 눈앞에 큰 파도가 배 세 척을 집어삼킬 듯하다.
〈가나가와 앞바다의 거대한 파도〉는 〈후지산 36경〉(1826–1833년) 가운데 하나.

호쿠사이는 종종 가난에 시달렸다. 그는 사람들이 사고 싶어 하는 그림만 그린 게 아니었다. 가장 큰 성공을 안겨 준 작품은, 호쿠사이가 70대에 내놓은 에도의 풍경화 연작이다. 호쿠사이는 '내 나이 일흔 전에 그린 그림 중에 눈여겨볼 만한 작품은 하나도 없다'라고 썼다. 〈후지산 36경〉은 에도 주변의 시골 풍경과 농부나 어부의 일상, 여행자의 모습을 간결하게 묘사한 작품집이다. 풍경화의 배경에는 늘 후지산이 자리 잡고 있다. 호쿠사이의 대담한 선, 선명한 색, 역동적인 형태에 영감을 받은 화가들은 풍경화를 그리기 시작했다. 그들의 작품은 유럽의 미술가들, 특히 파리의 인상주의 화가들에게 큰 영향을 미쳤다.

호쿠사이는 늘 변화를 추구했다. 그는 한평생 그림을 그리면서 30여 개나 되는 아호를 썼다. 이를테면 나이가 들어서는 많은 작품에 '그림에 미친 늙은이'라는 이름을 써 넣었다. 그는 이사도 90번이나 했다! 호쿠사이는 소묘와 회화뿐 아니라 책 250권, 판화 3500점 등 모두 합쳐서 약 3만 점의 작품을 남겼다. 게다가 사람들이 오려 내서 '디오라마(배경 위에 모형을 설치하여 하나의 장면을 만든 것)'라는 입체적인 장면을 만들 수 있는 판화 작품을 제작하기도 했다.

↑ 녹차 밭 너머에 눈 덮인 후지산이 우뚝 솟아 있다. 호쿠사이는 〈가나가와 앞바다의 거대한 파도〉 등 많은 작품에 후지산을 그려 넣었다. 화산이지만, 1707년 이후 폭발한 적이 없다.

카스파어 프리드리히
대자연의 힘

작품 구상 THE BIG IDEA	자연의 힘을 보여 주는 풍경화를 그린다. 거칠고 광활한 대자연의 숭고한 아름다움을 표현한다.
도전 CHALLENGES 잇따라 불행한 일들을 겪는다. 뇌졸중으로 그림을 그리기 힘들다.	**누가** **카스파어 다비트 프리드리히** Caspar David Friedrich **무엇을** 유화, 소묘(연필, 잉크) **어디서** 독일의 드레스덴 **언제** 1490–1564년 무렵 **주요 작품** 주요 작품 〈산속의 십자가〉, 〈바닷가의 수도사〉, 〈안개 바다 위의 방랑자〉, 〈북극해〉
배경 BACKGROUND	18세기와 19세기에 유럽의 미술가, 작가, 음악가 들은 '낭만주의'에 빠져들었다. 프리드리히는 삶과 죽음에 관한 감정을 담아 쓸쓸함이 짙게 배어나는 풍경화를 그렸다.

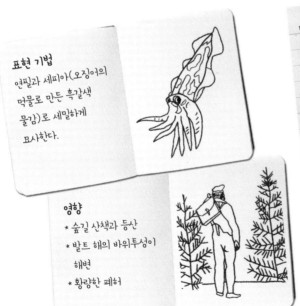

표현 기법
연필과 세피아(오징어의 먹물로 만든 흑갈색 물감)로 세밀하게 묘사한다.

영향
* 숲길 산책과 등산
* 발트 해의 바위투성이 해변
* 황량한 폐허

미술 양식

낭만주의
* 1780년대부터 1850년대까지
* 미술가, 음악가, 시인 들은 고전 회화 · 음악 · 문학의 엄격한 규칙에 반기를 들었다.
* 자연의 힘이나 전쟁의 공포를 그림에 담아냈다.

이름 : 카스파어 다비트 프리드리히
태어난 때 : 1774년
세상을 뜬 나이 : 66세
나라 : 독일
주요 사실 : 광활한 자연을 그림에 담았다. 외딴 곳으로 스케치 여행을 다녔다. 드레스덴 아카데미에서 미술을 가르쳤다.

→ 〈안개 바다 위의 방랑자〉(1818년)에서, 산꼭대기에 선 남자가 어딘가를 응시한다. 그는 자연을 정복한 신처럼 높은 데서 아래를 굽어보고 있는 걸까? 아니면 웅대한 자연 앞에서 인간이 아주 작은 존재임을 보여 주려는 걸까?

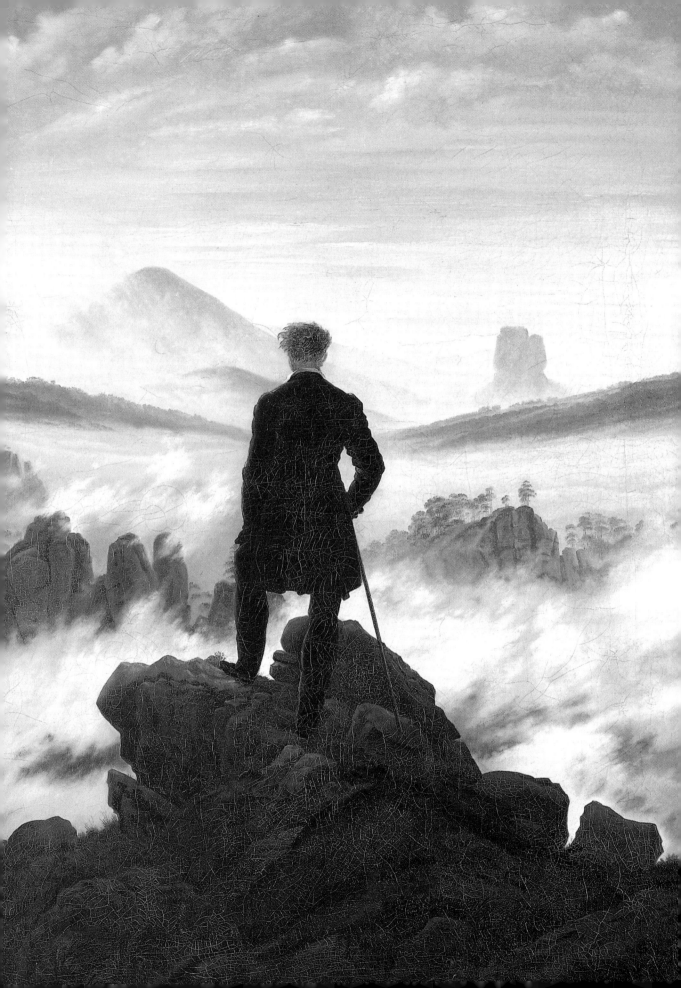

카스파어 프리드리히
대자연의 힘

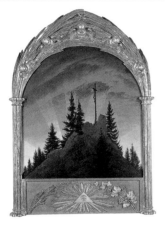

↑ 프리드리히는 〈산속의 십자가〉(1808년)에서 늘 푸른 전나무와 바위산, 햇살이 믿음과 희망을 나타낸다고 말했다. 금빛 액자는 프리드리히가 직접 디자인해서 조각가인 친구가 만들었다.

> **프리드리히의 말**
> "자연을 충분히 바라보고 느끼기 위해서는 홀로 있어야만 한다."

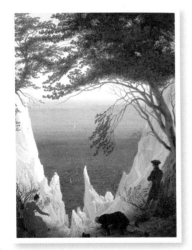

↑ 1818년, 프리드리히는 아내 카롤리네와 함께 뤼겐과 발트 해 연안을 여행했다. 이 무렵 프리드리히는 〈뤼겐의 백악 절벽〉(1818년)과 같이 인물이 있는 풍경화를 그렸다.

1801년, 뤼겐 섬에 거센 바람이 분다. 발트 해에서 불어오는 바닷바람이다. 카스파어 프리드리히는 스케치북을 등에 지고 백악 절벽을 힘겹게 오른다. 그는 이곳 풍경을 그리려고 왔다. 여기서 그린 그림은 다시 화실로 가져가서 마무리할 것이다.

프리드리히는 발트 해 연안의 작은 도시 그라이프스발트에서 태어났다. 그는 열 명의 아이들 가운데 하나로, 어린 시절에 힘든 일을 겪었다. 일곱 살 때 어머니가 세상을 떠나고, 열세 살 때는 남동생이 얼어붙은 호수에서 스케이트를 타다가 물에 빠져 죽는 모습을 보았다. 누이 둘도 세상을 떠났다. 아마도 잇따른 비극이 프리드리히의 삶에 큰 영향을 미쳤을 것이다.

프리드리히는 코펜하겐에서 미술을 공부하고 드레스덴으로 갔다. 그곳에서 그는 근처 산이나 숲을 돌아다니며 바위산 봉우리와 빽빽하게 늘어선 전나무들을 스케치하곤 했다. 그는 33세에 유화를 그리기 시작했다. 그의 첫 유화 작품 가운데 하나는 교회의 제단화인 〈산속의 십자가〉이다. 그림을 본 사람들은 깜짝 놀랐다. 그때까지 종교화에 풍경을 그린 작품은 매우 드물었다. 더구나 전나무와 해 질 녘의 하늘, 산봉우리가 십자가에 매달린 작은 예수 상을 압도하는 듯했다.

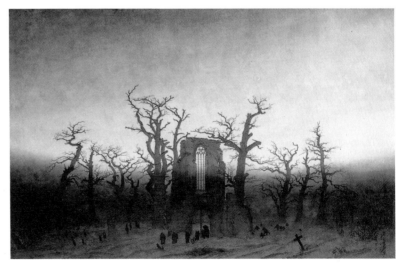

↑ 어둠이 내려앉은 적막한 땅에 수도사들이 눈 쌓인 교회 묘지로 관을 옮긴다. 조그만 인물들 위로 폐허가 된 수도원이 우뚝 솟아 있다. 〈참나무 숲 속의 수도원〉(1809–1810년)은 프리드리히가 전시회에 내놓은 첫 유화 작품 가운데 하나다.

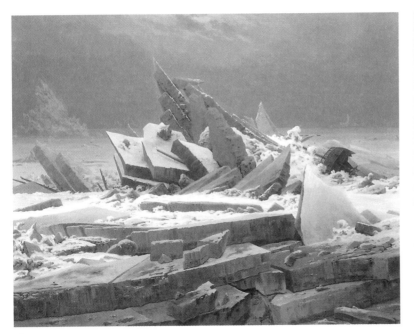

↑ 작은 배는 겹겹이 쌓인 거대한 얼음 덩어리들 사이에서 더욱더 작게 보인다. 프리드리히의
〈북극해〉(1823-1824년)는 영국의 북극 탐험대에 영감을 얻어서 그린 작품이다.

몇 해 뒤, 프리드리히에게 성공이 찾아왔다. 프리드리히는 〈바닷가의
수도사〉와 〈참나무 숲 속의 수도원〉을 베를린의 전시회에 내놓았고,
프로이센의 왕세자 프리드리히 빌헬름이 두 작품을 모두 사들였다.
나중에 프리드리히의 작품을 사들인 사람들 중에는 러시아의 황제
니콜라이 1세와 러시아의 시인 주콥스키가 있다. 프리드리히의 친구가 된
주콥스키는 프리드리히가 작품을 팔 수 있게 도움을 주었다. 주콥스키는
프리드리히의 그림에 감동했다. 프리드리히는 자신의 감정과 상상력을
작품에 흠뻑 쏟아붓는 듯했다. 뾰족뾰족한 바위, 황량한 폐허, 폭풍우가
몰아치는 어두컴컴한 하늘은 도저히 길들일 수 없는 대자연의 위엄을
나타냈다. 이와 같은 풍경에 대체로 작은 인물이 등장한다. 거친 환경에서
인간은 더욱 미약한 존재로 보인다. 프리드리히는 종교적인 사람이었고,
북유럽의 신화나 전설에서 영감을 얻기도 했다. 그는 해돋이와 해 질 녘,
달빛이 비치는 풍경을 즐겨 그렸다. 보통 대낮의 장면은 그리지 않았다.
프리드리히는 종종 시련을 겪었고, 그때마다 작품에는 독수리, 올빼미,
묘지, 폐허가 등장하곤 했다.

프리드리히는 드레스덴에서 줄곧 살다가 마침내 미술 아카데미의 교수가
되어 오랫동안 학생들을 가르쳤다. 그러나 안타깝게도 말년에 뇌졸중으로
몸이 마비가 되어 그림을 제대로 그릴 수가 없었다. 그는 예술가 친구들과
미술품 수집가들의 도움으로 살아갔다. 그의 강렬한 작품은 주변
사람들에게 큰 영향을 주었고, 그가 죽은 뒤에도 끝내 살아남았다.

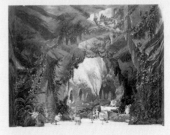
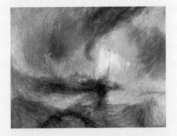

제임스 휘슬러
미술과 음악

작품 구상 THE BIG IDEA	분위기와 정서를 자아내는 풍경화와 초상화를 그린다. 그림이 어떤 이야기를 들려줄 필요는 없다.
도전 CHALLENGES 작품에 대한 혹평을 듣고 명예 훼손으로 고소한다. 막대한 소송 비용으로 파산한다.	**누가** 제임스 애벗 맥닐 휘슬러 James Abbott McNeill Whistler **무엇을** 유화, 에칭, 실내 장식 **어디서** 프랑스의 파리, 영국의 런던 **언제** 1855–1903년 **주요 작품** 〈회색과 검정의 배열 1 : 화가의 어머니〉, 밤 풍경을 그린 〈녹턴〉 연작, 〈파랑과 금빛의 조화 : 공작새의 방〉
배경 BACKGROUND	1855년에 휘슬러는 미국에서 유럽으로 갔다. 런던과 파리의 미술 아카데미는 역사 속 장면을 웅장하고 세련되게 표현한 그림을 보여 주려고 했다. 휘슬러는 뭔가 다른 그림을 그리고 싶었다.

표현 기법
휘슬러는 유화 물감을
천연수지, 아마인유,
테레빈유 등과 섞어서,
특별한 비법으로 만든
'소스'라고 불렀다.

미술 양식
탐미주의(유미주의)
* 1870년대에서 1880년대까지,
런던
* 화가, 디자이너, 건축가 들은
예술이야말로 가장 중요한
것이라고 믿었다.
* 아시아의 미술과
디자인에서 영감을
얻었다.

영향
* 고급 요리, 우아한
옷차림, 호화로운 파티
* 벨라스케스의 초상화
* 템스 강

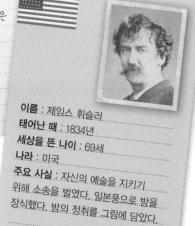

이름 : 제임스 휘슬러
태어난 때 : 1834년
세상을 뜬 나이 : 69세
나라 : 미국
주요 사실 : 자신의 예술을 지키기
위해 소송을 벌였다. 일본풍으로 방을
장식했다. 밤의 정취를 그림에 담았다.

→ 〈검정과 금빛의 녹턴–떨어지는 불꽃〉(1875년)에서, 밤하늘을 수놓는 불꽃과 연기구름을 볼 수 있다.
휘슬러는 런던 템스 강변에서 본 불꽃놀이를 그림에 담았다.

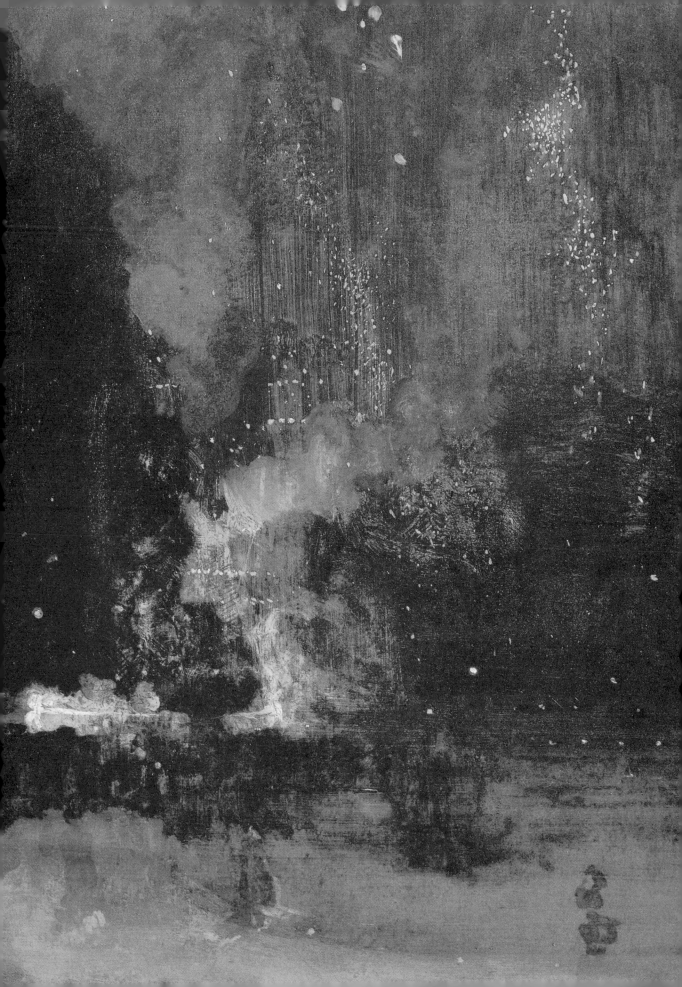

제임스 휘슬러
미술과 음악

휘슬러는 템스 강의 풍경을 그리기 위해 부랴부랴 화실로 돌아간다…

1871년 가을, 제임스 휘슬러는 어머니와 함께 템스 강에서 뱃놀이를 했다. 여러 날 동안 휘슬러는 어머니의 초상화를 그리는 데 매달렸다. 이제 바람을 좀 쐬기로 한다. 어머니와 아들은 해가 지기 직전에 첼시에 있는 집으로 돌아온다. 휘슬러는 문 앞에서 문득 강을 본다. 어둠이 내리고, 안개에 휩싸인 강은 고요하다. 휘슬러는 그 아름다움에 감동한 나머지 위층 화실로 뛰어 올라간다. 빛이 사라지기 전에 그림을 그려야 한다. 나중에 휘슬러는 이웃 사람에게 배를 빌려서 밤에 배를 타고 나가기도 한다. 안개 자욱한 강에서 밤의 정취를 그림에 담는다.

휘슬러는 미국에서 성장하고, 파리에서 미술을 공부한 뒤 런던으로 갔다. 그는 단테 가브리엘 로세티와 오스카 와일드 같은 예술가들과 친구가 되었다. 이 친구들을 첼시에 있는 집과 화실로 불러 모아 화려한 파티를 열곤 했다. 휘슬러는 넘치는 매력과 반짝이는 재치로 모두를 즐겁게 해 주기를 좋아했다. 그는 몸에 꼭 맞는 검정색 정장을 빼입고 은을 씌운 지팡이를 들고 다녔다.

↑ 〈파랑과 은빛의 녹턴–첼시〉(1871년)는 템스 강 풍경을 그린 휘슬러의 〈녹턴(야상곡)〉 연작 가운데 하나다. '녹턴'은 프랑스 어로 '밤'을 뜻한다. 휘슬러에게 밤은, 강이 '베일과 같은 안개에 휩싸이고' 창고가 '궁전'이 되는 마법의 시간이었다.

↑ 1860년대 이후 휘슬러는 그림과 편지에 서명을 할 때 이름을 쓰지 않았다. 대신 중국과 일본 디자인에서 영감을 얻은 '나비' 문양을 그려 넣었다.

↑ 휘슬러의 어머니 사진을 보면, 그의 그림(오른쪽)이 실물을 꼭 닮은 초상화임을 알 수 있다. 하지만 휘슬러는 애초에 꼭 닮게 그릴 생각은 없었다고 말했다.

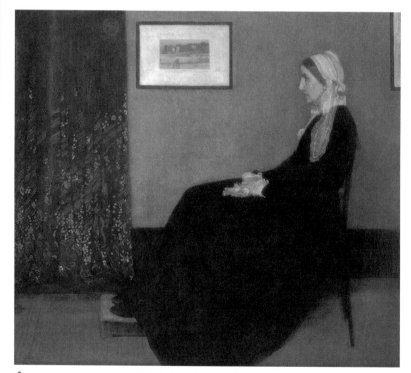

↑ 1871년, 휘슬러는 모델이 화실에 올 수 없게 되자 모델 대신 어머니를 그렸다. 어머니는 오래 서 있기 힘들어서, 휘슬러는 어머니가 앉아 있는 모습을 그렸다. 그 작품이 바로 〈회색과 검정의 배열 1 : 화가의 어머니〉(1871년)이다.

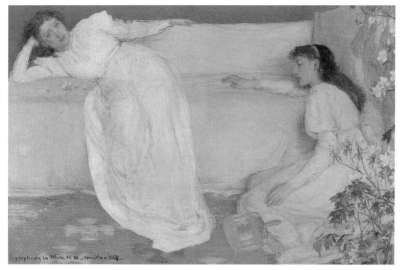
Symphony in White, N.III. Whistler RGF.

↑ 〈흰색 교향곡 3번〉(1865-1867년)은 휘슬러가 제목에 음악 용어('교향곡')를 붙인 첫 작품이다. 휘슬러는 소녀들의 자세와 밝기를 달리한 흰색 드레스가 잘 어우러져서 하나의 음악 작품 같은 효과를 낸다고 생각했다.

휘슬러는 활달하고 사교적인 사람이었지만, 그림은 그림 자체로만 봐야 한다고 굳게 믿었다. 그는 자신의 작품에 교향곡이나 녹턴 같은 음악 용어를 제목으로 달았다. 작곡가가 음악으로 감정을 불러일으키듯 휘슬러는 그림으로 정서나 분위기를 자아내고자 했다. 초상화 속 인물이 누구인지, 풍경화 속 장소가 어디인지 시시콜콜하게 알려 준다면 그림을 보는 사람의 마음을 흩뜨려 놓을 뿐이다. 그는 어머니를 그린 그림에도 〈회색과 검정의 배열 1〉이라는 제목을 붙였다. 휘슬러는 그림에 나타난 색채와 형태, 구성이 가장 중요하다고 여겼다.

모두가 휘슬러와 같은 생각을 한 건 아니었다. 1877년, 휘슬러의 〈검정과 금빛의 녹턴-떨어지는 불꽃〉을 두고 유명한 미술 평론가 존 러스킨이 혹평을 했다. 이 그림을 보면, 불꽃놀이가 벌어지자 새까만 밤하늘에 점점이 불꽃이 터지고 연기가 피어오른다. 하지만 언뜻 보면 무슨 그림인지 알아보기 힘들다. 러스킨은 이런 그림이 런던의 주요 미술관에 떡하니 걸려 있다며 화를 냈다. 그는 휘슬러가 '대중의 얼굴에 물감 통을 내던졌다'며 독설을 퍼부었다. 휘슬러는 오명을 씻고 자신의 예술을 지키고자 러스킨을 고소했다. 결국 재판은 휘슬러의 승리로 끝나게 되었지만, 배상금으로 달랑 동전 한 닢인 '1파딩(영국의 옛 화폐 단위)'을 받았다. 오히려 엄청난 소송 비용으로, 이듬해 휘슬러는 파산했다. 그래도 훗날 그 그림이 미국의 부유한 수집가에게 팔렸을 때, 휘슬러는 크게 기뻐했다.

EXTRA

공작새의 방

1876년, 휘슬러가 부유한 사업가 프레더릭 R. 레이랜드의 식당을 새로 꾸며 놓았을 때 한바탕 소동이 벌어졌다.

레이랜드는 런던 저택에 새로 방을 꾸미면서 휘슬러의 〈도자기 나라에서 온 공주〉와 중국 도자기들을 전시하기로 했다.

레이랜드가 실내 장식을 맡긴 사람이 갑작스레 일을 그만두었다. 그러자 휘슬러가 벽과 천장을 칠하고 황금빛 공작새까지 그려 넣었다. 레이랜드는 불같이 화를 냈지만, 방은 그대로 됐다.

1904년, 미국의 한 수집가가 이 방을 사들여 배에 싣고 대서양을 건넜다. 신문에 따르면, 방은 디트로이트에 있던 그의 저택에 하나둘씩 복원되었다.

클로드 모네
첫인상

작품 구상 THE BIG IDEA	대상을 꼼꼼하게 묘사하지 않고, 빛의 변화에 따른 순간적인 인상을 표현한다.
도전 CHALLENGES 어떤 날씨에도 바깥에서 작업한다. 모네의 작품을 두고 '그리다 만' 그림이라고 생각하는 사람들이 있다.	**누가** 오스카-클로드 모네 Oscar-Claude Monet **무엇을** 유화 **어디서** 프랑스의 파리와 북부 시골 마을 **언제** 1860년대부터 1926년 세상을 떠날 때까지 **주요 작품** 〈인상, 해돋이〉, 〈양산을 든 여인〉, 〈건초 더미〉, 센 강의 풍경을 담은 그림들, 〈수련〉
배경 BACKGROUND	1860년대 파리에서 그림 공부를 하던 모네는 뭔가 새로운 걸 하고 싶어 하는 화가들과 어울린다. 이 화가들은 역사 속 장면을 실제처럼 그린 작품을 답답하고 케케묵은 그림으로 보았다.

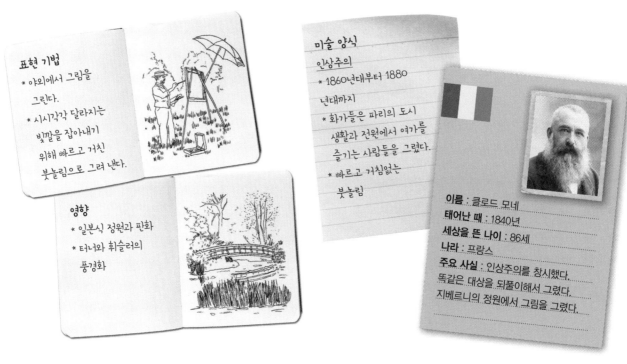

표현 기법
* 야외에서 그림을 그린다.
* 시시각각 달라지는 빛깔을 잡아내기 위해 빠르고 거친 붓놀림으로 그려 낸다.

영향
* 일본식 정원과 판화
* 터너와 휘슬러의 풍경화

미술 양식

인상주의
* 1860년대부터 1880년대까지
* 화가들은 파리의 도시 생활과 전원에서 여가를 즐기는 사람들을 그렸다.
* 빠르고 거침없는 붓놀림

이름 : 클로드 모네
태어난 때 : 1840년
세상을 뜬 나이 : 86세
나라 : 프랑스
주요 사실 : 인상주의를 창시했다. 똑같은 대상을 되풀이해서 그렸다. 지베르니의 정원에서 그림을 그렸다.

→ 〈수련〉(1916년)은 지베르니 정원의 수련 연못을 그린 몇백 점의 작품들 가운데 하나다. 모네는 해가 뜰 때부터 질 때까지 물 위에 비친 빛과 색채의 변화를 그림에 담아냈다.

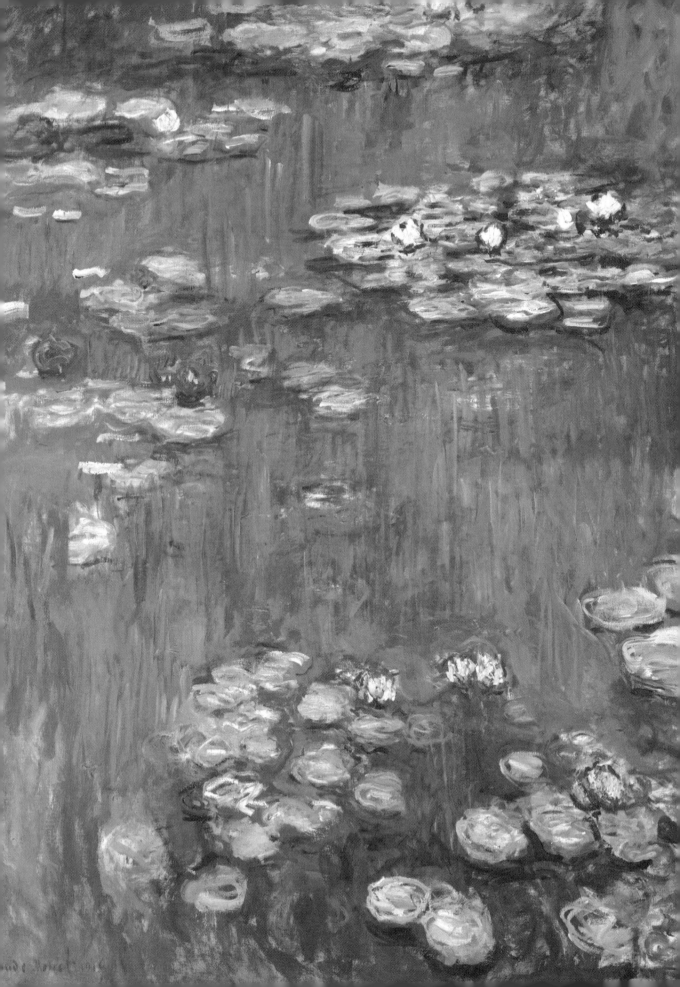

클로드 모네
첫인상

 모네는 센 강에서 배를 타고 '물 위의 작업실'에서 그림을 그린다…

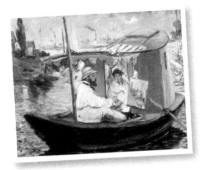

↑ 에두아르 마네는 〈배 위에서 그림을 그리는 모네〉(1874년)를 인상주의 방식으로 그렸다. 그는 튜브에서 바로 짜낸 '순색(다른 색이 섞이지 않은 색)'을 써서 빠르고 힘찬 붓놀림으로 표현했다.

> **모네의 말**
> "나의 정원이야말로 가장 아름다운 걸작이다."

↑ 모네를 비롯한 인상주의 화가들은 파리의 거리, 기차역, 술집, 무도회장에 있는 사람들을 그렸다.

1874년 어느 여름날, 센 강을 끼고 파리 북서쪽에 있는 아르장퇴유에서, 클로드 모네는 아내 카미유와 함께 배를 타고 있다. 배에는 작업실이 딸려 있다. 모네는 '물 위의 작업실'에서 물에 비친 풍경을 그린다. 빛은 물 위에서 남실남실 춤을 추는 것 같다. 저 멀리 강가에서 선배 화가 에두아르 마네가 모네를 그린다.

바로 5년 전, 모네와 마네 등 여러 화가들이 파리의 작업실과 카페에서 모였다. 그들은 어떻게 하면 미술을 변화시킬 수 있을지 서로 이야기를 나누었다. 그들은 새로운 대상을 새로운 방법으로 그리고자 했으며, 여느 화가들과 달랐다. 화가들이 죽 그래 왔듯 몇 달이고 화실에 틀어박혀서 그림을 그리는 게 아니라, 어떤 날씨에도 바깥에서 그림을 그렸다. 특히 모네는 똑같은 장소에서 똑같은 장면을 그리고 또 그렸다. 그는 날씨와 계절, 시간에 따라 달라지는 빛깔을 포착하여 그림에 담았다. 그의 그림에는 짧게 끊어지는 거친 붓자국이 가득했다.

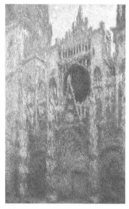 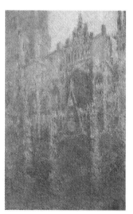 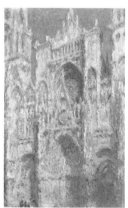

↑ 모네는 루앙 대성당 맞은편에 작업실을 마련했다. 이곳에서 그는 시간대별로 약 30점의 그림을 그렸다. 1894년, 그는 지베르니의 작업실에서 이 그림들을 완성했다. 건물은 한자리에 머물러 있지만 빛깔은 끊임없이 달라진다.

인상주의 : 프랑스의 미술 혁명	1841년	1850년대	1862년	1863년
젊고 재능 있는 화가들이 파리에 모여 틀에 박힌 미술에 반기를 들었다. 그들은 스스로 새로운 미술 양식을 만들었다.	튜브 물감이 나오자 화가들은 작업실을 벗어나 야외에서 그림을 그린다.	일본 판화가 파리에서 팔린다. 선명한 색채와 단순한 대상이 젊은 화가들의 마음을 사로잡는다.	모네가 파리에서 미술 공부를 한다. 여기에서 르누아르와 시슬레, 바지유 등 마음이 맞는 화가들을 만난다.	마네와 피사로의 그림들이 프랑스의 공식 미술 전람회인 살롱전에서 낙선한다.

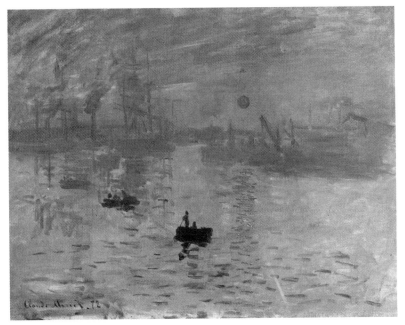

↑ 〈인상, 해돋이〉(1872-1873년). 이 그림에서 인상주의라는 말이 생겼다. 안개 낀 르아브르 항구에 붉은 해가 떠오른다. 붉게 물든 바다 위에 고기잡이배가 떠 있다.

↑ 모네와 29명의 화가들이 첫 인상주의 전시회를 열었다. 장소는 파리의 번화가 카퓌신 가에 있는 사진가 나다르의 작업실이었다.

새로운 그림을 그리는 화가들은 파리에서 열린 공식 전람회에서 줄줄이 퇴짜를 맞았다. 그러자 그들은 스스로 전시회를 열었다. 관람객들은 어리둥절했고, 비평가들은 조롱했다. 한 비평가는 모네의 〈인상, 해돋이〉를 빗대 이 화가들을 싸잡아서 '인상주의자들'이라고 불렀다. 그림에 '인상'만 담았을 뿐, 완성작이 아니라 '밑그림'이라며 비아냥거렸다. '인상주의'란 말은 이렇게 생겨났다.

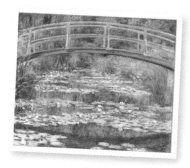

↑ 모네는 지베르니 집에 아름다운 정원을 꾸몄다. 정원은 이국적인 식물로 가득하고, 큰 연못이 있었다. 모네는 일본 판화에서 본 대로 연못 위에 다리를 놓기도 했다.

1880년대에 접어들자 비로소 인상주의가 인기를 얻었다. 모네는 파리를 떠나 시골 마을 지베르니로 이사했다. 1890년, 모네는 큰 집을 장만했다. 그는 꽃이 만발한 정원과 수련이 가득한 연못을 만들었다. 그가 그림에서 본, 고요함이 감도는 일본 정원에서 영감을 받은 것이다. 모네는 정원에 마련한 작업실에서 연못 풍경을 그리고 또 그렸다. 눈이 점점 나빠졌지만 그림 그리기를 멈추지 않았다. 어쩌면 모네가 눈이 '침침'해지면서 후기 작품에 나타나는 색채와 화풍에 영향을 미쳤는지도 모른다.

↑ 모네는 정원에 큰 작업실을 짓고, 대형 캔버스를 빙 둘러놓은 채 수련 그림을 그렸다.

1860년대 후반	1873년	1874년	1877년	1880년대	1886년
화가들은 파리 교외에서 그림을 그린다. 증기 기관차의 발명으로 도심을 벗어나 야외로 나가기 쉬워졌다.	드가는 파리로 이사한다. 그는 야외에서 그림을 그리지 않고, 작업실에서 무용수들을 그린다.	파리에서 열린 첫 인상주의 전시회에서, 모네가 〈인상, 해돋이〉를 선보인다.	메리 카샛이 인상주의 화가들과 함께한다. 베르트 모리조 역시 인상주의에 속하는 여성 화가이다.	뒤랑-뤼엘이 유럽과 미국에서 인상주의 전시회를 열어 큰 호응을 얻는다.	파리에서 열린 마지막 인상주의 전시회에서, 쇠라와 시냐크, 고갱이 작품을 선보인다.

조르주 쇠라
점, 점, 점으로

작품 구상 THE BIG IDEA	프랑스 과학자들의 색채 이론을 바탕으로, 새로운 기법으로 그림을 그린다.
도전 CHALLENGES 시간이 무척 많이 걸리는 기법을 사용한다. 동료 화가들의 이해를 받지 못한다. 건강이 좋지 않다.	**누가** 조르주-피에르 쇠라 Georges-Pierre Seurat **무엇을** 유화, 콩테 소묘 **어디서** 프랑스의 파리 **언제** 1880년대부터 1891년 **주요 작품** 〈아니에르에서 물놀이하는 사람들〉, 〈그랑자트 섬의 일요일 오후〉, 〈모델들〉, 〈에펠 탑〉, 〈서커스〉
배경 BACKGROUND	1880년대 인상주의 화가들은 파리에 열풍을 일으켰다. 쇠라는 인상주의 화가들을 알게 되었고, 인상주의 전시회에 작품을 선보였다. 하지만 그는 그들의 색채 실험을 한층 더 발전시키고 싶었다.

표현 기법
작은 색점들을 촘촘히
찍는다. 멀리서 보면
색이 어우러져 다른
색으로 보인다.

미술 양식
후기 인상주의
* 1886~1905년
* 화가들은 선명한 색채와
거침없는 붓놀림으로
자신의 감정을 표현하기
시작했다.

영향
* 고대 그리스의 프리즈
(건축물의 윗면을 장식한
띠 모양의 그림이나 조각)
등 장엄한 역사화
* 색채에 관한 과학책

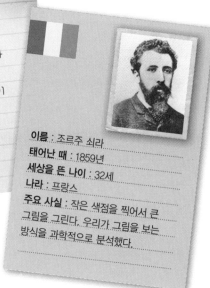

이름 : 조르주 쇠라
태어난 때 : 1859년
세상을 뜬 나이 : 32세
나라 : 프랑스
주요 사실 : 작은 색점을 찍어서 큰
그림을 그린다. 우리가 그림을 보는
방식을 과학적으로 분석했다.

→ 쇠라는 작은 점을 무수히 찍어 파리 교외에서 휴일을 보내는 사람들을 그렸다. 가까이에서 보면 점들이 하나하나 눈에 띄지만, 멀리서 보면 서로 섞인다. 이 그림은 〈그랑자트 섬의 일요일 오후〉(1884~1886년)의 한 부분이다. 49쪽에서 전체 그림을 볼 수 있다.

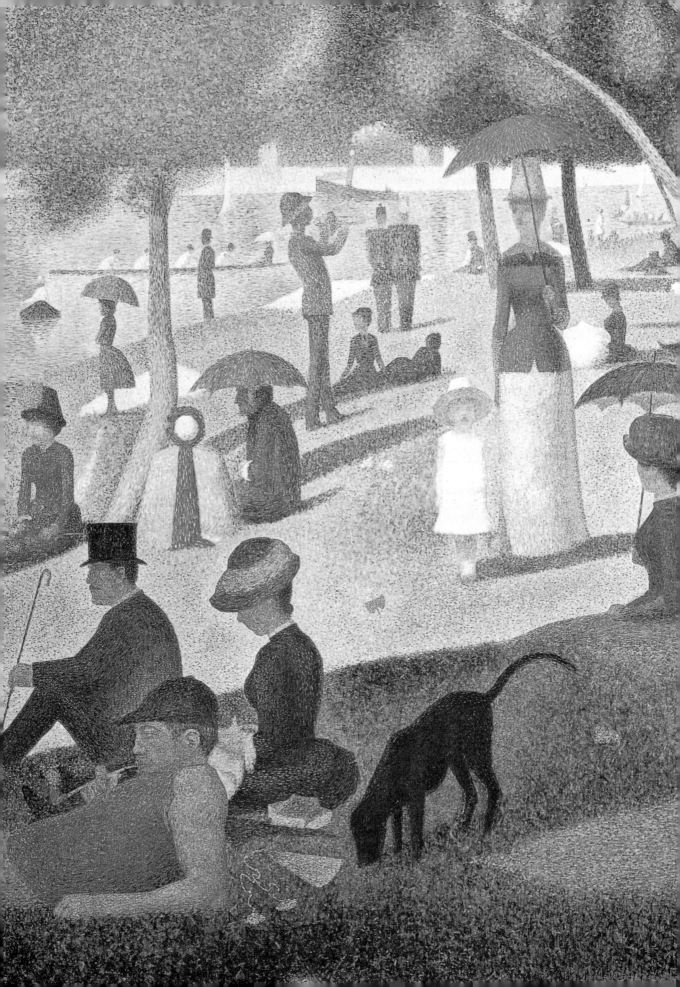

조르주 쇠라
점, 점, 점으로

쇠라는 작은 점을 하나하나 찍어서 큰 그림을 그린다…

↑ 1939년 슈브뢸은 〈색채의 조화와 대비에 관한 원리〉를 펴냈다. 쇠라는 색이 주위 색에 따라 어떻게 보이는지에 대해 흥미를 느꼈다.

▶▶ HOW TO…
점, 점, 점으로 그림 그리기

❶ 풍경을 골라 대강의 모습을 그린다.

❷ 기본 색을 칠한다.

❸ 색점을 찍는다. 어두운 부분은 진한 색으로, 밝은 부분은 연한 색으로 나타낸다. 검정색은 절대 쓰지 않는다!

❹ 보색(반대색)을 함께 놓는다. 예를 들어 초록 나무에 빨간 점을 찍으면 두 색 모두 뚜렷하게 보인다.

❺ 뒤로 물러서서, 모든 점들이 한데 어우러진 모습을 본다.

1886년, 조르주 쇠라는 파리에 있는 화실에 앉아 있다. 쇠라는 〈그랑자트 섬의 일요일 오후〉에 점을 좀 더 찍어야 한다. 그는 두 해 동안 이 작품에 매달렸고, 이제 곧 마무리를 한다! 1885년에 쇠라는 이 작품을 인상주의 전시회에 내놓으려고 했지만, 전시회가 취소되고 말았다. 쇠라는 그림을 좀 더 손보기로 했다. 그는 스스로 만든 새로운 기법으로 그림을 그린다. 이 기법은 나중에 '점묘법'으로 알려지게 된다. 쇠라는 선을 쓰지 않고 여러 가지 색깔의 작은 점을 수천수만 개 찍어서 그림을 그린다. 멀리서 보면 색점이 사라지고 색이 섞여 보이는데, 바로 코앞에서 보면 하나하나 또렷한 점이다. 색점을 찍은 그림은 온통 빛으로 아른거리는 것만 같다.

쇠라는 색채에 푹 빠져서, 샤를 블랑과 미셸 외젠 슈브뢸, 오그던 루드 같은 과학자들의 색과 광학에 대한 책들을 구구절절 옮겨 적었다. 하나같이 색채 효과에 관한 내용이다. 특히 슈브뢸은 두 가지 색을 바짝 붙여서 칠하면 멀리서 봤을 때 전혀 다른 색으로 보이는 현상을 발견했다. 어떤 색들은 서로 영향을 미친다. 빨강과 초록, 주황과 파랑, 노랑과 보라 같은 '보색'을 같이 놓으면, 두 색 모두 더 뚜렷하게 보인다. 색점을 찍어 놓고 멀리서 보면 눈에서 색이 섞여 보인다. 화가가 팔레트에서 물감을 섞는 게 아니다!

↑ 〈아니에르에서 물놀이하는 사람들〉(1883~1884년)은 프랑스의 노동자들이 파리 근교 센 강변에서 여가를 즐기는 모습이다. 저 멀리 도시 풍경이 보인다. 공장의 굴뚝에서 연기가 피어오르고 증기 기관차가 다리 위를 지난다.

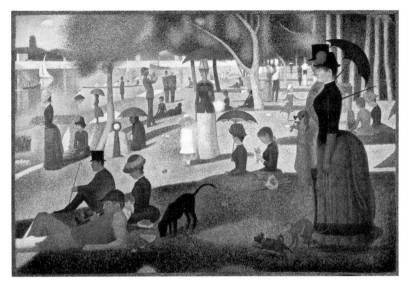

↑ 〈그랑자트 섬의 일요일 오후〉(1884~1886년). 쇠라는 그랑자트 섬에 가서 풍경을 바라보며, 빛에 따라 나무와 풀이 어떤 색채를 띠는지 눈여겨보았다. 그리고 화실에서는 우아한 옷차림의 모델들을 그렸다.

↑ 파리 시민들은 일요일이면 공원을 산책하곤 했다. 그들은 휴일 나들이를 위해 옷을 차려입었다. 여자들은 뒷자락을 크게 부풀린 치렁치렁한 스커트를 입고, 멋진 보닛을 썼다.

쇠라는 색채 이론을 바탕으로 〈그랑자트 섬의 일요일 오후〉를 그렸다. 그림 속에는 사람 48명과 개 세 마리가 있고, 쇠라가 마지막에 그려 넣은 애완용 원숭이도 있다. 군중 속에는 낚시하는 여인, 나팔수, 꽃을 든 소녀, 강에서 노 젓는 사람들이 있다. 쇠라는 그림을 완성하기까지 약 60점의 습작을 그렸다. 1886년, 파리에서 열린 여덟 번째이자 마지막 인상주의 전시회에 이 그림이 내걸리자 사람들은 열광했다.

↑ 쇠라는 콩테(무른 크레용) 소묘를 〈그랑자트 섬의 일요일 오후〉에 옮겨 그렸다. 그는 큰 캔버스에 가로세로로 선을 그어 놓고 그림을 그렸을 것이다.

쇠라는 다른 그림에도 색점을 찍어 색이 섞여 보이는 효과를 내기로 했다. 그는 〈아니에르에서 물놀이하는 사람들〉의 몇 부분에 점을 찍어 넣었다. 또한 예전에 그린 작품 몇 점을 꺼내서 가장자리를 죽 둘러 '테두리'를 그렸는데, 이것도 하나하나 작은 점을 찍었다. 쇠라는 이 '액자'가 사람들의 시선을 그림 속으로 끌어들이는 역할을 하리라고 생각했다.

쇠라는 화가 폴 시냐크와 친구였다. 두 사람은 색채에 대해 같은 생각을 하고 있었다. 그들은 이 '과학적인' 작업 방식이 미술의 흐름을 바꾸리라고 믿었다. 1890년, 쇠라는 서커스 그림을 그리기 시작했다. 그는 위로 올라가는 선이 보는 사람에게 즐거운 기분을 불러일으킨다는 것을 보여 주고자 했다. 안타깝게도 쇠라는 이 그림을 채 완성하지 못하고 32세의 젊은 나이에 갑자기 병이 들어 세상을 떠났다. 시냐크는 점묘법을 더욱 발전시켜서 20세기로 들어서는 화가들에게 큰 영향을 주었다.

↑ 쇠라는 그림을 액자에 끼우면 그림 가장자리에 그림자가 생기는 게 마음에 걸렸다. 그래서 캔버스 위에 숱한 점을 찍어 손수 '그림틀'을 그려 넣었다.

빈센트 반 고흐
별이 빛나는 밤

작품 구상 THE BIG IDEA	강렬한 색채로 대담하고 힘이 넘치는 그림을 그린다. 그림에 분위기를 담고 자신의 감정을 표현한다.
도전 CHALLENGES 그림이 팔리지 않는다. 동생 테오에게 생활비를 받는다. 건강이 좋지 않았다.	**누가** 빈센트 빌렘 반 고흐 Vincent Willem van Gogh **무엇을** 유화, 소묘(연필, 분필, 목탄) **어디서** 프랑스의 파리와 아를 **언제** 1880–1890년 **주요 작품** 〈감자를 먹는 사람들〉, 프랑스 남부에서 그린 〈해바라기〉, 〈별이 빛나는 밤〉 등
배경 BACKGROUND	고흐는 설교자와 교사로 일하다가 뒤늦게 화가가 되었다. 그는 살아 있는 동안 그림을 딱 한 점밖에 팔지 못했지만, 몇백 점에 이르는 그림을 그렸다. 특히 죽기 전 2년 동안에 많은 작품을 남겼다.

표현 기법
고흐는 색상을 배열한 도표에서 서로 마주보는 두 색, '보색'을 사용했다.

영향
* 일본 판화
* 인상파 화가들과 장 프랑수아 밀레의 풍경화

이름 : 빈센트 반 고흐
태어난 때 : 1853년
세상을 뜬 나이 : 37세
나라 : 네덜란드
주요 사실 : 자신의 감정을 표현한 그림을 그렸다. 프랑스 남부 아를의 '노란 집'에 살았다. '해바라기'와 '붓꽃' 연작을 그렸다. 고달픈 삶을 살았다.

→ 고흐의 〈밤의 카페테라스〉(1888년)는 생동감이 넘쳐난다. 길바닥은 서로 보색 관계에 있는 색들로 두껍게 칠해져 있다.

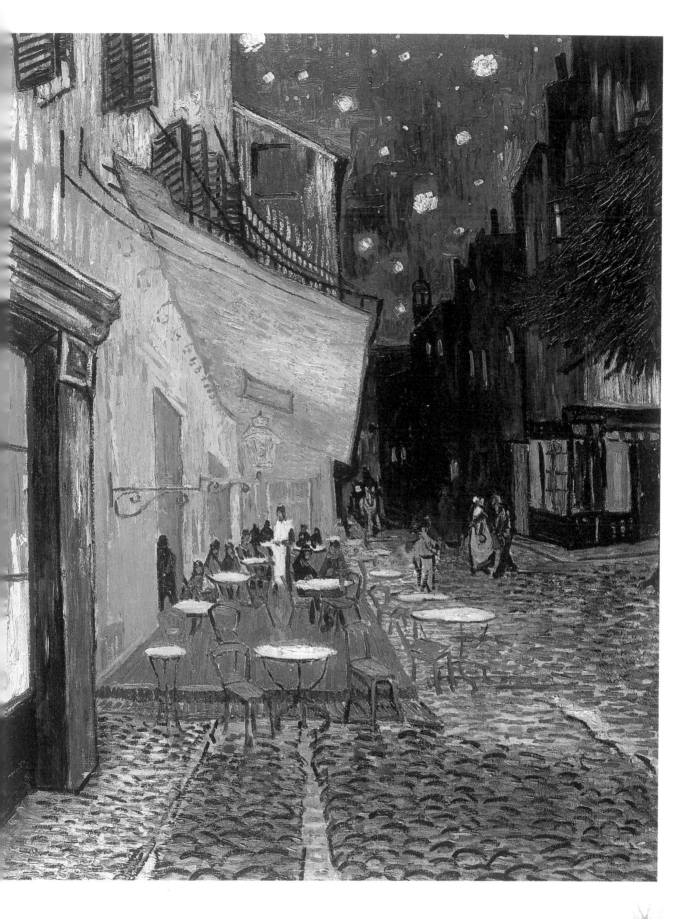

빈센트 반 고흐
별이 빛나는 밤

고흐는 아를의 햇빛 속에서, 밝은 색으로 그림을 그린다…

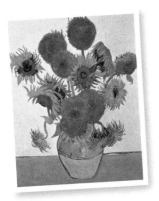

↑ 고흐는 해바라기의 황금빛에 매혹되었다.
그는 1888-1890년에 〈해바라기〉 연작을
그렸다.

↑ 아를에서 고흐는 동생 테오에게 긴 편지를
수백 통이나 썼다. 편지를 보면, 고흐에 대해
많은 것들을 알 수 있다. 고흐는 자신의
그림과 미술, 책에 대한 생각을 적었다.

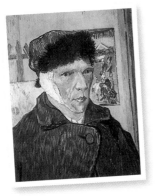

↑ 고흐는 고갱과 심한 말다툼을 벌인 뒤,
자신의 왼쪽 귓불을 잘랐다. 그리고
얼마 뒤에 그린 작품 〈귀에 붕대를 감은
자화상〉(1889년)에서, 고흐는 고개를 돌려
붕대를 보여 준다.

빈센트 반 고흐는 이젤 앞에 앉아 있다. 고흐는 프랑스 남부의 작은 도시
아를의 '노란 집'에 살고 있다. 황금빛 햇살이 창으로 쏟아져 들어온다.
바닥에는 튜브 물감들이 여기저기 나뒹군다. 고흐는 종종 가스등 불빛
아래에서 밤새 그림을 그리곤 한다. 1888년 9월, 고흐는 그림을 그린 지
얼마 되지 않았다. 처음에는 시골 생활을 어두운 색채로 담아냈다. 하지만
파리에서 인상주의 화가들의 풍경화를 보고 난 뒤, 고흐의 그림은 더
밝아지고 힘이 넘쳤다.

안타깝게도 고흐는 이때까지 그림을 한 점도 팔지 못했다. 미술상으로
일하는 동생 테오가 매달 식비와 집세를 보내 주며 형의 뒷바라지를 하고
있다. 형의 새 친구이자 이제 막 떠오르는 화가 폴 고갱이 노란 집에서
형이랑 같이 지내는 비용도 테오가 대기로 했다. 당시 고갱은 그림을
그릴 공간은 물론 먹고 살기도 힘들 정도로 재정적으로 어려운 상태였다.
카리브 해의 마르티니크 섬에서 갓 돌아온 고갱은 돈을 모아 언젠가 다시
돌아갈 꿈을 꾸고 있었다. 고흐는 고갱의 그림에 크게 감탄했고, 고갱이
찾아오기만을 손꼽아 기다렸다.

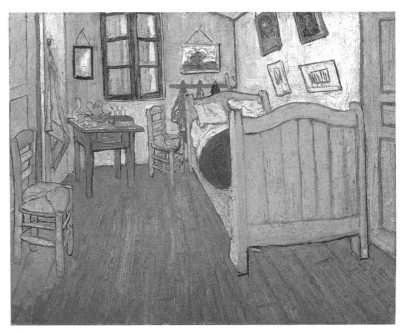

↑ 〈아를의 고흐의 방〉(1888년)을 보면, 고흐의 소박한 삶을 엿볼 수 있다. 방 안에는 탁자와
의자, 침대가 놓여 있다. 침대 옆 옷걸이에는 작업복과 밀짚모자가 걸려 있고, 벽에는 고흐의
그림들이 걸려 있다.

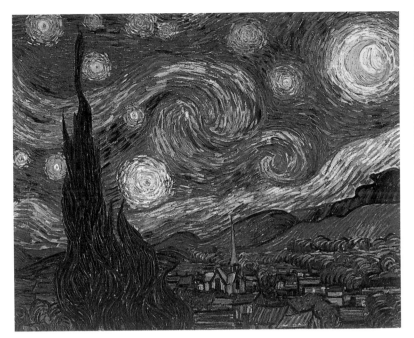

↑ 〈별이 빛나는 밤〉(1889년)을 보면, 색채의 소용돌이가 밤하늘과 마을을 휩싸고, 나무는
불꽃처럼 이글거린다. 고흐는 "밤이 낮보다 더욱 생기 있고 색채가 풍부하다."고 말했다.

드디어 고갱이 아를에 왔다. 고흐와 고갱은 작업실을 같이 쓰면서 가까운
들이나 과수원에 가서 함께 야외 풍경을 그렸다. 두 사람은 돈을 아끼려고
직접 캔버스를 만들고 간단한 요리도 해 먹었다. 하지만 두 예술가가 딱
붙어 지내면서 작업을 한다는 건 쉬운 일이 아니었다. 고흐는 감정 변화가
워낙 심해서 함께 지내기 힘들었다. 9주 만에 두 사람의 말다툼은 걷잡을
수 없는 지경에 이르렀다. 12월 어느 날 저녁, 고흐는 고갱과 다툰 뒤
홧김에 자신의 귓불을 잘라 버렸다.

고갱은 아를을 떠났고, 두 화가는 두 번 다시 만나지 않았다. 고흐는
마음의 병을 치료하기 위해 근처 정신 병원에 입원했다. 그는 그림을 계속
그렸다. 정원과 밀밭, 과수원, 올리브 숲 등 주로 자연을 그림에 담았다.
1890년, 고흐는 오베르쉬르우아즈의 시골 마을에서 의사 가셰와 함께
지냈다. 가셰는 그림 그리기가 취미여서 고흐에게 좋은 친구가 되었다.
파리에서 가까운 곳이라 테오가 찾아오기도 쉬웠다.

고흐는 그림을 그리면서 마음이 한결 가벼워졌다. 이 시기에 고흐는 쉴 새
없이 그림을 그렸다. 하지만 그는 여전히 아팠고 끝내 회복하지 못했다.
고흐는 1890년 7월 27일, 37세에 권총으로 스스로 목숨을 끊었다. 비록
짧은 삶을 살다 갔지만, 그가 남긴 그림은 근대 미술사상 가장 유명한
작품으로 길이 남았다.

EXTRA

고갱과
함께 살기

1888년 아를에서 고갱과
고흐는 9주 동안 폭풍 같은
나날을 보냈다. 그 시기에
두 사람은 멋진 작품들을
남겼다.

두 사람은 라마르틴 광장에 있는 '노란
집'에서 살았다. 아래층 작업실에서 두
화가가 함께 그림을 그렸다.

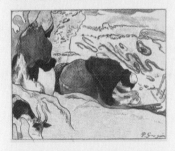

두 화가는 아를의 시골 마을에 가서
그림을 그렸다. 두 사람 모두 운하에서
빨래하는 여인을 그렸다. 나중에 고갱은
이 그림을 판화로 만들었다.

고갱이 아를에 오기 전 고흐에게 보낸
자화상이다. 고갱은 자신을 빅토르
위고의 소설 〈레미제라블〉의 주인공 장
발장으로 묘사했다.

앙리 루소
밀림의 왕

작품 구상 THE BIG IDEA	야생 동물과 이국적인 식물이 있는 밀림을 아이처럼 순수하게 그린다.
도전 CHALLENGES 정식으로 그림을 배운 적이 없다. 작품을 처음 선보였을 때 사람들의 비웃음을 샀다. 그림을 팔기가 힘들다.	**누가 앙리 쥘리앙 펠릭스 루소** Henri Julien Felix Rousseau Simoni **무엇을** 유화 **어디서** 프랑스의 파리 **언제** 1885–1910년 **주요 작품** 〈열대 폭풍우 속의 호랑이(깜짝이야!)〉, 〈잠자는 집시 여인〉, 〈뱀을 부리는 주술사〉, 〈꿈〉
배경 BACKGROUND	앙리 루소는 늦은 나이에 화가가 되었다. 처음에 비평가들은 루소의 '유치한' 그림을 비웃었다. 작품은 잘 팔리지 않았지만, 몇몇 유명한 화가들이 루소의 그림에 찬사를 보냈다.

표현 기법
루소는 '축도기(일정한 비율로 줄여 그리는 데에 쓰는 기구)'를 써서 사진을 옮겨 그린 것으로 여겨진다.

영향
* 파리의 동물원, 식물원, 자연사 박물관
* 박물관과 미술관

미술 양식
나이브 아트(소박파)
* 신선하고 독특한 방식으로, 흔히 아이처럼 '순수한' 그림을 그렸다.
* 전통 회화의 규칙이나 방식을 따르지 않았다.
* 화가들은 대개 혼자서 그림을 공부했다.

이름 : 앙리 루소
태어난 때 : 1844년
세상을 뜬 나이 : 66세
나라 : 프랑스
주요 사실 : 다채로운 밀림 그림에 마치 사람의 특성을 지닌 듯한 동물들을 그려 넣었다.

→ 호랑이가 풀쩍 뛰어오를 준비를 하고 있다. 어떤 사람들은 사냥꾼에게 놀란 호랑이라고 생각한다. 이 그림은 〈열대 폭풍우 속의 호랑이(깜짝이야!)〉(1891년)의 한 부분이다. 5쪽에서 전체 그림을 볼 수 있다.

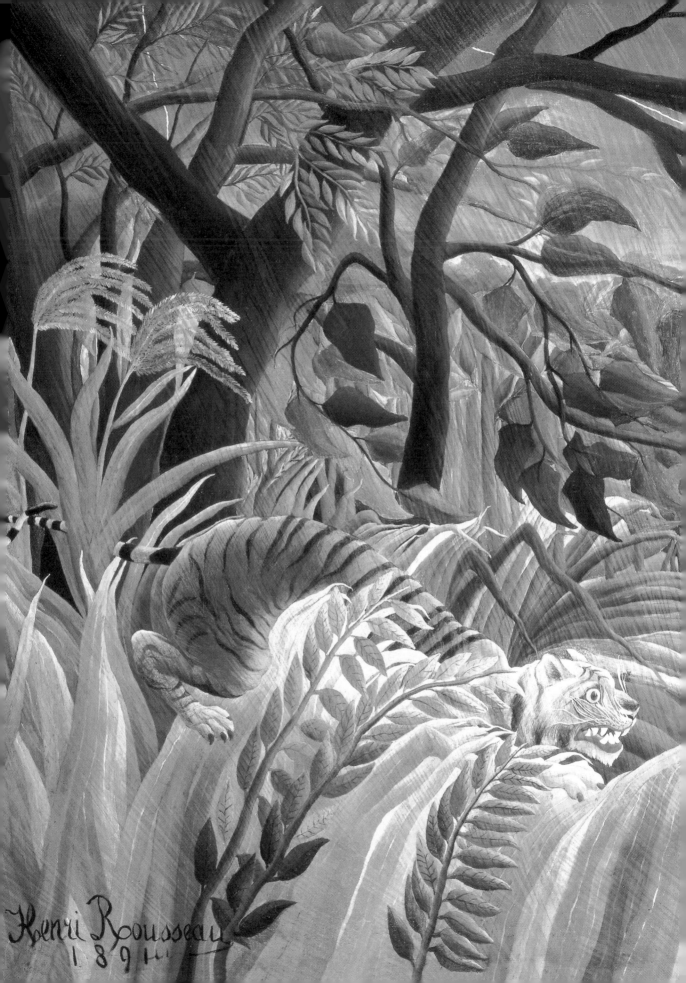

Henri Rousseau
1891

앙리 루소
밀림의 왕

예술가들이 모두 잔을 높이 들고 외쳤다. "루소 만세!"

이곳은 파리에 있는 파블로 피카소의 작업실이다. 1908년, 피카소는 화가 앙리 루소를 축하하기 위한 파티를 열어서 그의 예술가 친구들을 한자리에 불러 모았다. 그들은 술을 마시고 춤을 추고 열띤 대화를 주고받는다. 루소가 바이올린을 꺼내어 직접 작곡한 왈츠를 연주한다. 모두가 환호한다!

이제껏 사람들이 루소에게 늘 찬사를 보낸 것은 아니었다. 루소는 20여 년 동안 파리의 전시회에 작품을 선보였다. 하지만 루소의 '어린아이 같은' 그림은 대부분의 비평가들에게 혹평을 듣거나 놀림감이 되었다. 루소의 작품은 잘 팔리지도 않았다. 사실 루소는 몹시 쪼들려서 바이올린 교습으로 돈을 벌어야 했다.

파티에서, 루소는 멕시코에서 본 열대 우림을 바탕으로 그림을 그렸다고 주장했다. 하지만 그건 사실이 아니다. 루소는 밀림에 가 본 적이 없다! 루소는 파리의 식물원에 가서, 이국적인 식물, 원숭이, 사자를 그렸다. 자연사 박물관에 가서, 먼 나라의 박제된 동물들을 그렸다. 그리고 자신의 화실에서, 잡지 삽화에 나온 맹수와 자연 풍경을 본떠 그렸다.

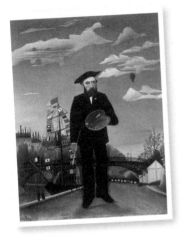

↑ 〈나, 초상-풍경〉(1890년)에서, 루소는 베레모를 쓰고 말쑥한 정장 차림이다. 그는 그림에서 자신을 어엿한 전업 화가의 모습으로 그렸다. .

> **앙리 루소의 말**
> "온실에 들어와 이국의 낯선 식물들을 보고 있으면, 마치 꿈을 꾸고 있는 것 같다."

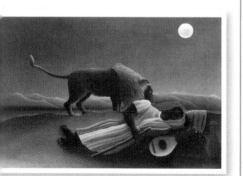

↑ 〈잠자는 집시 여인〉(1897년)에서, 사자 한 마리가 사막에서 잠을 자는 여인에게 슬그머니 다가간다. 이건 집시의 꿈일까? 사자가 집시를 해칠 것 같지는 않다.

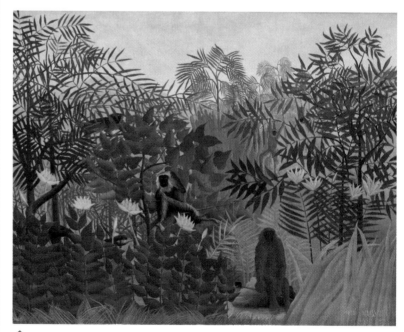

↑ 〈원숭이가 있는 열대림〉(1910년)에서, 원숭이들이 마치 사진을 찍기 위해 자세를 잡고 있는 것처럼 관람자를 빤히 쳐다본다.

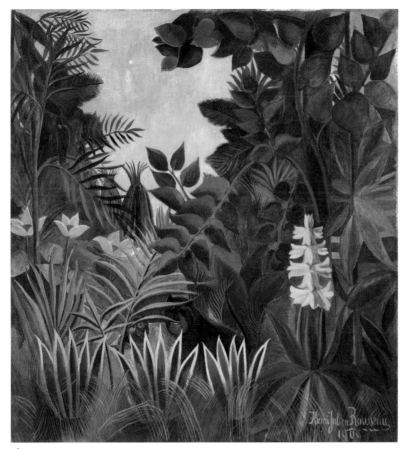

↑ 〈적도의 밀림〉(1909년)은 기묘한 원근감을 보인다. 수풀 속에 숨어 있는 원숭이들 위로 거대한 꽃들이 높이 솟아 있다.

루소는 〈열대 폭풍우 속의 호랑이(깜짝이야!)〉 같은 작품에서 울창한 밀림을 아주 정교하게 묘사했다. 죽죽 긋는 장대비와 하늘을 가르는 번갯불을 세세하게 묘사하고, 초록과 갈색, 주황으로 다채로운 이파리들을 한 잎 한 잎 정성 들여 묘사했다. 〈적도의 밀림〉처럼 이 작품은 기묘한 원근감을 보인다. 도무지 입체감이 없다. 그림이 평면적이다. 종이를 다닥다닥 오려 붙인 것 같기도 하고, 무대의 한 장면을 보여 주는 것 같기도 하다. 사실 루소는 한 부분을 완성하고 다른 부분으로 넘어가는 식으로 그림을 그렸다.

루소는 실제와 똑같이 그리기보다는 색다르고 환상적인 그림을 그렸다. 그래서 프랑스의 몇몇 유망한 화가들이 루소에게 경의를 표했다. 이 젊은 화가들은 루소의 독특하고 이국적인 소재와 단순한 구도에 감탄했다. 루소의 그림은 미술의 새로운 가능성을 열었다. 루소의 새로운 생각은 피카소 같은 화가들에게 입체주의 콜라주를 만들게 하고, 꿈의 세계를 표현하는 초현실주의에 영향을 주었다.

루소가 살았던 파리

루소는 파리의 이곳저곳을 거닐고 식물원을 다니면서 밀림 그림을 위한 영감을 얻었다.

파리 식물원에는 열대 식물로 가득한 온실뿐 아니라 동물원과 자연사 박물관도 있었다. 이곳에서 루소는 작품의 아이디어를 얻었다.

1895년, 파리 신문들은 야생 동물 구역을 새로 개방한다며 축하 기사를 내보냈다. 몇 달 뒤, 사자가 사람을 공격했다는 보도를 했다. 한 남자가 사진을 찍으려고 사자 우리에 들어갔던 것이다!

루소는 정원에 있는 이 청동 사자상을 바탕으로 〈잠자는 집시 여인〉(56쪽)을 그렸다.

파블로 피카소
새로운 시각

작품 구상 THE BIG IDEA	그림의 대상을 쪼개서 다시 구성한다. 서로 다른 시점에서 본 모습을 동시에 보여 준다.
도전 CHALLENGES 초기에는 그림을 땔감으로 쓸 만큼 가난했고, 비평가들이 피카소의 그림을 거들떠보지도 않았다.	**누가** 파블로 루이스 이 피카소 Pablo Ruiz y Picasso **무엇을** 소묘, 회화, 조각, 판화, 도자기, 태피스트리 **어디서** 에스파냐의 마드리드와 바르셀로나, 프랑스의 파리와 남부 지역 **언제** 1900년대 초부터 1973년 **주요 작품** 〈비둘기를 안은 아이〉, 〈아비뇽의 여인들〉, 〈바이올린과 포도〉 등 입체주의 정물화, 〈게르니카〉, 〈우는 여인〉
배경 BACKGROUND	피카소는 파리에서 유명한 화가, 시인, 미술품 수집가, 미술상 들을 알게 되었다. 1907-1908년에 조르주 브라크와 함께 입체주의를 창시하여 미술의 흐름을 바꾼다.

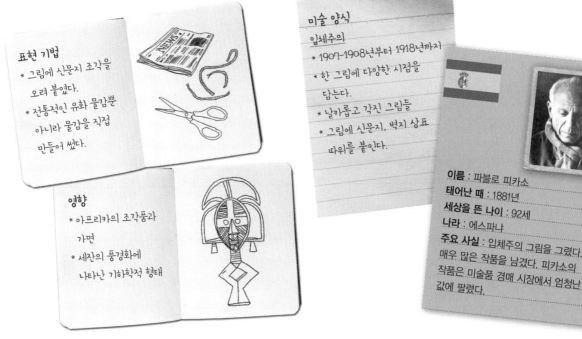

표현 기법
* 그림에 신문지 조각을 오려 붙였다.
* 전통적인 유화 물감뿐 아니라 물감을 직접 만들어 썼다.

영향
* 아프리카의 조각품과 가면
* 세잔의 풍경화에 나타난 기하학적 형태

미술 양식
입체주의
* 1907-1908년부터 1918년까지
* 한 그림에 다양한 시점을 담는다.
* 날카롭고 각진 그림들
* 그림에 신문지, 벽지 상표 따위를 붙인다.

이름 : 파블로 피카소
태어난 때 : 1881년
세상을 뜬 나이 : 92세
나라 : 에스파냐
주요 사실 : 입체주의 그림을 그렸다. 매우 많은 작품을 남겼다. 피카소의 작품은 미술품 경매 시장에서 엄청난 값에 팔렸다.

→ 피카소는 알록달록한 옷차림의 어릿광대를 '입체주의' 방식으로 그렸다. 〈어릿광대 음악가〉(1924년)는 여러 각도에서 본 모습을 동시에 보여 준다. 어릿광대의 얼굴과 팔, 기타의 여러 면을 볼 수 있다.

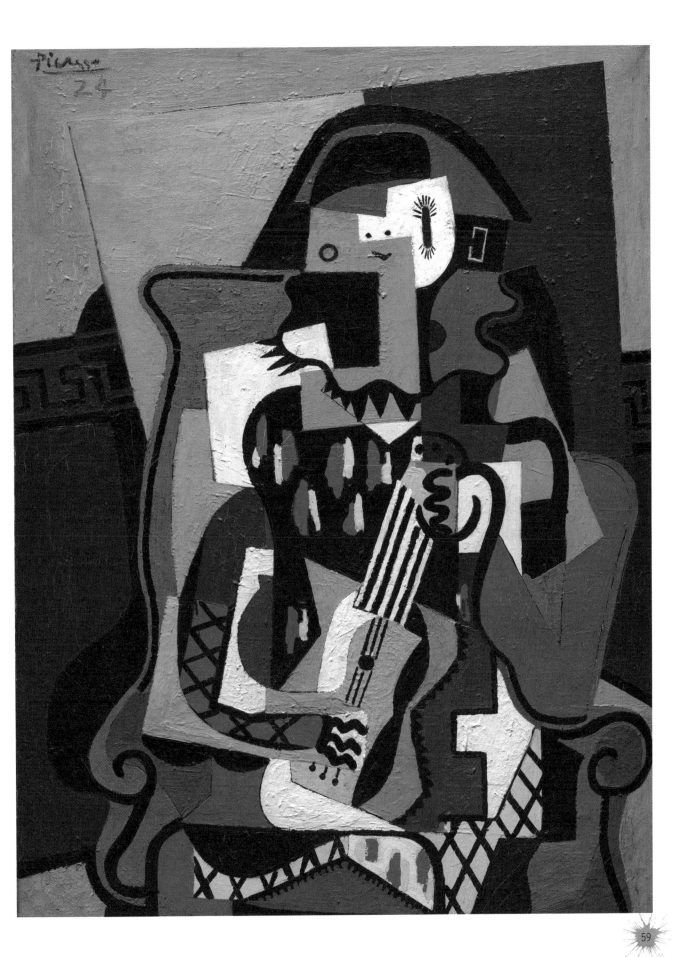

파블로 피카소
새로운 시각

 피카소는 박물관에서 아프리카의 가면과 조각을 보고 깜짝 놀란다…

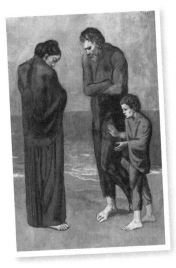

↑ 〈비극〉(1903년)은 피카소의 '청색 시대'에 그린 작품이다. 사람들이 슬픔에 잠긴 이유는 모르지만, 푸른 색조와 고개를 떨군 모습을 보면 그들이 고통 받고 있음을 알 수 있다.

> 피카소가 태어나서 처음 한 말은 '피즈'였다고 한다. '피즈'는 에스파냐 어로 연필을 뜻하는 '라피즈'의 줄임말이다.

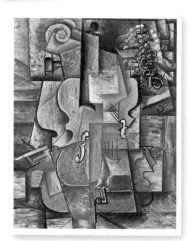

↑ 피카소는 초기 입체주의 작품에 갈색과 회색 같은 칙칙한 색을 썼다. 〈바이올린과 포도〉(1912년)는 바이올린과 포도 조각들이 여기저기 흩어져 있는 퍼즐처럼 보인다.

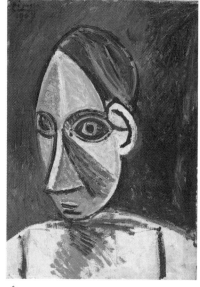

↑ 〈여인의 머리〉(1907년)는 피카소가 파리에서 보고 작업실에 모아 놓은 아프리카의 가면을 닮았다.

1907년 6월, 파블로 피카소는 파리의 박물관에 와서 아프리카의 가면과 조각품이 즐비한 방을 지나는 중이다. 전시장은 눅눅하고 퀴퀴한 냄새가 난다. 피카소는 한시바삐 나가고만 싶다. 그런데 전시품을 보고 화들짝 놀란다. 가면들이 부릅뜬 눈으로 그를 노려보는 것만 같다. 조각상들은 단단한 기하학적 형태로 이루어져 있다. 피카소는 아프리카의 공예품에서 영감을 얻어 부리나케 화실로 돌아간다.

피카소는 화가인 아버지에게 그림을 배웠다. 그는 어릴 때부터 남다른 재능을 보였다. 열세 살 때, 그림 솜씨가 어찌나 뛰어난지 아버지는 붓과 팔레트를 아들에게 넘겨주고 자신은 두 번 다시 그림을 그리지 않기로 맹세했다고 한다. 피카소의 수많은 일화들처럼, 이 이야기도 사실이 아닐지 모른다! 1900년, 피카소는 바르셀로나를 떠나서 파리에 갔다. 그 시기를 피카소의 '청색 시대'라고 부른다. 피카소는 칙칙한 색으로 음울한 그림을 그렸다. 주로 거지나 떠돌이, 병든 사람 들을 그렸는데, 그는 절친한 친구의 죽음으로 슬픔에 잠겨 있었다. 그러다가 피카소는 한층 밝은 색을 쓰기 시작했고, 어릿광대나 곡예사 같은 인물을 그리기 시작했다. 1904년, 피카소는 파리 몽마르트르 언덕의 바토라부아르('세탁선'이란 뜻)라는 옛 피아노 공장 건물로 작업실을 옮겼다.

1907년, 피카소는 미술의 새 지평을 열었다. 그는 화가 조르주 브라크와 함께 입체주의라는 새로운 미술 양식을 만들었다. 피카소는 기타나 바이올린, 과일 그릇 같은 사물을 그릴 때 앞뒤, 양옆에서 본 모습을 한꺼번에 그려 넣었다. 그림을 보면, 사물을 여러 조각으로 쪼개서 화폭 위에 새로 짜 맞추어 놓은 것 같다. 피카소와 브라크는 함께 작업하면서, 자신들을 일컬어 '서로 밧줄로 동여맨 암벽 등반가들'이라고 했다. 처음에 두 사람의 작품을 두고 어느 비평가는 '괴상한 입방체들'이라며 무시했다. 하지만 그들의 작품은 곧 인정을 받았다. 피카소는 그림을 그릴 때마다 대상을 줄곧 장난스러운 방식으로 배열했다.

↑ 피카소는 온갖 일에 관심이 많았다. 1917년, 그는 파리에서 발레 〈퍼레이드〉의 무대 디자인과 무대 의상을 맡았다. 이 그림은 에설버트 화이트의 삽화이다. 두껍고 단단한 종이로 만든 '고층 빌딩' 의상은 입고 춤을 추기에 힘들었다.

1914년, 전쟁이 일어나자 브라크는 전쟁터로 나갔다. 피카소는 파리에 남았다. 그는 계속 그림을 그렸고, 무대 디자인과 무대 의상을 맡는 등 여러 가지 예술 활동에 참여했다. 1937년, 에스파냐 내전으로 작은 도시 게르니카가 폭격을 당하면서 1500여 명의 민간인이 희생되자 피카소는 자신의 가장 유명한 작품 〈게르니카〉를 그렸다. 피카소는 고국 에스파냐로 돌아가지 않았다. 그는 프랑스 남부에 있는 성으로 옮겨 갔다. 그는 자신이 좋아하는 화가 세잔의 그림에 나오는 산자락에 자리 잡았다. 그곳에서 92세의 나이로 눈을 감을 때, 피카소는 20세기에 가장 유명한 화가 가운데 하나였다.

↑ 피카소는 프랑스 남부로 옮겨 가서, 그림과 조각뿐 아니라 도자기를 빚는 일까지 하기 시작했다.

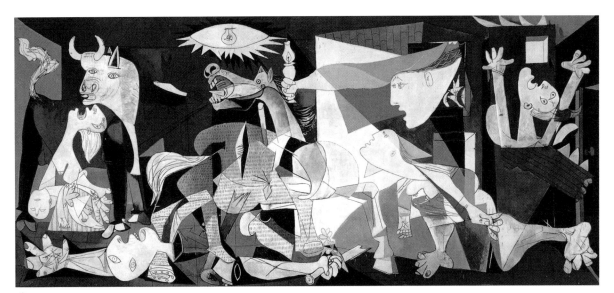

↑ 〈게르니카〉(1937년). 피카소는 1937년 폭격으로 잿더미가 된 게르니카의 무고한 희생자들을 그림에 담아 전쟁의 비극성을 폭로했다

바실리 칸딘스키
색채와 형태

작품 구상 THE BIG IDEA	실제 사물을 그릴 필요 없이 자유로운 형태와 색채, 선으로 표현한다.
도전 CHALLENGES 전쟁과 혁명으로 여러 나라를 돌아다녀야 했고, 종종 작품을 남겨둔 채 떠나야 했다.	**누가** **바실리 바실리예비치 칸딘스키** Wassily Wassilyevich Kandinsky **무엇을** 유화, 구아슈(고무 수채화), 수채화, 목판화 **어디서** 러시아, 독일, 프랑스의 여러 도시 **언제** 1896–1944년 무렵 **주요 작품** 주요 작품 〈청기사〉, 제목에 음악 용어를 넣은 〈즉흥〉과 〈구성〉 등, 책 〈예술에서 정신적인 것에 대하여〉
배경 BACKGROUND	1900년대 초기에 파리에서는 피카소와 마티스가 새로운 미술 기법을 실험하고 있었다. 독일에서는 칸딘스키가 색채, 선, 형태만으로 이루어진 새로운 미술 양식을 만들었다.

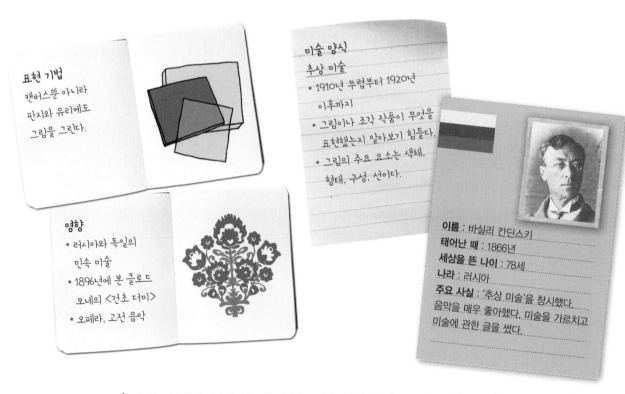

표현 기법
캔버스뿐 아니라
판지와 유리에도
그림을 그린다.

영향
* 러시아와 독일의
 민속 미술
* 1896년에 본 클로드
 모네의 〈건초 더미〉
* 오페라, 고전 음악

미술 양식
추상 미술
* 1910년 무렵부터 1920년
 이후까지
* 그림이나 조각 작품이 무엇을
 표현했는지 알아보기 힘들다.
* 그림의 주요 요소는 색채,
 형태, 구성, 선이다.

이름 : 바실리 칸딘스키
태어난 때 : 1866년
세상을 뜬 나이 : 78세
나라 : 러시아
주요 사실 : '추상 미술'을 창시했다.
음악을 매우 좋아했다. 미술을 가르치고
미술에 관한 글을 썼다.

→ 〈즉흥 31(해전)〉은 마치 음악을 들을 때처럼, 무지개 색깔과 진동하는 선들이 화면에서 뛰어올라 노래하는 것 같다. 제목이 나타내듯 한가운데에 배의 돛이 있고, 지그재그 선은 대포알이 떨어져 물방울이 튀는 것 같다

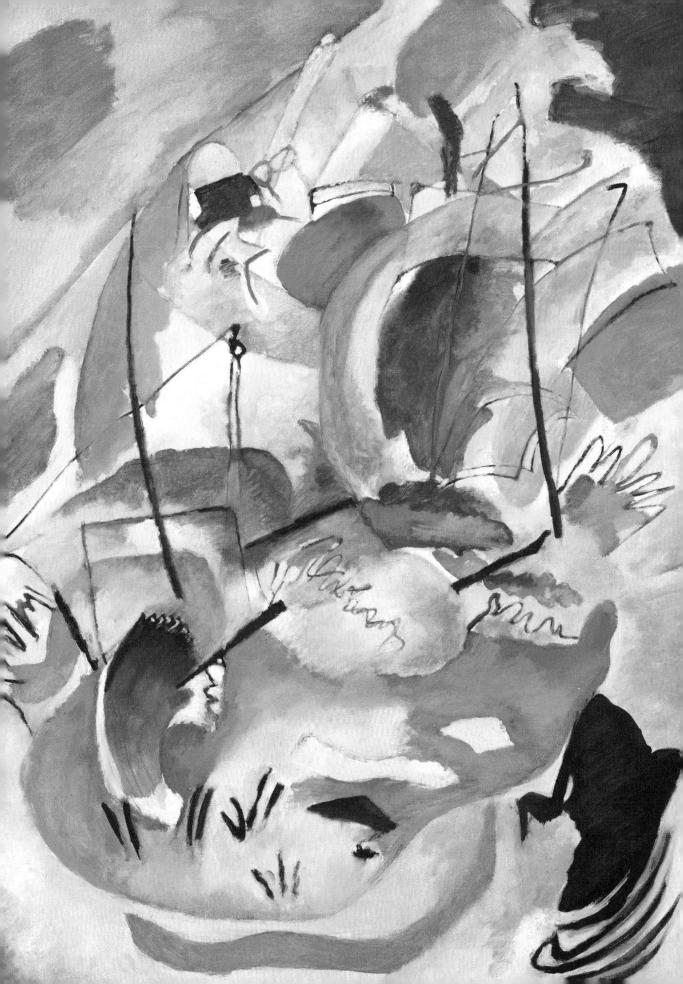

바실리 칸딘스키
색채와 형태

 칸딘스키는 음악을 듣다가 눈앞에서 색깔들이 춤을 추는 모습을 본다…

↑ 칸딘스키는 바이에른의 민속 미술에 나타나는 선명한 색과 단순한 형태를 매우 좋아했다. 그는 연인 가브리엘레 뮌터와 함께 민속 양식으로 집을 꾸몄다. 이 집은 '러시아 인의 집'이라고 불렸다.

칸딘스키의 말
"음악에 귀를 기울이고, 그림에 눈을 활짝 열고… 생각을 멈춰라!"

↑ 칸딘스키는 러시아의 옛이야기에서 영감을 얻어 목판화 작품을 만들었다. 〈교회〉(1907년)를 보면, 전통 의상을 입은 사람들이 양파 모양의 돔이 있는 교회 앞에서 춤을 추고 있다.

↑ 칸딘스키의 〈구성 4〉(1911년)는 언덕 위의 성과 병사들을 자유로운 형태와 선으로 나타낸 작품이다. 하지만 언뜻 보면 무엇을 그렸는지 알아보기 힘들다.

법학 교수 바실리 칸딘스키는 모스크바에서 오페라를 관람한다. 이때가 1896년이다. 음악을 듣고 있는 그의 눈앞에 환영이 나타난다. 강렬한 색채와 어지러운 선들이 그림처럼 나타난다. 칸딘스키는 이것을 화가가 되어야 한다는 계시로 받아들인다. 사실 칸딘스키에게는 어떤 하나의 감각이 다른 영역의 감각을 일으키는 '공감각'이 있었다. 다시 말하면 그는 색채와 형태를 보면 소리를 듣고, 소리를 들으면 색채와 형태를 본다. 칸딘스키는 색깔이 소리를 불러낸다고 생각했다. 그의 말에 따르면 초록은 튜바, 보라는 바순, 짙은 파랑은 첼로였다.

화가의 길로 들어선 칸딘스키는 미술 공부를 하러 뮌헨으로 갔다. 부유했던 칸딘스키는 유럽을 두루 여행하고, 파리와 무르나우에서 지냈다. 1911년에 칸딘스키의 작품이 전시회에서 퇴짜를 맞았다. 그러자 칸딘스키와 프란츠 마르크라는 화가는 그들만의 모임을 만들기로 했다. 모임의 이름은 '청기사'였다. 칸딘스키는 작품 속에 종종 말을 탄 기사가 들판을 내달리는 모습을 그려 넣곤 했다. 마르크와 칸딘스키는 자신들만의 전시회를 열고, 잡지를 만들어서 미술과 음악에 관한 글을 실었다. 칸딘스키는 시를 짓고, 〈예술에서 정신적인 것에 대하여〉(1911년)라는 책을 썼다.

칸딘스키의 그림은 활기차고 밝은 색채가 담겨 있었다. 어느 날 해질 무렵, 화실에 간 칸딘스키는 한 번도 본 적 없는 그림을 보았다. 무엇을 그렸는지 알 수 없지만 마음에 쏙 드는 그림이었다. 바로 자신의 그림을 거꾸로 세워 놓았던 것이다. 칸딘스키는 그림에서 가장 중요한 것은 색채와 형태의 배열이라고 생각했다. 그림이 무엇인가를 꼭 닮을 필요는 없었다. 이것이 오늘날 우리가 '추상 미술'이라고 부르는 그림의 시작이었다. 추상 미술은 어떤 사물이나 사람처럼 보이진 않는다. 하지만 색채와 형태, 질감이 어우러져 즐거움을 준다. 칸딘스키는 남은 생애 동안 줄곧 추상화를 그렸고, 이 그림들이 보는 사람의 영혼과 연결된다고 믿었다.

1914년 제1차 세계대전이 일어나자 칸딘스키는 러시아로 돌아갔다. 하지만 건축가이자 교육가인 발터 그로피우스의 초청으로 1922년에 다시 독일에 와서 미술학교 바우하우스에서 일했다. 여기서 그는 계속 그림을 그리면서 색채와 형태에 관한 강의를 했다. 그는 학생들에게 영감을 불러일으키는 스승이었다. 그가 열정적으로 그린 밝고 독창적인 그림들은 학생들이 스스로 위대한 작품을 만들어 갈 수 있게 북돋아 주었다.

↑ 〈구성 8〉(1923년)은 기하학적 형태들이 캔버스 위에서 춤을 추는 것 같다. 칸딘스키는 색채나 형태가 느낌을 불러온다고 말했다. 원은 '크고, 부드러운' 느낌을 주고, 삼각형은 '활동적'이고 '공격적'이며, 사각형은 '평화'와 '고요'를 나타낸다.

마르셀 뒤샹
이것도 예술인가?

작품 구상 THE BIG IDEA	실생활에서 사용하는 물건을 미술관 안으로 들여와서, 미술의 개념을 송두리째 뒤엎는다.
도전 CHALLENGES 워낙 특이하고 충격적인 작품을 만들어서 종종 퇴짜를 맞는다.	**누가** 마르셀 뒤샹 Marcel Duchamp **무엇을** 회화, '레디메이드Readymades' 작품 **어디서** 프랑스의 파리, 미국 **언제** 1911~1968년 무렵 **주요 작품** 작품 초기 회화 작품 〈계단을 내려오는 누드 2〉, '레디메이드' 작품 〈샘〉, 〈큰 유리〉
배경 BACKGROUND	뒤샹은 다다이즘에 참여했다. 제1차 세계대전이 벌어지자 전쟁의 참혹함에 큰 충격을 받은 화가들은 자신들이 살고 있는 세계를 바꾸고자 했다. 다다이즘 미술은 규범을 뒤흔들고 규칙을 깨뜨리려 했다.

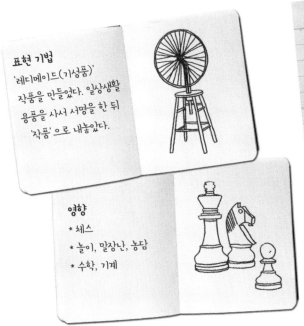

표현 기법
'레디메이드(기성품)' 작품을 만들었다. 일상생활 용품을 사서 서명을 한 뒤 '작품'으로 내놓았다.

영향
* 체스
* 놀이, 말장난, 농담
* 수학, 기계

미술 양식
다다이즘
* 1916~1924년 무렵, 유럽과 뉴욕에서
* 다다이즘 미술가들은 회화와 조각을 거부하고 사진과 잡지, 일상용품, 버린 물품 따위로 작품을 만들었다.

이름 : 마르셀 뒤샹
태어난 때 : 1887년
세상을 뜬 나이 : 81세
나라 : 프랑스
주요 사실 : 미술관에 변기를 들여놓았다. 여자로 분장하고 사진을 찍었다. 미술을 그만두고 체스를 두었다.

→ 뒤샹의 작품은 사람들에게 충격을 주기 위해 만들어졌다. 〈샘〉(1917년)은 뒤샹이 상점에서 산 남성용 소변기이다. 일상용품을 미술 작품으로 내놓은 이른바 '레디메이드' 작품 가운데 하나다.

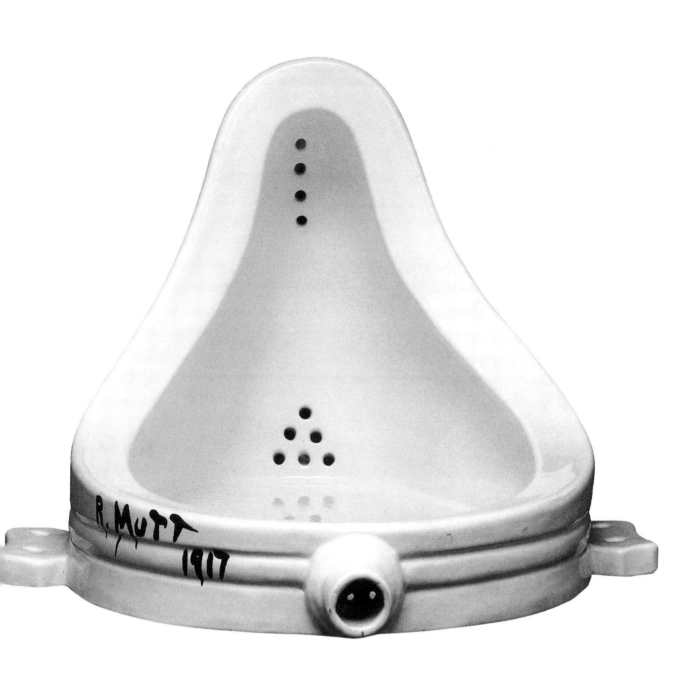

마르셀 뒤샹
이것도 예술인가?

 뒤샹은 남성용 소변기에 서명을 해서 미술 전시회에 내놓기로 한다…

↑ 뒤샹은 수학과 기계를 매우 좋아했다. 1935년, 뒤샹은 색색의 원반을 만들었다. 그는 원반을 레코드플레이어 위에 올려놓고 돌려서 시각적인 착각을 불러일으켰다.

프랑스의 미술가 마르셀 뒤샹은 뉴욕에 살고 있다. 그는 엉뚱한 생각을 한다! 미술 전시회에 소변기를 내놓기로 한다. 1917년, 뒤샹은 욕실 제품 전시장에서 남성용 소변기를 골라 'R. 머트'라는 서명을 한다. 그리고 〈샘〉이라는 제목을 붙여서 전시회에 내놓는다. 이 전시회는 누구나 출품비만 내면 작품 두 점을 전시할 수 있다. 하지만 사람들은 경악한다. 이것은 뒤샹이 손수 그린 그림이나 직접 만든 조각품이 아니라 돈을 주고 산 '레디메이드(기성품)'였다. 두말할 것도 없이 작품은 거부당한다. 하지만 뒤샹의 생각은 달랐다. 그는 소변기를 직접 '골라서' 전시장에 내놓았고, 새 이름을 붙여서 사람들이 다르게 생각할 수 있게 했다. 이런 방식으로 그는 일상에서 흔히 보는 물건을 예술 작품으로 탈바꿈시켰다. 그는 이런 작품을 '레디메이드'라고 불렀고, 이를 '반예술anti-art'이라고 일컬었다. '레디메이드'라는 새로운 개념의 창안 이후, 미술은 이제까지의 미술과는 완전히 다른 것이 되었다.

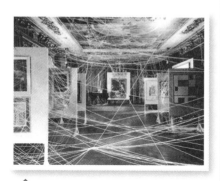

↑ 뒤샹은 사람들이 미술관에서 작품을 보는 방식에 의문을 제기하고자 했다. 그는 〈길이 16마일의 끈〉(1942년)에서, 기다란 끈을 거미줄처럼 엮어 놓고 아이들이 그림들 사이에서 뛰어놀게 했다.

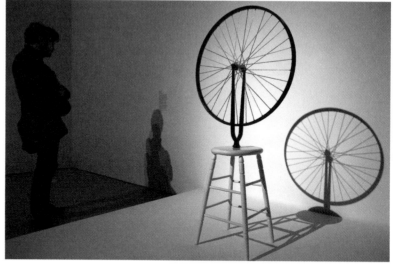

↑ 뒤샹의 〈자전거 바퀴〉(1913년)는 등받이 없는 둥근 의자에 바퀴를 거꾸로 올려놓았다.

뒤샹 이후의 미술

20세기 내내 미술가들은 뒤샹의 대담한 작품에서 영감을 얻었다.

1917년
뒤샹은 미술관에 소변기를 들여놓는다. 사람들은 무엇이 예술이고, 무엇이 예술이 아닌지를 이야기한다.

1953년
라우션버그가 데 쿠닝의 연필 소묘를 지운 뒤 빈 종이를 액자에 끼워 전시한다.

1964년
스포에리는 뒤샹과 식사를 한 뒤 남은 음식으로 〈마르셀 뒤샹이 먹은〉이란 작품을 내놓는다.

1966년
안드레는 전시장 안에 벽돌 더미를 쌓아서 〈등가 7〉을 만든다.

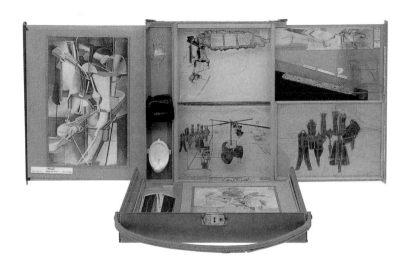

↑ 뒤샹은 가죽으로 만든 여행 가방에 자신이 만든 온갖 작품의 모형을 담았다. 가방을 펼치면 '작은 미술관'이 된다. 그의 레디메이드와 마찬가지로 〈여행 가방 속 상자〉(1935–1941년)는 '독창적'인 예술 작품이라는 개념을 조롱했다.

↑ 뒤샹은 입체주의와 '크로노포토그래피 (사람이나 동물의 움직임을 연속적으로 찍은 사진)'에 깊은 인상을 받았다. 〈계단을 내려오는 누드 2〉(1912년)는 사진을 연속해서 찍은 것처럼 그림을 겹쳐 그렸다.

뒤샹은 〈계단을 내려오는 누드 2〉(1912년)가 파리 미술관에서 퇴짜를 맞은 뒤, 그림을 그만두었다. 이제껏 '알몸'의 여인이 '계단 내려오기' 같은 일상적인 일을 하는 모습을 그린 사람은 아무도 없었다. 뒤샹은 차라리 다른 제목을 붙이라는 말을 들었다. 그는 딱 잘라 거절하고, 그림을 다시 가져왔다. 그리고 다시는 그림을 그리지 않았다. 1915년, 뒤샹은 뉴욕으로 가서 다다이즘에 참여했다. 다다이즘 예술가들은 예술에 대해 물음을 던졌다. 예술은 꼭 아름다워야만 하는가? 예술가는 재능을 타고나거나 특별한 기술이 있어야 하는가? 아니면 뭔가 흥미로운 이야깃거리만 있으면 되는가? 뒤샹의 작품은 미술계를 조롱하기 일쑤였고 우연과 농담을 끌어들였다.

뒤샹의 작품은 미술계와 미술 비평가, 미술품 수집가, 그리고 뒤샹을 따르는 미술가들에게 크나큰 영향을 주었다. 뒤샹의 작품은 미술관에 온 관람객들에게 중요한 역할을 맡겼다. 관람객들은 그림이나 조각을 멀찌감치 물러서서 감탄하는 대신 꼭 해야 할 일이 있었다. 그들은 작품에 의미를 부여해서 작품을 완성해야 한다.

뒤샹의 말

"파괴는 창조이기도 하다."

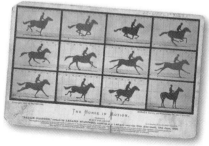

↑ 에드워드 머이브리지의 사진은 뒤샹의 마음을 사로잡았다. 〈움직이는 말〉(1878년)은, 말이 달릴 때 네 발이 모두 땅에서 들어 올려질 수 있다는 사실을 보여 주었다.

1966년	1967년	1980년대	1990년대	2001년	2010년
나우먼은 입으로 물을 뿜는 자신의 모습을 사진에 담아 〈샘으로 표현한 자화상〉을 만든다.	개념 미술이 탄생한다. 미술가들은 작품 자체보다 아이디어가 중요하다고 말한다.	쿤스는 유리 진열장 안의 진공청소기처럼 대량 생산된 제품들을 선보인다.	레빈은 뒤샹의 많은 작품들을 모방하여 값비싼 재료로 〈샘(성모)〉 등을 만든다.	크리드가 텅 빈 전시장에서 불을 켰다 껐다 하는 작품으로 터너 상을 받는다.	〈샘〉의 1960년대 복제품이 영국 리버풀 비엔날레의 실제 화장실 안에 설치된다.

살바도르 달리
꿈의 세계

작품 구상 THE BIG IDEA	기묘한 꿈의 세계를 떠올리게 하는 환상적인 그림을 사실적으로 그린다.
도전 CHALLENGES 아버지와 갈등을 겪는다. 다른 초현실주의 화가들과 사이가 좋지 않다. 말년에 몹시 아프다.	**누가** 살바도르 도밍고 펠리페 하신토 달리 이 도메네크 Salvador Domingo Felipe Jacinto Dali i Domenech **무엇을** 그림, 조각, 영화, 디자인 **어디서** 프랑스, 에스파냐, 미국 **언제** 1929~1989년 **주요 작품** 〈기억의 지속〉, 〈바닷가재 전화기〉, 영화 〈안달루시아의 개〉
배경 BACKGROUND	파리에서, 달리는 꿈에서 영감을 얻어 작품을 만드는 초현실주의 화가들을 만났다. 그들은 '무의식' 속에 묻혀 있는 생각과 감정, 기억 같은 것을 불러일으키고자 했다.

표현 기법
작품을 만들 때, 뜻밖의 대상을 뜻밖의 장소에 놓는다.

영향
* 꿈과 상상
* 에스파냐 해안의 거친 바위들
* 라파엘로 같은 미술의 거장들

미술 양식
초현실주의
* 1920년대부터 1940년대까지
* 미술가와 작가는 꿈의 세계를 바탕으로 작품을 만든다.
* 놀이를 하며 상상을 불러일으키는 방법을 생각해 낸다.

이름 : 살바도르 달리
태어난 때 : 1904년
세상을 뜬 나이 : 85세
나라 : 에스파냐
주요 사실 : 상상의 세계를 창조했다. 긴 콧수염을 말아 올렸다. 여러 분야에 걸쳐서 다양한 활동을 했다.

→ 작은 구와 둥글게 말린 관들을 보면, 우주에서 궤도를 따라 빙글빙글 돌고 있는 것 같다! 게다가 형태들은 서로 어우러져서 성모 마리아의 얼굴이 된다. 〈라파엘 성모의 최고 속도〉(1954년)는 달리가 수학과 우주에 한창 빠져 있을 때 단숨에 그린 작품이다.

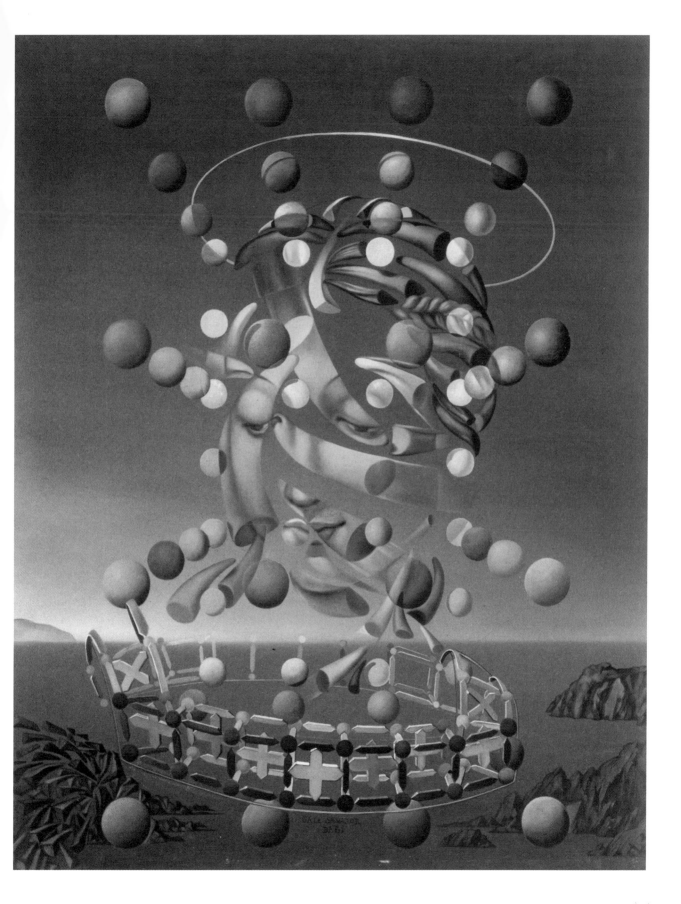

살바도르 달리
꿈의 세계

 달리는 치즈처럼 흐물흐물 녹아내리는 시계를 그린다…

↑ 〈바닷가재 전화기〉(1936년). 달리는 전화기 위에 바닷가재의 딱딱한 껍데기를 얹어서 비현실적인, 또는 '초현실적인' 작품을 만들었다. 그는 이런 기묘한 전화기들을 여러 대 만들었다.

달리의 말
"여섯 살 때 내 꿈은 요리사였다. 일곱 살 때는 나폴레옹이 되고 싶었다. 나의 야망은 점점 더 커져만 갔다."

↑ 달리 미술관은 달리의 고향 피게레스에 있다. 달리가 자신의 그림과 공예 작품을 전시하기 위해 만든 곳이다. 지붕에는 거대한 달걀들을 올려놓고, 건물 안은 미로처럼 꾸며 놓아서 관람객들은 기이한 꿈을 꾸는 것 같다.

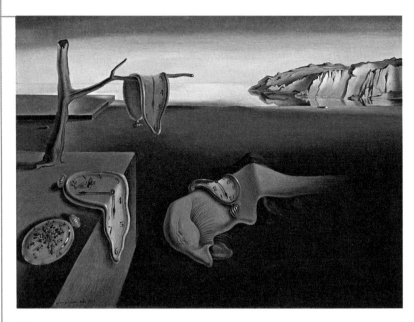

↑ 이 그림을 그리기 위해, 달리는 꿈과 같은 상태에 들어가는 법을 배웠다. 어떤 대상에게 정신을 집중하고, 그 대상이 눈앞에서 다른 모습으로 바뀌는 상상을 한다. 〈기억의 지속〉(1931년)에서는 시계가 흐물흐물 녹아내린다.

살바도르 달리는 에스파냐 바닷가의 작은 마을 포트 리가트에서 이젤을 앞에 놓고 있다. 달리는 파리의 번잡한 생활에서 벗어나 아내 갈라와 함께 이곳에 왔다. 1931년 늦은 밤, 달리는 친구들과 저녁을 먹고 집으로 돌아왔다. 그는 요사이 그리는 그림을 바라본다. 바다와 해변, 거친 바위가 있다. 바로 그를 둘러싼 풍경이다. 문득 어떤 생각이 떠오른다! 달리는 앞서 녹은 카망베르 치즈를 먹었다. 그는 흐물흐물한 치즈를 떠올리며 회중시계를 그린다. 올리브 나무 가지에 시계를 걸고, 탁자 모서리에 시계를 늘어뜨리고, 얼굴 부분으로 보이는 형태에 시계를 얹는다. 두 시간 만에 끝냈다! 영화관에서 돌아온 갈라가 그림을 본다. 갈라는 달리에게 '절대로 잊지 못할' 그림이라고 말한다.

달리는 자신의 그림을 일컬어 '손으로 그린 꿈 사진'이라고 했다. 꿈속에서는 사물이 오랫동안 그냥 그대로 머물러 있지 않는다. 아예 다른 모습으로 변하거나 달라지는데, 시간을 가늠하기 힘들다. 달리의 그림은 종종 꿈속의 장면처럼 기괴했다. 현실에서는 있을 수 없는, '초현실적인' 장면은 기묘한 대상들로 가득했다. 그런데도 달리는 하나하나 매우 사실적으로 꼼꼼하게 묘사했다. 우리는 달리의 기이한 풍경화에서, 장대로 받쳐 놓은 얼굴 같은 괴상한 이미지들을 본다.

때때로 달리의 그림 속 동물들은 다른 동물로 바뀌거나 풍경의 일부가 된다. 호수는 물고기가 되고, 바위는 손이나 팔다리가 된다. 달리는 새로운 생각이 떠오를 때까지 사물을 몇 시간이고 하염없이 바라보았다. 파리에 머물던 시절, 달리는 초현실주의 예술가들과 어울렸다. 그들은 서로 만나서 영감을 얻고 상상력을 키우기 위해 '우아한 시체(오른쪽)' 따위 놀이를 했다.

달리는 파리에서 피카소를 만났고, 미술에 대한 피카소의 새로운 해석에 큰 감흥을 받았다. 달리는 자신이 우러러보는 미술계의 영웅들처럼 차려입기도 했다. 달리가 콧수염을 말아 올린 모습을 보면 에스파냐의 화가 벨라스케스를 꽤 닮았다. 달리는 기이한 행동과 예기치 않은 일을 벌이기로 유명했다. 런던에서 강연을 할 때, 달리는 잠수복을 입고 헬멧을 썼다.

달리와 초현실주의 화가들이 언제나 의견이 같은 건 아니었다. 1939년, 달리는 초현실주의 모임에서 쫓겨나 미국으로 갔다. 그는 앨프리드 히치콕, 월트 디즈니와 함께 영화 작업을 하는가 하면, 그림도 그리고, 디자인도 했다. 달리는 세계적인 유명 인사가 되었고, 미술뿐 아니라 별난 행동으로도 널리 알려졌다. 1948년, 달리는 그리운 에스파냐의 바닷가로 돌아갔다. 그는 고향 마을에 있는 옛 극장을 미술관으로 바꾸어 자신의 작품을 전시했다.

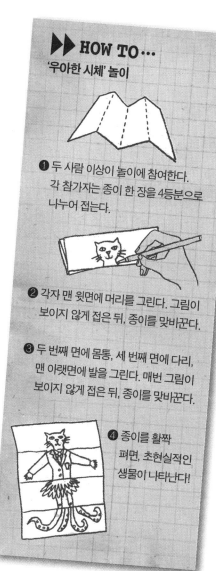

▶▶ HOW TO …
'우아한 시체' 놀이

❶ 두 사람 이상이 놀이에 참여한다. 각 참가자는 종이 한 장을 4등분으로 나누어 접는다.

❷ 각자 맨 윗면에 머리를 그린다. 그림이 보이지 않게 접은 뒤, 종이를 맞바꾼다.

❸ 두 번째 면에 몸통, 세 번째 면에 다리, 맨 아랫면에 발을 그린다. 매번 그림이 보이지 않게 접은 뒤, 종이를 맞바꾼다.

❹ 종이를 활짝 펴면, 초현실적인 생물이 나타난다!

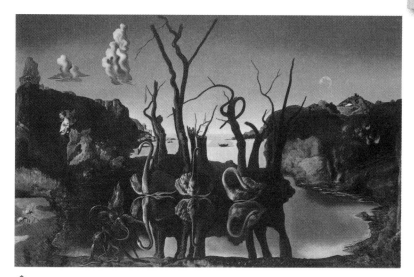

↑ 〈코끼리를 비추는 백조〉(1937년)는, 맑은 호수에 우아한 백조 세 마리가 있다. 호수에 비친 모습은 우람한 코끼리를 쏙 빼닮았다. 백조의 목은 코끼리의 코가 되고, 나무둥치는 코끼리의 다리가 된다.

↑ 달리는 앨프리드 히치콕의 영화 〈스펠바운드〉(1945년)의 일부 장면을 구상했다. 영화 속에서 주인공은 꿈 이야기를 한다. 주인공을 지켜보는 거대한 눈, 기이한 풍경 속의 달리는 주인공을 보면, 달리의 그림이 영상으로 펼쳐진 듯하다.

프리다 칼로
자화상

작품 구상 THE BIG IDEA	자신의 파란 많은 삶의 이야기를 그림에 담아낸다. 가장 잘 아는 대상, 자기 자신을 그린다.
도전 CHALLENGES 아무리 아파도 그림을 그린다. 침대에서 한 발짝도 나갈 수가 없다. 휠체어를 탄다. 계속 수술을 받는다.	**누가** 마그달레나 카르멘 프리다 칼로 이 칼데론 Magdalena Carmen Frieda Kahlo y Calderon **무엇을** 유화 **어디서** 멕시코의 코요아칸(그 무렵 멕시코시티에서 가까운 작은 마을) **언제** 1925-1954년 **주요 작품** 〈가시 목걸이와 벌새가 있는 자화상〉 등 자화상 50여 점
배경 BACKGROUND	프리다 칼로는 멕시코에서 자랐다. 6세 때 소아마비를 앓았으며, 18세에 교통사고로 크게 다친 뒤 그림을 그리기 시작했다. 칼로는 상처 입은 몸과 마음의 아픔을 표현했을 뿐 아니라 용기와 굳센 의지를 보여 주었다.

표현 기법
병상에서 그림을 그리기
위해 특수 이젤을
사용했다.

영향
* 멕시코 미술
* 멕시코의 역사와 전통
* 혁명 정신과 평등한
 사회를 이루기 위한
 투쟁

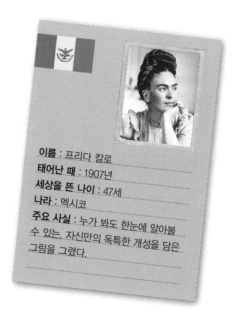

이름 : 프리다 칼로
태어난 때 : 1907년
세상을 뜬 나이 : 47세
나라 : 멕시코
주요 사실 : 누가 봐도 한눈에 알아볼
수 있는, 자신만의 독특한 개성을 담은
그림을 그렸다.

→ 〈가시 목걸이와 벌새가 있는 자화상〉(1940년)에서 칼로는 무표정한 얼굴이지만, 사물과 동물을 통해 감정을 표현한다. 살갗을 파고드는 가시는 '고통'을 드러내지만, 잠자리와 나비는 새로운 삶의 '희망'을 나타낸다.

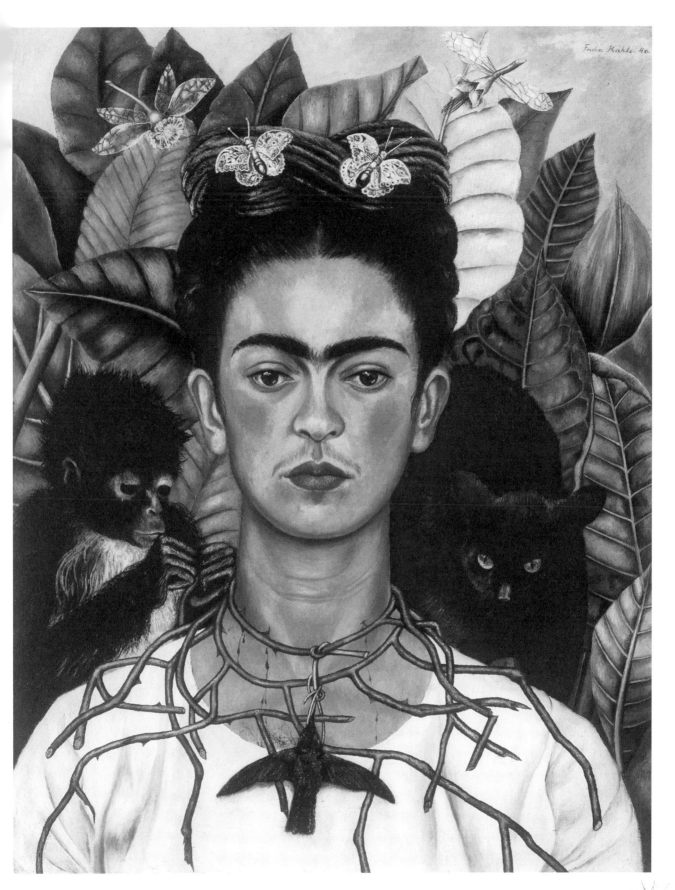

프리다 칼로
자화상

프리다 칼로는 거울에 비친 모습을 보며 그림을
그리기 시작한다…

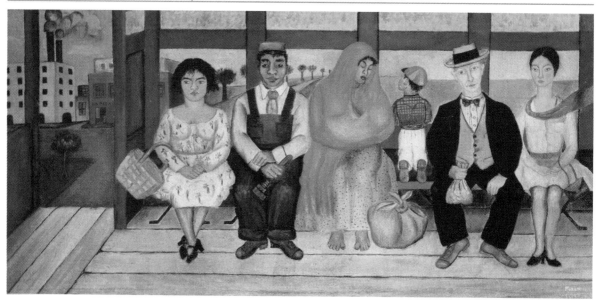

〈버스〉(1929년)는 칼로가 사고 나기 직전의
모습을 담았다. 오른쪽 끝에 앉은 칼로는
깔끔한 옷차림에 붉은 스카프를 둘렀다.
훗날 그림에서 보이는 멕시코 전통 의상을
아직은 입고 있지 않다.

〈원숭이와 함께 있는 자화상〉(1938년)에서,
칼로의 어깨 너머로 원숭이가 칼로의 목에
팔을 두르고 있다. 마치 칼로가 다치지 않게
지켜 주는 것만 같다.

1925년, 열여덟 살인 프리다 칼로는 장차 의사가 되려고 한다. 칼로는
남자친구 알레한드로와 함께 멕시코시티에 있는 학교에서 돌아오는
길이다. 두 사람은 나무로 된 버스를 타고 칼로의 집이 있는 코요아칸으로
가는 중이다. 코요아칸은 멕시코시티에서 한 시간 거리인 작은 마을이다.
버스 운전사는 길이 서로 엇갈린 곳에서 전차가 돌진하는 걸 미처 보지
못한다. 버스는 전차에 들이받혀서 산산조각이 난다. 알레한드로는
무사했지만, 칼로는 크게 다쳤다. 갈비뼈와 골반, 다리와 발이 부러지고,
부서지고, 으스러졌다.

칼로는 석 달 동안 온몸에 석고 붕대를 감은 채 꼼짝없이 누워 지내야
한다. 몹시 아프고, 걸을 수도 없다. 어느 날 아침, 칼로의 어머니가 동네
목수에게 주문한 특수 이젤과 함께 사진사인 아버지가 쓰던 유화 물감과
붓을 가져다준다. 칼로의 부모는 딸의 침대 위에 거울을 달아 준다. 칼로는
거울을 쳐다본다. 지금까지 칼로는 그림을 별로 그려 보지 않았다. 하지만
이제는 칼로가 가장 잘 아는 대상을 그릴 수가 있다. 바로 자기 자신이다!

마침내 칼로는 다시 일어나 걸음을 뗐다. 칼로는 화가가 되고 싶은 마음에
유명한 화가 디에고 리베라를 찾아갔다. 칼로는 자신의 그림이 어떤지를
물었다. 리베라는 칼로의 작품뿐 아니라 칼로에게 깊은 인상을 받았다. 두
해 뒤, 두 사람은 21세의 나이 차를 극복하고 결혼했다.

그 후로 칼로는 25년에 걸쳐 150여 점의 그림을 그렸다. 그중 50점이 넘는 자화상은 칼로의 검고 긴 머리와 멕시코의 어두운 특징들을 포착한다. 칼로의 자화상은 그녀의 상처와 아픔만이 아니라 강인한 의지도 보여 준다. 칼로의 그림에는 원숭이, 앵무새, 개가 등장한다. 모두 코요아칸 집에서 칼로와 함께 살았던 동물들이다. 그 밖에도 멕시코 전통 의상과 머리를 땋아 올린 모습, 칼로의 정원에서 자라는 열대 식물이 등장한다. 아스테카와 멕시코의 옛이야기에 나오는 뼈와 곤충, 동물도 나온다. 이렇게 칼로는 멕시코 전통 속에 고통과 희망을 녹여 내어 그 어떤 미술 범주에도 들지 않는 자신만의 독특한 화풍을 만들어 냈다.

칼로는 평생 동안 30여 차례나 수술을 받았다. 그녀는 자주 입원을 했고 고통에 시달리면서도 그림 그리기를 멈추지 않았다. 심지어 몸에 갑옷처럼 두른 석고 코르셋에도 그림을 그렸다. 세상을 뜨기 1년 전, 칼로는 멕시코시티에서 첫 개인전을 열었다. 의사들은 가지 말라고 말렸지만, 칼로는 한사코 우겼다. 결국 칼로는 구급차를 타고 들것에 실려 갔다. 그녀가 모습을 드러내자 모두 감격했고, 전시회는 화려하게 막이 올랐다.

↑ 칼로는 '파란 집'의 이 방에서 아이들에게 미술을 가르쳤다. 1954년에 세상을 뜰 때까지, 칼로는 여기서 줄곧 그림을 그렸다.

EXTRA

칼로의 보물들

칼로의 집은 칼로의 그림에 등장하는 소중한 보물들로 가득했다.

칼로는 멕시코시티의 코요아칸에 있는 '파란 집'에서 태어났다. 칼로가 생을 마친 곳도 이 집이다. 이곳은 이제 미술관이다. 2004년, 칼로가 죽은 지 50년 만에 칼로의 특별한 소지품 300여 점이 공개되었다.

파란 집의 안마당은 멕시코의 조각상과 열대 식물로 가득했다. 칼로는 작업실 창문 너머로 이 풍경을 바라보길 좋아했다.

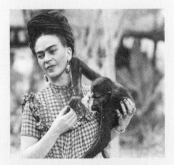

칼로는 '풀랑 창'이라는 원숭이를 길렀다. 이 원숭이는 칼로의 많은 작품에 등장한다. 칼로는 앵무새와 멕시칸 헤어리스도그(쇼로이츠퀸틀), 독수리, 어린 사슴도 길렀다!

바버라 헵워스
현대적인 형태

작품 구상 THE BIG IDEA	자연 풍경을 보고 영감을 얻어서 조각을 한다. 크고 높다란 조각이나 작고 섬세한 조형물을 만든다.
도전 CHALLENGES 전쟁이 일어났을 때 런던을 떠나야 했다. 작품을 팔아서 수지를 맞추기가 힘들다.	**누가** **바버라 헵워스** Barbara Hepworth **무엇을** 나무, 석고, 돌, 청동으로 만든 조각 **어디서** 영국 런던과 콘월 주의 세인트아이브스 **언제** 1920년대 중반부터 1975년까지 **주요 작품** 〈어머니와 아이〉, 〈세 형태〉, 〈파도〉, 〈펠라고스〉, 〈날개 달린 형상〉, 〈단일 형태〉, 〈인간 가족〉
배경 BACKGROUND	헵워스는 진보적인 미술가들과 함께 미술의 새로운 흐름을 만들어 냈다. 그들은 현대적인 형태를 소개하고 전통적인 방식에 도전하면서, 조각에 대한 사람들의 생각을 바꾸고자 했다.

표현 기법
미리 밑그림을 그리지 않고, 바로 망치와 끌로 돌이나 나무를 깎아 낸다.

영향
* 바위와 언덕, 콘월 지방의 해안선 등 자연의 형태
* 피카소, 브랑쿠시, 아르프의 현대 조각

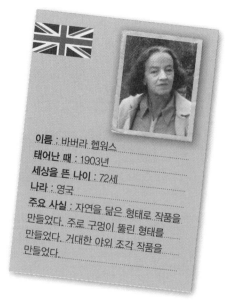

이름 : 바버라 헵워스
태어난 때 : 1903년
세상을 뜬 나이 : 72세
나라 : 영국
주요 사실 : 자연을 닮은 형태로 작품을 만들었다. 주로 구멍이 뚫린 형태를 만들었다. 거대한 야외 조각 작품을 만들었다.

→ 헵워스의 〈인간 가족〉(1970년)을 이루는 '형상' 아홉 점 가운데 세 점이다. 거인처럼 우뚝 선 형상들은 원과 직사각형의 조합이 서로 다르고, 구멍이 뚫려 있으며, '블록 놀이'처럼 차곡차곡 쌓아 올렸다.

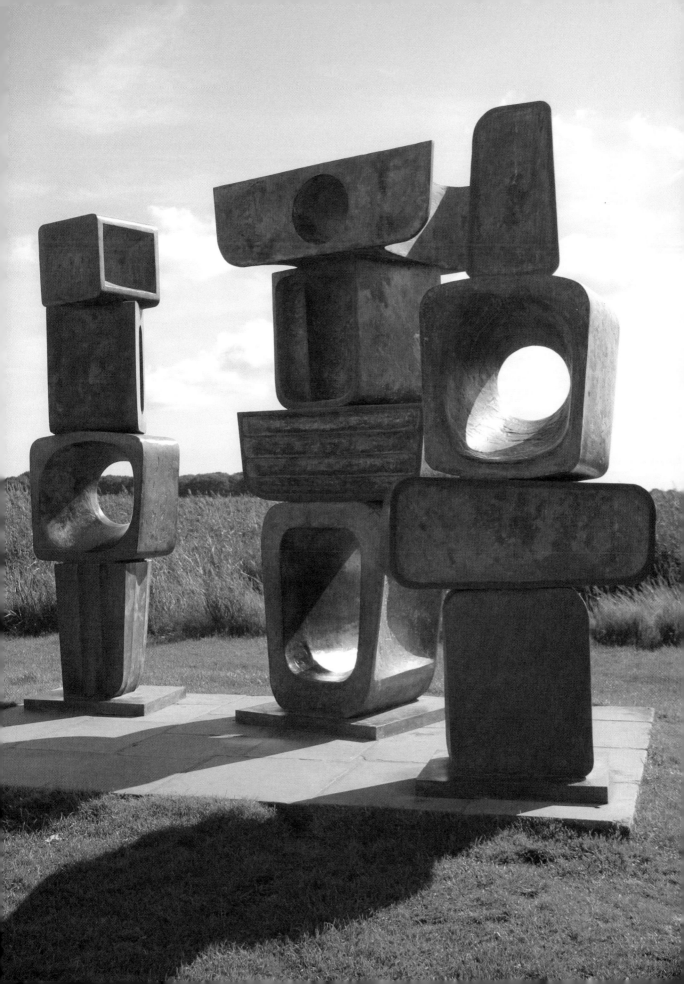

바버라 헵워스
현대적인 형태

 헵워스의 눈앞에 나지막한 산들이 펼쳐진다. 헵워스는 그 부드러운 형태와 질감을 본다…

↑ 헵워스는 맏아들 폴이 태어난 해에 잠자는 아기의 모습을 담은 나무 조각품을 만들었다. 작품 제목은 〈어린아이〉(1929년)다. 손가락과 발가락, 눈을 빼고 조그만 몸의 형태를 단순하게 표현했다.

헵워스의 말
"쇠망치나 나무망치 소리는 내 귀에 음악으로 들린다. 어떤 것이든 리듬감 있게 두드리면, 나는 소리만 듣고도 무엇이 만들어지고 있는지 알 수 있다."

↑ 헵워스에게는 수백 개의 조각 도구가 있었다. 그녀는 여러 가지 망치와 끌을 이용하여 돌이나 나무를 바로 깎아 냈고, 석고 반죽으로 모형을 만들기도 했다.

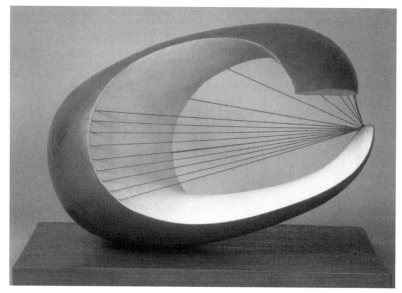

↑ 〈파도〉(1943-1944년)는 둥그런 나무 조각 속에 줄들이 악기 현처럼 팽팽하게 가로지른다. 헵워스는 이 줄들이 바다와 바람 또는 언덕과 자신 사이에 흐르는 긴장을 나타낸다고 말했다.

1910년 무렵, 어린 바버라 헵워스는 아버지와 함께 차를 타고 영국 잉글랜드의 요크셔 지방을 가로질러 달린다. 헵워스는 창밖을 내다본다. 눈앞에 나지막한 산들이 펼쳐진다. 헵워스는 그 부드러운 형태와 질감을 본다. 길은 구불구불 이어져서 비탈을 오르다가 골짜기로 내려간다. 헵워스는 마치 조각 작품들 사이에서 그 부드러운 형태를 만지며 여행을 하는 것 같다. 나중에 미술가가 된 헵워스는 이때를 떠올리며, 자신이 풍경의 일부가 된 느낌을 받았다고 한다. 그 느낌은 그녀를 한 번도 떠난 적이 없다. 헵워스는 말한다. "나는 풍경이다."

젊은 시절에 헵워스는 이탈리아에 가서 대리석을 조각하는 법을 배웠다. 그녀는 엄청나게 큰, 카라라의 대리석 채석장에도 가 보았다. 〈어린아이〉를 비롯한 헵워스의 초기 작품은 나무와 돌, 대리석 따위의 천연 재료로 만들었고, 사람의 모습을 표현했다. 그녀의 작품은 점차 구체적인 형태에서 벗어나 차츰 추상적인 형태를 띠었다. 실제 사물이나 사람을 닮지 않은 작품도 형태와 질감만으로 즐거움을 줄 수 있었다. 헵워스는 나무나 돌, 대리석 덩어리의 형태와 결, 색깔을 찬찬히 살피면서 영감을 얻고 그 느낌대로 작품을 완성했다.

1939년, 제2차 세계대전이 일어났다. 헵워스는 남편 벤 니컬슨과 함께 아이들을 데리고 런던을 떠나 잉글랜드 남서부 콘월 지방에 있는 작은 마을 세인트아이브스로 갔다. 이곳은 피난처가 될 뿐 아니라 예술가 공동체를 세울 곳이기도 했다. 헵워스는 주변 풍경, 바위와 언덕, 나무의 형태에서 영감을 얻어 끊임없이 작품을 만들어 갈 것이다. 실제로 헵워스는 바다 물결이나 또는 바다가 육지 속으로 둥그렇게 파고든 세인트아이브스 만 등 자연의 형태에 바탕을 둔 〈파도〉 같은 작품을 만들었다. 헵워스는 작품의 바깥 면은 반질반질 윤이 나는 나무로 만들고, 안쪽은 거친 줄을 팽팽하게 당겨 놓아 서로 다른 면을 대비하기를 좋아했다.

1949년, 헵워스는 세인트아이브스에 큰 작업실을 장만해서 나무와 돌, 석고로 큰 작품을 만들었다. 작업실 바깥에 정원이 있어서 야외 작업도 할 수 있었다. 15년 뒤, 헵워스는 길 건너편의 옛 무도회장 건물을 사들여 훨씬 더 큰 작업실을 마련했다. 이제 공공장소에 설치할 대형 작품을 만들 공간이 생겼다. 이곳에서 만든 〈단일 형태〉는 뉴욕 유엔 본부 앞 광장에 세워졌다. 헵워스는 먼저 석고 모형을 만든 다음 청동으로 주조했다. 헵워스의 작업실과 정원은 오늘날 미술관과 조각 공원으로, 1975년 헵워스가 세상을 뜰 때 모습 그대로 남아 있다.

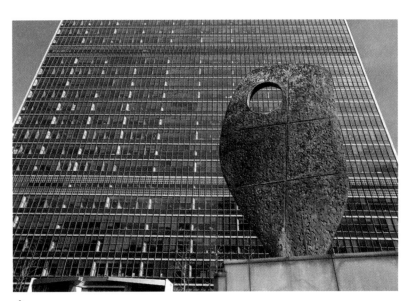

↑ 〈단일 형태〉(1961−1964년)는 높이 6.4미터의 청동 조각으로, 뉴욕의 유엔 본부 앞에 세워졌다. 이 작품은, 비행기 추락 사고로 숨진 헵워스의 친구이자 유엔 사무총장 다그 함마르셸드를 기리기 위해 만들었다.

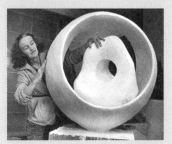

잭슨 폴록
액션 페인팅

작품 구상 THE BIG IDEA	그려진 결과만큼이나 그리는 '행위'가 중요하다. 물감을 흘리고 뿌리고 쏟아부으면서, 온몸으로 작품을 만든다.
도전 CHALLENGES 큰 그림을 그릴 만한 넓은 공간이 필요하다. 명성을 얻으면서 압박감에 시달린다.	**누가** 폴 잭슨 폴록 Paul Jackson Pollock **무엇을** 유화 물감과 페인트를 사용한 작품들 **어디서** 미국의 뉴욕 **언제** 1940년대부터 1956년까지 **주요 작품** 〈벽화〉, 〈5길 깊이〉, 〈라벤더 안개 : 1번〉, 〈가을의 리듬 : 30번〉, 〈푸른 기둥〉, 〈수렴〉
배경 BACKGROUND	제2차 세계대전 후, 미술가들이 뉴욕으로 모여들면서 뉴욕은 현대 미술의 중심지가 되었다. 폴록은 독특한 작업 방식과 대담한 작품으로 엄청난 명성을 얻었다.

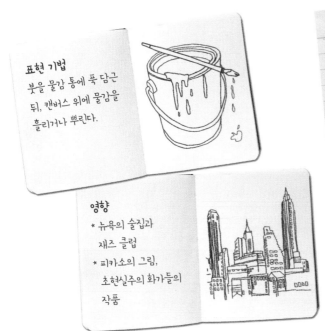

표현 기법
붓을 물감 통에 푹 담근 뒤, 캔버스 위에 물감을 흘리거나 뿌린다.

영향
* 뉴욕의 술집과 재즈 클럽
* 피카소의 그림, 초현실주의 화가들의 작품

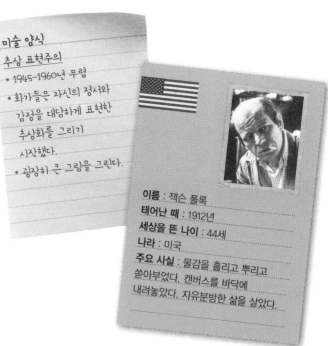

미술 양식
추상 표현주의
* 1945-1960년 무렵
* 화가들은 자신의 정서와 감정을 대담하게 표현한 추상화를 그리기 시작했다.
* 굉장히 큰 그림을 그린다.

이름 : 잭슨 폴록
태어난 때 : 1912년
세상을 뜬 나이 : 44세
나라 : 미국
주요 사실 : 물감을 흘리고 뿌리고 쏟아부었다. 캔버스를 바닥에 내려놓았다. 자유분방한 삶을 살았다.

→ 〈8번〉(1950년). 이 작품을 만들기 위해 폴록은 캔버스를 작업실 바닥에 펼쳐 놓고 한 손에는 물감 통, 다른 손에는 붓을 들었다. 폴록은 물감을 뿌리고 끼얹어서, 선과 선이 무수히 겹치고 서로 휘감아 굽이치는 모양과 무늬를 만들었다.

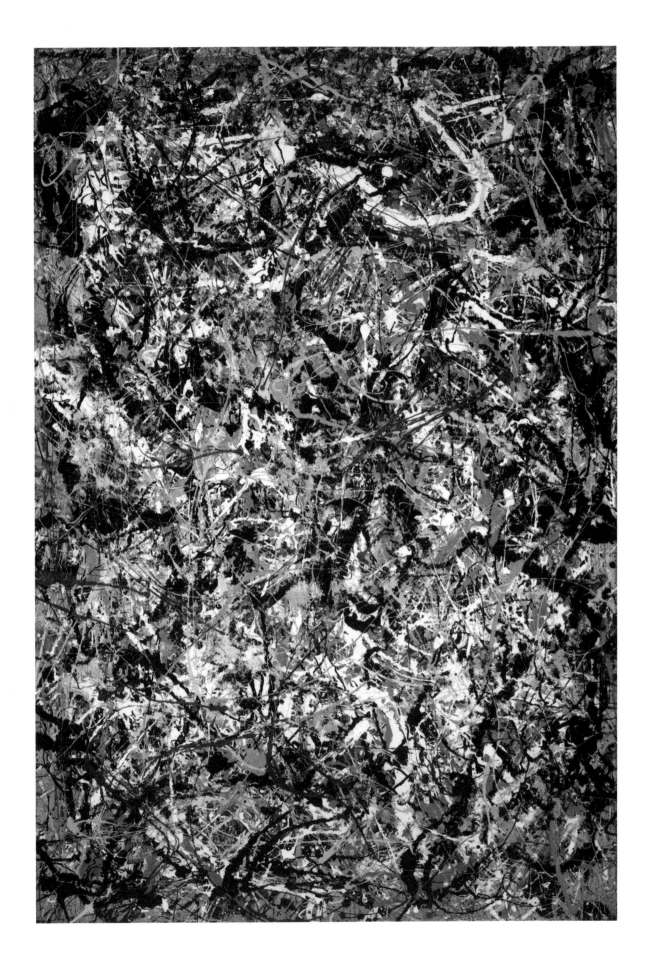

잭슨 폴록
액션 페인팅

 폴록이 캔버스를 이젤에서 떼어내 바닥에 펼쳐 놓는다…

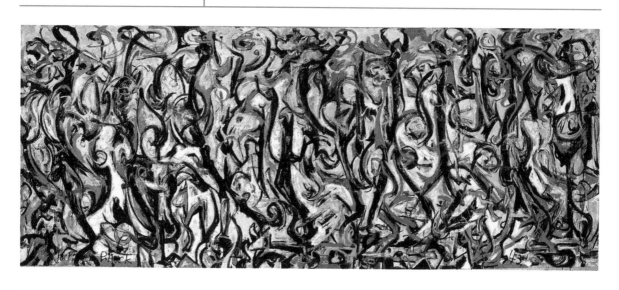

↑ 〈벽화〉(1943년) 속에는, 반복되는 무늬가 서로 꼬이고 비틀리며 어지럽게 뒤엉켜 있다. 검정, 노랑, 파랑, 빨강, 분홍을 써서, 거침없는 붓놀림으로 표현했다. 폴록은 어떤 대상을 그린 게 아니라고 했지만, 몇몇 형태가 폴록의 초기 습작에 나온 사람의 모습을 닮았다.

폴록의 말
"그림을 그릴 때, 나는 내가 무엇을 하는지 알지 못한다."

↑ 폴록의 모습을 담은 영상을 보면, 폴록의 작업 방식을 알 수 있다. 사진가 한스 나무스는 유리판 밑에 카메라를 설치해서 폴록이 물감을 뿌리는 모습을 생생하게 담아냈다.

잭슨 폴록은 뉴욕에서 가까운 시골에 살고 있다. 폴록은 헛간에서 큰 캔버스를 번쩍 들어 바닥에 펼쳐 놓는다. 그는 한 손에 붓을 들고, 다른 손에는 물감 통을 든다. 그리고 춤을 추듯 물감을 털고, 떨어뜨리고, 흘리고, 온 사방에 마구 뿌린다. 이렇게 바닥에서 작업을 하는 게 얼마나 좋은지 모른다. 그림 주변을 빙빙 돌면서 어디서든 그림에 다가갈 수 있다. 폴록은 '그림 속으로 들어가' 그림과 하나가 된 것 같다.

폴록은 열여덟 살 때 뉴욕으로 가서 일찌감치 미술계에 발을 들여놓았다. 1943년, 폴록의 삶에 한 획을 긋는 일이 벌어졌다. 폴록은 미술상 페기 구겐하임의 뉴욕 저택을 꾸미기 위해 가로 6미터짜리 대형 '벽화'를 그리기로 했다. 그림이 워낙 커서, 폴록은 자신의 아파트 벽을 허물고서야 작업을 할 수 있었다. 미술 평론가 클레멘트 그린버그는 폴록의 그림을 보고 한눈에 홀딱 반했다. 그는 폴록과 그 밖의 다른 '추상 표현주의' 화가들의 큼직큼직하고 힘찬 그림에 칭찬을 아끼지 않았다.

1945년, 폴록은 화가 리 크래스너와 결혼하여 뉴욕 주 이스트햄프턴의 스프링스로 이사했다. 팍팍한 도시 생활에서 벗어나 시골 공기를 쐬면 생기를 되찾을 것 같았다. 크래스너는 집 안에 화실을 두었고, 폴록은 정원에 딸린 목조 헛간에서 커다란 캔버스에 물감을 뿌리며 작업을 시작했다.

폴록은 작품에 제목을 달지 않고 번호만 매겼다. 그래야 사람들이 열린 마음으로 작품을 감상할 것이다. 제목이 있으면 제목에 맞춰 작품을 보기 마련이다. 나중에 폴록은 몇몇 작품에 〈가을의 리듬〉 같은 제목을 따로 붙이기도 했다. 폴록의 작품을 가까이에서 보면 대리석 무늬가 보이고 은하와 별자리 모양도 나타난다. 때때로 폴록은 물감에 모래와 유리 가루, 동전, 심지어 담배꽁초까지 섞었다. 〈라벤더 안개 : 1번〉(1950년)의 맨 위에는 손바닥을 찍어서 '서명'을 했다. 그림은 그려진 결과만큼이나 그리는 과정이 중요했다. 어느 비평가는 폴록의 표현 방식을 '액션 페인팅'이라고 부르며 춤이나 공연에 비유했다. 이제 작품을 만드는 '행위'는 완성된 작품만큼이나 중요했다.

1949년, 〈라이프〉지가 미국에서 가장 위대한 미술가로 잭슨 폴록을 소개했다. 폴록은 미국의 미술이 유럽의 영향에서 벗어나 새로운 미술 사조를 탄생시키는 데 기여했다. 폴록의 작품은 큰 인기를 얻었다. 수많은 잡지들이 폴록의 작품 앞에 유명 모델들을 세워 놓고 사진을 찍었다. 1951년, 폴록은 물감 뿌리는 기법을 그만두었다. 그는 검정색으로 그림을 그렸고, 사람의 모습을 담은 초기 작품의 세계로 돌아갔다. 1956년, 폴록은 자동차 사고로 44세의 짧은 삶을 마쳤다. 그때 폴록은 세계에서 가장 유명한 미술가 가운데 하나였다.

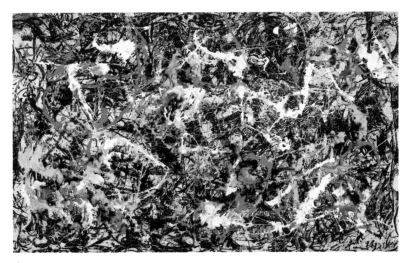

↑ 이 작품은 〈수렴 : 10번〉(1952년)으로 불린다. 색깔과 무늬가 하나로 모여서〈수렴〉그림이 된다. 폴록은 검정색으로 배경을 칠하고 나서 흰색, 붉은색, 파란색, 노란색 물감을 뿌렸다.

앤디 워홀
작품을 찍어 내는 공장

작품 구상 THE BIG IDEA	흔하게 볼 수 있는 상품이나 여러 분야의 유명 인사를 그린 작품을 만든다.
도전 CHALLENGES 매우 수줍음이 많다. 1968년 총을 맞고 겨우 살아났으나 평생 후유증을 앓는다.	**누가** 앤드루 워홀라 2세 Andrew Warhola, Jr **무엇을** 소묘, '실크 스크린' 작품, 영화 **어디서** 미국의 뉴욕 **언제** 1961–1987년 **주요 작품** 〈캠벨 수프 통조림〉, 〈메릴린 먼로 두 폭〉, 〈전기의자〉, 〈위장 자화상〉, 영화 〈엠파이어〉와 〈첼시의 소녀들〉
배경 BACKGROUND	1960년대 미술가들은 흔한 일상용품이나 유명 인사의 이미지를 활용하여 작품을 만들기 시작했다. 이것을 '팝 아트(대중 미술)'라고 한다. 워홀은 '공장Factory'이라고 부른 작업장에서 작품을 만들었다.

표현 기법
'실크 스크린'이라는 판화 기법으로 작품을 찍어 낸다.

영향
* 슈퍼마켓에 나란히 진열되어 있는 상품들
* 유명한 배우나 가수, 만화 주인공

미술 양식
팝 아트
* 1955-1965년 무렵
* 미술가들은 흔하고 친숙한 사물을 보고 영감을 얻었다.
* 밝고 뚜렷한 색상으로, 눈길을 끄는 즉흥적인 작품을 만들었다.

이름 : 앤디 워홀
태어난 때 : 1928년
세상을 뜬 나이 : 59세
나라 : 미국
주요 사실 : 수프 통조림과 메릴린 먼로 등을 작품으로 만들었다. 록 밴드 '벨벳 언더그라운드'를 내세워 멀티미디어 공연을 선보였다.

→ 워홀은 일상에서 흔히 볼 수 있는 사물을 작품에 담았다. 〈캠벨 수프 통조림〉(1962년)은 슈퍼마켓 진열대에 놓인 상품 이미지를 그대로 보여 준다. 이 포장 디자인은 비슷한 상품을 즐비하게 늘어놓았을 때 한층 더 눈길을 끌 수 있다.

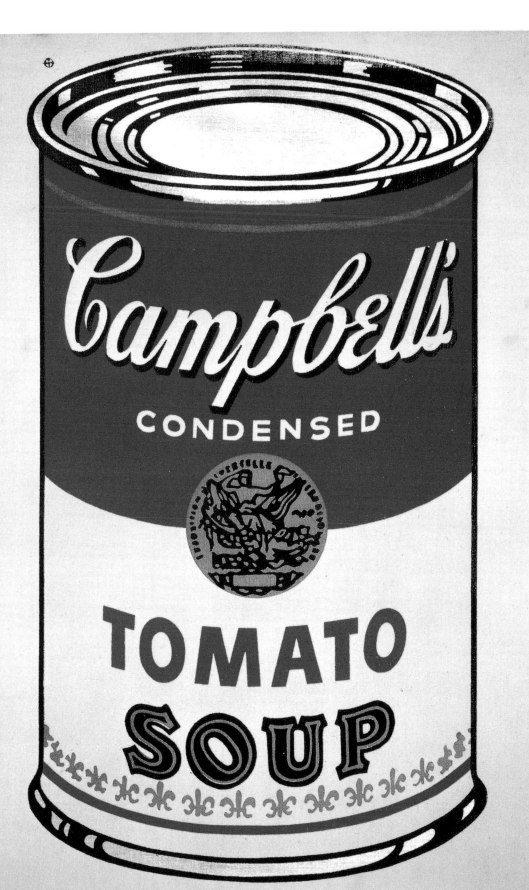

앤디 워홀
작품을 찍어 내는 공장

 사람들이 워홀의 '공장'에 모여 즐겁게 놀면서 작품을 만든다…

↑ 워홀의 '공장'에 모인 사람들은 파티 분위기에 휩싸인 채 워홀의 그림이나 영화 작업에 참여했다. 이곳에서 워홀은 행사나 공연을 구상하기도 하고, 록 밴드 '벨벳 언더그라운드'를 후원하며 미술과 음악이 서로 어우러지게 했다.

워홀의 말
"나는 기계가 되고 싶다."

↑ 팝 아트로 이름을 날리기 전, 워홀은 뉴욕 본위트 텔러 백화점의 쇼윈도에 자신의 그림들을 선보였다.

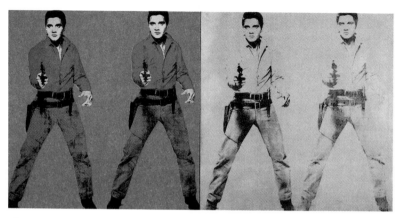

↑ 워홀은 엘비스 프레슬리의 모습을 커다란 캔버스에 실크 스크린 기법으로 줄줄이 찍어 낸 뒤, 오려서 낱낱의 작품으로 만들었다. 연속되는 이미지를 담은 〈엘비스 I과 II〉(1964년)는 마치 필름 사진처럼 보인다.

1964년, 앤디 워홀은 뉴욕에 있는 커다란 작업장에 있다. 워홀의 작업장은 '공장'이라는 별칭이 붙었다. '공장'은 사람들로 붐빈다. 예술가, 배우, 음악가, 춤꾼 들이 모여서 즐겁게 놀고 있다. 그들은 워홀이 조수들과 함께 '실크 스크린' 작품을 찍어 내는 모습을 지켜본다. 워홀의 작품은 코카콜라 병이나 수프 통조림처럼 어디서나 볼 수 있는 상품과 메릴린 먼로와 엘비스 프레슬리 같은 대중 스타의 모습을 담았다.

워홀은 1949년에 뉴욕에 와서 잡지와 광고 일을 하며 일러스트레이터로 성공을 거두었다. 1961년, 워홀은 뉴욕의 한 백화점에서 쇼윈도 디자인을 맡았다. 최신 유행하는 스타일로 옷을 입은 마네킹 뒤편에, 워홀은 만화 속 인물과 신문 광고를 그린 자신의 그림을 걸어 놓았다. 워홀은 로이 릭턴스타인이라는 화가가 만화에서 따온 그림을 그리고 있다는 말을 듣고는 자신은 일상에서 접할 수 있는 대상을 그리기로 마음먹었다. 워홀은 누구나 한눈에 알아볼 수 있는 캠벨 수프 통조림을 골랐다.

세계의 팝 아트	1947년	1954년	1957년	1961년
제2차 세계대전 이후, 미술가들은 광고, TV, 슈퍼마켓에 진열된 상품의 이미지들을 활용하여 작품을 만들었다. 이것을 '팝 아트'라고 한다.	영국에서, 파올로치가 잡지 광고를 활용하여 콜라주 작품을 만든다.	존스는 화폭에 신문지 조각을 잘라 붙이고 유화 물감과 밀랍을 섞어 독특한 질감이 있는 미국 국기를 그린다.	영국의 화가 해밀턴이 친구들에게 보내는 편지에 '팝 아트'란 용어를 사용한다.	런던에서, 블레이크가 데님 옷에 자신이 좋아하는 밴드들의 배지를 단 모습의 자화상을 그린다.

워홀은 곧바로 실크 스크린 작업을 하기 시작했다. 워홀은 스텐실(글자나 무늬, 그림 따위의 모양을 오려 낸 뒤, 그 구멍에 물감을 넣어 그림을 찍어 내는 것) 같은 기법으로 신문과 잡지의 사진들을 캔버스 위에 옮겼다. 이렇게 하면 정확히 똑같은 그림은 아니지만, 몇백 장씩 찍어 낼 수 있었다. 워홀의 초기 작품은 1960년대 미국 문화를 예찬하고, 누구나 스타가 될 수 있다는 가능성을 보여 주는 듯했다. 워홀은 슈퍼마켓에서 파는 상품들의 눈에 띄는 포장 디자인을 고스란히 작품에 담았다. 나중에는 자동차 사고와 재난 연작 등 불안감을 자아내는 이미지를 선보이기도 했다.

20년이 넘도록 예술가들은 워홀의 '공장'으로 몰려들었다. 예술가들은 '공장'에서 즐겁게 놀고, 워홀의 영화에 출연하며, 자신의 모습을 작품에 담았다. 워홀은 유명한 사람들의 초상화를 수백 점 만들었다. 유명인들과 그 화려한 세계에 푹 빠진 워홀은 자신이 펴낸 잡지 〈인터뷰〉에 그들에 관한 글을 쓰기도 했다. 워홀은 돈을 버는 것도, 일을 하는 것도, 사업을 잘하는 것도 모두 '예술'이라고 말했다.

↑ 워홀은 알록달록한 '꽃 그림'을 연달아 내놓았다. 활짝 핀 히비스커스를 그린 〈꽃(분홍, 파랑, 녹색)〉(1970년)은 잡지에 실린 사진을 따서 만든 연작 가운데 하나이다.

↑ 에설 스컬은 뉴욕의 유명한 미술품 수집가이자 워홀의 친구였다. 워홀은 타임스 스퀘어에서 찍은 스컬의 '즉석 사진'으로 실크 스크린 초상화 〈에설 스컬의 36순간〉을 만들었다.

↑ 수집광이었던 워홀은 편지, 사진, 그림 따위를 모으고 공장으로 온 우편물도 꼬박꼬박 챙겼다. 그는 매일같이 온갖 자료를 상자에 담아 꽁꽁 싸서 '타임캡슐'이라고 불렀다.

1961년	1961년	1962년	1963년	1966년	1970년
뉴욕에서, 올덴버그가 〈가게〉라는 제목으로 식품 조형물을 만들어 판다.	릭턴스타인이 만화의 한 장면을 따서 작품을 만든다.	워홀이 '수프 통조림' 그림을 선보인다. 그는 미술관의 '진열대'에 작품을 올려놓고 전시한다.	리히터, 폴케, 쿠트너. 루에크가 베를린의 정육점과 가구점에서 작품을 전시한다.	리히터가 색상표를 바탕으로 작품을 만들기 시작한다.	브라질에서, 메이렐레스가 청량음료 병에 정치적 문구를 써 넣는다.

새로운 미술

지난 시대의 위대한 미술 작품들을 밑거름 삼아, 세계 곳곳에서 뛰어난 미술가들이 흥미롭고 창의적인 작업을 이어 가고 있다. 미술가들은 끊임없이 새로운 시대를 열면서 우리에게 뭔가 생각할 거리를 준다.

야외 미술

미술 작품을 미술관에서만 볼 수 있는 건 아니다. 오늘날은 북적거리는 도시나 야외에서도 다양한 형식의 미술 작품을 볼 수 있다.

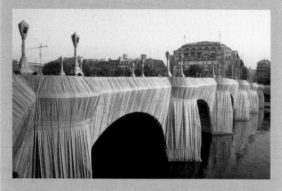

크리스토Christo(1935년-)와 잔느-클로드Jeanne-Claude(1935-2009년)

크리스토와 잔느-클로드는 부부 미술가로, 건물을 선물처럼 포장한다! 두 사람은 파리의 퐁네프 다리(1985년, 위)와 베를린의 국회의사당 등 유명한 건축물을 천으로 덮어씌웠다. 심지어 이들은 섬을 천으로 에워싸기도 했다.

월터 드 마리아Walter de Maria(1935-2013년)

드 마리아는 자연과 어우러진 예술 작품을 만든다. 1977년에는 미국 뉴멕시코 주의 드넓은 사막에 쇠기둥 400개를 가로세로 줄지어 박아 놓았다. 작품 제목은 〈번개 치는 들판〉(1977년)으로, 번개가 칠 때면 기막힌 광경이 펼쳐진다!

차이구어치앙蔡國强(1957년-)

차이구어치앙은 화약을 이용하여 '불꽃놀이 쇼'를 펼친다. 〈천국의 계단〉(2015년)은 높이 500미터가 넘는 불꽃 사다리다. 그는 고향 마을인 중국 취안저우의 한 섬에서 열기구에 사다리를 매달아 하늘 높이 띄웠다.

레이철 화이트리드Rachel Whiteread(1963년-)

여성 조각가 화이트리드는 안과 밖을 뒤집어 놓는다! 〈집〉(1993년)이란 작품을 만들기 위해, 화이트리드는 철거될 날을 기다리던 런던의 한 연립 주택을 찾아냈다. 빈집 안에 콘크리트를 붓고 바깥벽과 창문, 지붕을 다 떼어 냈다. 그러자 텅 빈 공간을 채운 조형물이 드러났다.

영상 미술

1880년대 카메라의 발명은 미술가들에게 새로운 가능성을 열어 주었다. 그리고 현대 과학 기술의 발전으로 영상 매체를 이용한 현대 미술이 자리 잡게 되었다.

브루스 나우먼Bruce Nauman(1941년-)

나우먼은 관람객을 작품 속으로 끌어들인다. 〈라이브로 녹화되는 비디오 복도〉(1970년)는 복도 입구에 카메라를 설치해 놓고 관람객이 좁은 복도를 걸어 들어가게 하여 화면에 비친 뒷모습을 보여 준다.

크리스천 마클리Christian Marclay(1955년-)

마클리는 온갖 영화에서 따온 장면들을 짜깁기하여 새로운 이야기를 만든다. 〈시계〉(2010년)는 하루의 시간을 시시각각 알려 주는 장면을 모아 만들었다. 작품 속 시계 장면을 모두 찾아내기까지 삼 년이 걸렸다. 이 스물네 시간짜리 영상물을 끝까지 보려면 지구력이 있어야 한다!

피필로티 리스트Pipilotti Rist(1962년-)

리스트는 비디오나 영화 등을 활용한 영상 작업을 한다. 전시장 벽과 바닥, 천장에 영상이 흐르고, 소리가 전시장 안을 가득 채운다. 관람객은 쿠션에 몸을 기댄 채 〈그나데 도나우 그나데〉(2013-2015년, 아래) 같은 작품을 여유롭게 감상할 수 있다.

터시타 딘Tacita Dean(1965년-)

영국의 시각 예술가 터시타 딘은 굳이 해설을 달지 않고, 분위기를 담은 영상을 만든다. 딘은 뭔가 사연이 있거나 특이한 장소에 대한 인상을 담아낸다. 〈버블 하우스〉(1999년)는 카리브 해의 섬에 버려진 집 한 채에 초점을 맞춘다. 딘은 주로 전통적인 필름 카메라와 렌즈를 이용하여 작품을 만든다.

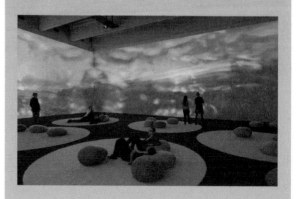

드라마 같은 미술

미술가들은 독특한 재료와 새로운 기술로 깜짝 놀랄 만한 작품을 만들어, 관객들로 하여금 사물을 새로운 눈으로 바라보게 한다.

아네트 메사제Annette Messager(1943년-)
프랑스의 설치 미술가 메사제는 놀랄 만한 사물과 그림, 사진을 한데 모아 인상적인 작품을 만든다. 〈이름 없는 것들〉(1993년)은 봉제 인형과 박제된 새, 다람쥐가 쇠막대에 달린 섬뜩한 설치 작품이다.

애니시 커푸어Anish Kapoor(1954년-)
커푸어는 〈구석으로 쏘다〉(2008-2009년)라는 제목으로 '폭발하는' 작품을 만들었다. 전시장에 설치된 대포를 쏘면, 새빨간 왁스 포탄이 구석으로 날아간다. 시간이 흐르면서 벽에 붉은 얼룩이 번져 가고, 왁스 무더기가 쌓인다. 커푸어는 천과 스테인리스강으로 거대한 설치 작품을 만들기도 한다.

코닐리아 파커Cornelia Parker(1956년-)
파커는 영국군에 요청하여 정원에 있는 헛간을 폭파했다! 그녀는 산산이 부서진 조각들을 한데 모아서 다시 배열하여 〈차가운 암흑 물질 : 분해 조립도〉(1991년, 아래)를 만들었다. 전시장의 천장에 매달린 파편들은 새로운 형태로 탈바꿈하고, 벽면에 그림자를 만든다.

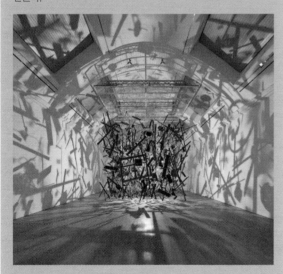

데이미언 허스트Damien Hirst(1965년-)
1990년대에 허스트는 상어, 소, 양 따위 죽은 동물을 미술관 안에 들여왔다. 그는 동물 시체가 썩지 않게 포르말린이 담긴 유리 상자에 넣어 전시했다. 그 뒤 백금 해골에 8000개가 넘는 다이아몬드를 박아 넣은 〈신의 사랑을 위하여〉(2007년)라는 작품을 만들었다.

우르스 피셔Urs Fischer(1973년-)
스위스의 설치 미술가 피셔는 〈유You〉(2007년)라는 작품을 만들기 위해 발굴 팀을 데려와서 전시장 바닥을 아예 없애 버렸다! 그는 깊이 2.4미터로 널찍한 구덩이를 파서 흙과 자갈을 채워 넣었다.

함께하는 미술

1960년대부터 미술가들은 관람객이 참여하는 작품을 만들어 왔다. 관람객은 오감으로 느끼며 작품을 체험할 수 있다.

구사마 야요이草間彌生(1929년-)
〈사랑이 부르고 있어〉(2013년, 위)와 같이 물방울무늬와 거울로 가득한 방에 들어서면, 구사마를 사로잡고 있는 이미지를 볼 수 있다. 구사마는 어릴 때부터 물방울무늬로 뒤덮인 환상을 보았다. 그녀는 예술 활동을 통해 이런 이미지의 의미를 찾아낸다.

엘리우 오이치시카Hélio Oiticica(1937-1980년)
브라질의 미술가 오이치시카는 자신의 작품에 되도록 많은 사람들이 참여하기를 바랐다. 그는 밝고 뚜렷한 색상으로 얇은 덮개를 만들어서 사람들이 몸에 걸치고 삼바 음악에 맞춰 춤을 추게 했다. 〈트로피칼리아〉(1967년)에서는, 나무로 만든 커다란 미로에 들어가 열대 식물 사이를 탐험하고 모래를 만져 볼 수 있다.

카르스텐 횔러Carsten Höller(1961년-)
대표적인 설치 미술가 횔러는 미술관을 놀이공원으로 바꾼다! 관람객들은 초대형 미끄럼틀을 타고 뱅글뱅글 돌아 내려오는가 하면, 하늘을 나는 기계를 타거나 회전목마를 탄다. 횔러는 과학 실험과 기발한 아이디어를 이용해 신나고, 때로는 어질어질한 놀이를 선보인다.

이르네스투 네투Ernesto Neto(1964년-)
네투는 신축성이 좋은 천으로 동굴 같은 공간을 만들어 관람객을 맞이한다. 그는 사람들이 편안한 마음으로 서로를 만나고 낯선 환경에서 스스로를 발견하기를 바란다. 종종 폭신폭신한 쿠션에 여러 가지 향이 나는 재료를 넣어서 직접 만지고 냄새 맡을 수 있게 한다.

티노 세갈Tino Sehgal(1976년-)
세갈은 사람을 깜짝 놀라게 한다! 그는 공연자와 관람객이 함께 어우러지는 상황을 연출한다. 〈이것은 너무 현대적이다〉(2005년)는, 미술관 경비원들이 불쑥 튀어나와 노래를 들려주며 춤을 추게 한다. 〈이 변주〉(2012년)는, 관람객들이 어두컴컴한 전시장 안으로 들어서면 스무 명쯤 되는 공연자들이 노래하고, 춤추고, 손뼉 치고, 콧노래를 부르고, 말을 한다.

용어 풀이

고전주의 미술 고대 그리스와 로마의 미술 작품을 모범으로 삼아 조화와 균형을 추구하는 그림, 조각.

구성 색채나 형태 따위를 화면에 배치하는 일.

나이브 아트(소박파) 아이의 그림처럼 소박한 미술. 흔히 미술 전문 교육을 받지 않은 미술가들의 작품이다(앙리 루소 참조).

낭만주의 19세기 유럽 곳곳으로 퍼져 나간 예술 운동. 예술가들은 감성과 상상력을 드러내는 작품을 만들었다(카스파어 프리드리히 참조).

다다이즘 1916년 무렵에 일어난 예술 운동. 제1차 세계대전으로 충격을 받은 예술가들은 규범을 뒤흔들고 규칙을 깨뜨리며, 자신들이 살고 있는 세계를 바꾸고자 했다.

레디메이드 예술가의 선택으로 예술 작품이 된 기성품. 뒤샹이 일상 용품을 미술품으로 전시하면서 붙인 말.

목판화 목판에 새겨서 찍은 그림(가쓰시카 호쿠사이 참조).

미술 아카데미 17세기와 18세기에 유럽 곳곳에서 생겨난 미술 교육 기관. 전시를 주관하며, 미술의 표현 방식에 대해 엄격한 규칙을 정해 놓았다.

미술 양식 미술의 표현 방식. 한 시대의 미술의 흐름으로, 한 무리의 미술가들이 관심사와 생각을 공유한다.

바로크 17세기 유럽의 미술 양식. 미술가들은 밝음과 어두움을 대비하여 마치 연극의 한 장면 같은 그림을 그렸다(카라바조 참조).

바우하우스 1919년 독일에 세워진 예술 학교. 학생들은 그림과 조각뿐 아니라 공예와 디자인을 배웠다(바실리 칸딘스키 참조).

보색 색을 둥그렇게 배열한 도표에서 서로 마주 보는 두 색. 노랑과 파랑, 빨강과 초록은 보색이다(빈센트 반 고흐 참조).

살롱 프랑스의 공식 미술전. 1667년, 프랑스 왕립 미술 아카데미에서 첫 전람회를 열었다. 19세기에는 살롱전에서 낙선한 작품들을 모아 전람회를 열었다. '살롱'은 프랑스 어로 '방'을 뜻한다.

설치 미술 미술 작품을 주위 공간과 어울리게 설치하는 것.

수채화 서양화의 하나로, 물감을 물에 풀어서 그린 그림.

실크 스크린 판화 기법의 하나. 발이 고운 천을

나무틀에 팽팽하게 당겨 붙이고 찍어 내고자 하는 형태 이외의 부분을 막으면 뚫린 부분으로 물감이 새어 나가 그대로 찍힌다(앤디 워홀 참조).

아크릴 물감 잘 섞이고 빨리 마르는 물감.

안료 물감을 만들 때 사용하는 재료. 색깔을 내는 미세한 가루.

연작 같은 대상을 연달아 그린 작품들.

원근법 르네상스 화가들이 만든 표현 기법. 평면 위에 그림을 그릴 때, 입체감을 살려서 표현한다.

유화 물감 천연 색소(안료)를 아마인유나 호두 기름과 섞어서 만든 물감. 빨리 마르지 않아 서로 섞이면서 여러 가지 색감을 낼 수 있다.

이젤 그림을 그릴 때 그림판을 놓는 틀.

이탈리아 르네상스 14세기에 이탈리아에서 시작된 문화 운동. 미술가들은 고대 그리스와 로마의 미술 양식으로 회화나 조각 작품을 만들었다.

인상주의 19세기 프랑스에서 일어난 미술의 흐름. 미술가들은 주로 야외에서, 시시각각 달라지는 빛깔을 포착하여 빠른 붓놀림으로 그려 냈다(클로드 모네 참조).

입체주의 1907-1908년 무렵 프랑스에서 일어난 미술 운동. 대상을 쪼개서 뒤섞어 놓은 모습으로, 다양한 시점을 동시에 보여 준다(파블로 피카소 참조).

자화상 자기 자신을 그린 그림.

점묘법 작은 색점들을 찍어서 그림을 그리는 기법(조르주 쇠라 참조).

정물화 움직이지 못하는 사물을 놓고 그린 그림.

조각 나무나 돌, 금속 따위를 깎거나 새겨서 입체 형상을 만드는 미술.

주조 녹인 쇠붙이를 거푸집에 부어 물건을 만드는 일.

중세 5세기 로마 제국이 멸망한 뒤부터 14세기 르네상스가 일어날 때까지의 시기.

청동 구리와 주석을 섞어 만든 금속으로, 고대부터 조각의 재료로 삼았다. 청동 조각은 청동을 거푸집에 부어 굳혀서 만들었다.

초상화 사람의 얼굴이나 모습을 그린 그림.

초현실주의 1920년대 파리에서 일어난 예술 운동. 미술가들은 꿈과 환상의 세계를 그렸고,

서로 어울리지 않는 사물들을 한데 모아서 작품을 만들었다. 놀이를 통해 상상력을 키우기도 했다(살바도르 달리 참조).

추상 미술 대상을 그대로 표현하는 데에서 벗어나 독특한 색채나 형태로 표현하는 미술.

추상 표현주의 1940년대 뉴욕에서 일어난 추상 미술. 미술가들은 커다란 캔버스에 대담하게 표현한 추상 미술 작품을 만들었다(잭슨 폴록 참조).

카메라 오브스쿠라 캔버스나 종이 위에 상을 비추는 장치. 초기 사진기의 형태로, 밑그림을 그리는 데에 쓰였다.

캔버스 그림을 그릴 때 나무틀에 팽팽하게 당겨 메우는 천.

콜라주 종이나 천, 쇠붙이, 나무 조각 따위를 화면에 직접 붙이는 표현 방법.

크로노포토그래피 19세기에 나온 사진의 하나. 사람이나 동물의 움직임을 연속해서 찍은 사진.

탐미주의(유미주의) 19세기에 일어난 예술의 흐름. 예술을 위한 예술을 주장하며, 오로지 아름다움을 추구했다(제임스 휘슬러 참조).

판화 나무나 금속 따위의 판에 그림을 새기고 색을 칠해서 종이에 찍어 낸 그림. 똑같은 그림을 몇 장이고 다시 찍어 낼 수 있다(가쓰시카 호쿠사이 참조).

팔레트 물감을 짜 놓는 판. 물감을 섞어서 빛깔을 내는 데 쓴다.

팝 아트 1960년대에 일어난 미술 운동. 미술가들은 일상에서 흔히 볼 수 있는 대상을 대담한 방식으로 그려 냈다(앤디 워홀 참조).

표현 기법 미술가들이 작품을 만드는 방법.

풍경화 바깥 경치를 그린 그림.

프레스코 벽에 회반죽을 바른 뒤 마르기 전에 물감으로 벽화를 그리는 방법.

프리즈 건축물의 윗면을 장식한 띠 모양의 그림이나 조각.

회반죽 횟가루에 물을 섞어 이긴 반죽. 벽면에 회반죽을 발라서 매끄럽게 한다.

후기 인상주의 인상주의 뒤에 일어난 미술 운동. 화가들은 밝고 뚜렷한 색채로 분위기를 자아내고 감정을 표현하는 데에 중점을 두었다(조르주 쇠라와 빈센트 반 고흐 참조).

찾아보기

이미지 정보

Dimensions are given in centimetres (inches), height before width before depth
a = above, b = below, c = centre, l = left, r = right;

2 Paul Gauguin, Self-portrait, 1889. Oil on wood, 79.2 x 51.3 (31³/₁₆ x 20³/₁₆). National Gallery of Art, Washington, DC. Chester Dale Collection. 1963.10.150; **4al** Caravaggio (Merisi, Michelangelo da), The Calling of St Matthew, 1599-1600. Oil on canvas, 328 x 348 (129⅛ x 137). Contarelli Chapel, S. Luigi dei Francesi, Rome; **4cl** Jan Vermeer, The Little Street, c.1657-58. Oil on canvas, 53.5 x 43.5 (21¹/₁₆ x 17¹/₈). Rijksmuseum, Amsterdam; **4bl** Claude Monet, Water Lilies, 1916. Oil on canvas, 200.5 x 201 (78¹⁵/₁₆ x 79¹/₈). National Museum of Western Art, Tokyo. Matsukata Collection. Fine Art Images/AGE Fotostock; **4cr** Pieter Bruegel the Elder, Children's Games, 1560. Oil on oak panel, 118 x 161 (46⁷/₁₆ x 63³/₈). Kunsthistorisches Museum, Vienna; **4br** Diego Velazquez, Las Meninas or The Family of Philip IV, c.1656. Oil on canvas, 316 x 276 (124⁷/₁₆ x 108¹¹/₁₆). Prado, Madrid; **5ar** Henri Rousseau, Tiger in a Tropical Storm (Surprised), 1891. Oil on canvas, 129.8 x 61.9 (51¹/₈ x 24³/₈). National Gallery, London; **5acr** Wassily Kandinsky, Composition 8, 1923. Oil on canvas, 140 x 200 (55⅛ x 78³/₄). Solomon R. Guggenheim Museum, New York; **5bcr** Barbara Hepworth, Three figures from The Family of Man. Ancestor I, Ancestor II & Parent I, c.1970. Bronze. On Loan to the Maltings, Snape, Suffolk / Fitzwilliam Museum, University of Cambridge. Photo Sophia Gibb. © Bowness; **5br** Christo and Jeanne-Claude, The Pont Neuf Wrapped, Paris, 1975-85. Photographed Paris, September 1985. © Copyright Christo 1985. Photo Collection Artedia/VIEW; **6al** Lascaux Cave (UNESCO World Heritage List, 1979), Vézère Valley. Paleolithic Age, 19th-14th Millennium BC. DEA G.Dagli Orti/AGE Fotostock; **6ar** Terracotta Army of Chinese Warriors, 210-209 BCE. Terracotta figures, Xi'an, Shaanxi Province. AGE Fotostock/Mel Longhurst; **6cl** Henri Rousseau, Tiger in a Tropical Storm (Surprised), 1891. Oil on canvas, 129.8 x 61.9 (51¹/₈ x 24³/₈). National Gallery, London; **6cr** Vincent van Gogh, Café Terrace at Night, Place du Forum, Arles, 1888. Oil on canvas, 81 x 65.5 (31 ⁷/₈ x 25 ¹³/₁₆). Rijksmuseum Kröller-Müller, Otterlo; **6bl** Barbara Hepworth, Three figures from The Family of Man. Ancestor I, Ancestor II & Parent I, c.1970. Bronze. On Loan to the Maltings, Snape, Suffolk / Fitzwilliam Museum, University of Cambridge. Photo Sophia Gibb. © Bowness; **7ar** Michelangelo Buonarroti, Studies for The Libyan Sibyl (ceiling, Sistine Chapel, Vatican, Rome), detail. Red chalk on buff paper, 28.9 x 21.4 (11³/₈ x 8³/₈). Metropolitan Museum of Art, New York. Joseph Pulitzer Bequest, inv. no. 24.197.2; **7acl** Katsushika Hokusai, Amida Waterfall on the Kisokaido Road, 1834-35. Colour woodblock print, 37.5 x 24.8 (14³/₄ x 9³/₄). From A Tour of Japanese Waterfalls. Hotei Japanese Prints, Leiden; **7acr** Caspar David Friedrich, Wanderer above the Sea of Fog, 1818. Oil on canvas, 98.4 x 74.8 (38³/₄ x 29⁷/₁₆). Hamburger Kunsthalle, Hamburg; **7c** Wassily Kandinsky, Improvisation 31 (Sea Battle), 1913. Oil on canvas, 140.7 x 119.7 (55³/₈ x 47¹/₈). National Gallery of Art, Washington, DC. Ailsa Mellon Bruce Fund 1978.48.1; **7bc** Yayoi Kusama, LOVE IS CALLING, 2013. Wood, metal, glass mirrors, tile, acrylic panel, rubber, blowers, lighting element, speakers, and sound, 443 x 865 x 608 (174¹/₂ x 340⁵/₈ x 239³/₈). Courtesy David Zwirner, New York; Ota Fine Arts, Tokyo/Singapore; Victoria Miro, London; KUSAMA Enterprise. Photo Scott Houston/Alamy. Image © Yayoi Kusama; **7br** Pipilotti Rist, Donau Gnade Danau, Mercy Danube Mercy, from the Mercy Work Family, 2013-15. Audio video installation. Installation view at Kunsthalle Krems, 'Komm Schatz, wir stellen die Medien um & fangen nochmals von vorne an', Krems, 2015. Courtesy Pipilotti Rist, Hauser & Wirth and Luhring Augustine. Photo Lisa Rastl; **8al** Mural paintings decorating the northern wall of the burial chamber, tomb of Tutankhamun, Valley of the Kings, Luxor, 1347-1338 BC. S. Viannini; **8ar** Lascaux Cave (UNESCO World Heritage List, 1979), Vézère Valley. Paleolithic Age, 19th-14th Millennium BC. DEA G.Dagli Orti/AGE Fotostock; **8bl** Terracotta Army of Chinese Warriors, 210-209 BCE. Terracotta figures, Xi'an, Shaanxi Province. AGE Fotostock/Mel Longhurst; **9ar** Portrait of Paquius Proculus and his wife, from Pompei, Roman civilization, 1st century 55-79 AD. Painting on plaster, 65 x 58 (25⁹/₁₆ x 22¹³/₁₆). Museo Archeologico Nazionale, Naples; **9br** Discobolus Lancellotti, marble sculpture after the bronze discobolus by the Greek sculptor Myron of Eleutherae, second century AD. National Museum of Rome; **9bl** Interior of the Scrovegni Arena Chapel, Padua, looking towards The Last Judgement, by Giotto, c.1305, and other frescoes by Giotto lining the walls; **10cr** Giorgio Vasari, Portrait of Michelangelo, woodcut print. From La Vite by Giorgio Vasari, Florence, 1568; **11** Michelangelo Buonarroti, Vatican, showing God Creating the World, 1508. Frescoes executed by Michelangelo & others, 1508-12. Ceiling measures 1371 x 3901 (539³/₄ x 1535³/₈). Sistine Chapel, Vatican Museums and Galleries, Vatican City; **12al** Aerial view towards St Peter's Square and Basilica, Vatican City. Imagestate Media Partners Limited - Impact Photos/Alamy; **12cl** Michelangelo Buonarroti, The Last Judgement, 1536-41. Fresco ceiling measures 1371 x 3901. Sistine Chapel, Vatican Museums and Galleries, Vatican City; **12bl** Michelangelo Buonarroti, Studies of Figures and Limbs, c.1511. Red chalk, leadpoint on paper, 17.9 x 21.1 (7¹/₁₆ x 8⁵/₁₆). Teylers Museum, Haarlem; **12bc** Michelangelo Buonarroti, Studies for The Libyan Sibyl (ceiling, Sistine Chapel, Vatican, Rome), detail. Red chalk on buff paper, 28.9 x 21.4 (11³/₈ x 8³/₈). Metropolitan Museum of Art, New York; **12br** Michelangelo Buonarroti, The Libyan Sibyl, detail, 1511. Fresco, post restoration. Sistine Chapel, Vatican Museums and Galleries, Vatican City; **13al** General view, interior of the Sistine Chapel, showing frescoes by Michelangelo & others. 1508-12. Ceiling measures 1371 x 3901 (539³/₄ x 1535³/₈). Sistine Chapel, Vatican Museums and Galleries, Vatican City; **13ar** Michelangelo's design for St Peter's Rome. From Antonio Lafreri, Longitudinal View Showing Dome of St Peter's, Rome, 1513-77. Engraving on laid paper, 28.6 x 44.8 (11¹/₄ x 17⁵/₈). National Gallery of Art, Washington, DC. Gift of the Estate of Leo Steinberg 2011.139.5.; **13cr** Cristoforo Munari, 1667-1720, Still Life. Oil painting on canvas, 67 x 53 (26³/₈ x 20³/₄). Pushkin Museum, Moscow. Photo Scala, Florence; **13br** Michelangelo Buonarroti, David, 1501-04. Marble, 517 (203.54). Galleria dell' Accademia, Florence; **14cr** Theodor Galle, Portrait of Pieter Brueghel the Elder, 1572. Engraving. Private collection; **15** Pieter Bruegel the Elder, Children's

Games, detail, showing children with hoops, 1560. Oil on oak, 118 x 161 (46¹/₂ x 63³/₈). Kunsthistorisches Museum, Vienna; **16al** Pieter Bruegel the Elder, The Artist and the Connoisseur (possible self-portrait), c.1565. Engraving. Graphische Sammlung Albertina, Vienna; **16cl** Theodor Galle (after Jan van der Straet), Printers at Work : pl. 4, c.1580/90. Engraving. National Gallery of Art, Washington, DC. Rosenwald Collection 1964.8.1578.; **16bl** Pieter van der Heyden (after Pieter Bruegel the Elder), The Big Fish Eat the Little Fish, published 1557. Engraving, 21.1 x 29.7 (8⁵/₁₆ x 11¹¹/₁₆). National Gallery of Art, Washington, DC. Rosenwald Collection 1980.45.222.; **16br** Pieter Bruegel the Elder, The Peasant Wedding, 1568. Oil on panel, 114 x 164 (44⁷/₈ x 64⁹/₁₆). Kunsthistorisches Museum, Vienna; **17a** Pieter Bruegel the Elder, The Hunters in the Snow, 1565. Oil on panel, 117 x 162 (46¹/₁₆ x 63³/₄). Kunsthistorisches Museum, Vienna; **17r** Pieter Bruegel the Elder, Children's Games, details, 1560. Oil on oak, 118 x 161 (46¹/₂ x 63³/₈). Kunsthistorisches Museum, Vienna; **18cr** Ottavio Leoni, Portrait of Caravaggio, detail, c.1621. Red and black chalk heightened with white on blue paper, 23.4 x 16.3 (9³/₁₆ x 6⁷/₁₆). Biblioteca Marucelliana, Florence; **19** Caravaggio (Merisi, Michelangelo da), The Calling of St Matthew, detail, 1599-1600. Oil on canvas, 328 x 348 (129⅛ x 137). Contarelli Chapel, Church of San Luigi dei Francesi, Rome; **20al** Caravaggio (Merisi, Michelangelo da), Boy With a Basket of Fruit, 1593-94. Oil on canvas, 67 x 53 (27¹/₂ x 26³/₈). Borghese Gallery, Rome; **20cl** Caravaggio (Merisi, Michelangelo da), Madonna of the Pilgrims, detail, 1603-05. Oil on canvas, 260 x 150 (102³/₈ x 59¹/₁₆). Chiesa di San Agostino, Rome; **20bl** Caravaggio (Merisi, Michelangelo da), David With the Head of Goliath, detail, c.1610. Oil on canvas, 125 x 101 (49³/₁₆ x 39³/₄). Galleria Borghese, Rome; **20br** Caravaggio (Merisi, Michelangelo da), The Cardsharps, c.1594. Oil on canvas, 91.5 x 128.2 (36 x 50¹/₂). Kimbell Museum of Art, Fort Worth, Texas; **21al** Caravaggio (Merisi, Michelangelo da), The Supper at Emmaus, 1601. Oil on canvas, 141 x 196.2 (55¹/₂ x 77¹/₄). National Gallery, London; **21ar** Pig's bladder filled with paint, black & white engraving. From P. L Bouvier, Manuel des Jeunes Artistes et Amateurs en Peinture, 2nd ed. Paris, 1832; **22cr** Diego Velázquez, Self Portrait, detail, 1640. Oil on canvas, 45 x 38 (17¹¹/₁₆ x 14¹⁵/₁₆). Museo de Bellas Artes, Seville; **23** Diego Velázquez, Infanta Margarita Teresa in Blue Dress, c.1659. Oil on canvas, 120.5 x 94.5 (47⁷/₁₆ x 37³/₁₆). Kunsthistorisches Museum, Vienna; **24al** Diego Velázquez, Portrait of Philip IV in Brown and Silver, 1631-32. Oil on canvas, 195 x 110 (76³/₄ x 43⁵/₁₆). National Gallery, London; **24bl** Diego Velázquez, Portrait of Pope Innocent X, 1650. Oil on canvas, 140 x 120 (55¹/₈ x 47¹/₄). Galleria Doria-Pamphilj, Rome; **24br** Diego Velázquez, Old Woman Cooking Eggs, 1618. Oil on canvas, 100.5 x 119 (39⁹/₁₆ x 46³/₄). Scottish National Gallery, Edinburgh; **25al** Diego Velázquez, Las Meninas or The Family of Philip IV, c.1656. Oil on canvas, 318 x 276 (125³/₁₆ x 108¹/₁₆). Prado, Madrid; **25ar** Christopher Columbus' ship The Santa Maria. Black & white engraving. Private collection. iStock/Constance McGuire; **25cr** Juan de Juni, Burial of Christ, 1541-44. Polychrome wood sculpture. National Sculpture Museum, Valladolid, Castile and Leon. AGE Fotostock/Ivan Vdovin; **25br** Library interior, the Monastery of San Lorenzo de El Escorial Palace, Madrid, Spain. L. Deville; **26cr** Jan Vermeer, The Procuress, detail (believed to be a self-portrait), 1656. Oil on canvas, 143 x 130 (56⁵/₁₆ x 51³/₁₆). Gemäldegalerie Alte Meister, Staatliche Kunstsammlungen Dresden; **27** Jan Vermeer, Girl with A Pearl Earring, c.1665-66. Oil on canvas, 44.5 x 39 (17¹/₂ x 15¹/₈). Mauritshuis, The Hague; **28al** Jan Vermeer, The Art of Painting, c.1666-68. Oil on canvas, 120 x 100 (47¹/₄ x 39³/₈). Kunsthistorisches Museum, Vienna; **28ar** Jan Vermeer, The Milkmaid, c.1658-60. Oil on canvas, 45.4 x 40.6 (17⁷/₈ x 16). Rijksmuseum, Amsterdam; **28bl** Jan Vermeer, The Guitar Player, c.1672. Oil on canvas, 53 x 46 (20³/₄ x 18¹/₂). Iveagh Bequest, Kenwood House, London. Historic England; **29al** Jan Vermeer, The Little Street, detail, c.1657-58. Oil on canvas, 53.5 x 43.5 (21¹/₁₆ x 17¹/₈). Rijksmuseum, Amsterdam; **29ar** Camera Obscura from Athanasius Kircher, Ars Magna, Amsterdam, 1671. Engraving. AGE Fotostock/Image Asset Management; **29cr** Rough or raw example of lapis-lazuli, a semi-precious gemstone. iStock/SunChan; **29br** Black and white photograph of an x-ray showing Jan Vermeer Woman in Blue Reading a Letter, 1662-63. Oil on canvas, 46.5 x 39 (18⁵/₁₆ x 15³/₈). Rijksmuseum, Amsterdam; **30cr** Katsushika Hokusai, Self-Portrait as an Old Man, detail, undated. Ink drawing on paper. Musée de Louvre, Paris; **31** Katsushika Hokusai, Amida Waterfall on the Kisokaido Road, 1834-35. Colour woodblock print, 37.5 x 24.8 (14³/₄ x 9³/₄). From A Tour of Japanese Waterfalls. Hotei Japanese Prints, Leiden; **32al** Katsushika Hokusai, Quick Lessons in Simplified Drawing, Volume 2, 1812-14. Monochrome woodblock print, 21 x 15 (8¹/₄ x 5⁷/₈). British Museum, London; **32br** Katsushika Hokusai, Timber Yard by the Tate River, 1835. From Thirty-six Views of Mount Fuji. Colour woodblock print, 25.6 x 38.1 (10¹/₁₆ x 15). Metropolitan Museum of Art, New York; **33a** Katsushika Hokusai, The Great Wave off Kanagawa, colour woodblock print, 1826-33. From Thirty-six Views of Mount Fuji. Colour woodblock print, 25.9 x 38 (10³/₁₆ x 14¹⁵/₁₆). Library of Congress, Prints and Photographs Division, Washington, DC; **33br** Colour photograph of Mount Fuji. Spring-time view across tea fields. iStock/ © rssfhs; **34cr** Caspar David Friedrich, Self-Portrait, detail, 1800. Chalk, 42 x 27.6 (16¹/₂ x 10³/₄). Department of Prints & Drawings, Royal Museum of Fine Arts, Copenhagen; **35** Caspar David Friedrich, Wanderer above the Sea of Fog, 1818. Oil on canvas, 98.4 x 74.8 (29¹/₂ x 37³/₈). Hamburger Kunsthalle, Hamburg; **36al** Caspar David Friedrich, The Cross in the Mountains, 1808. Oil on canvas, 115 x 110 (45¹/₄ x 43³/₁₆). Staatliche Kunstsammlungen Dresden; **36br** Caspar David Friedrich, Abbey by the Oakwood, c.1809. Oil on canvas, 110.4 x 171 (43⁵/₈ x 67³/₈). Nationalgalerie, Berlin; **36bl** Caspar David Friedrich, The Chalk Cliffs on Rugen, c.1818. Oil on canvas, 90.5 x 71 (35¹/₂ x 28). Oskar Reinhart Collection, Winterthur; **37al** Caspar David Friedrich, The Sea of Ice or Arctic Shipwreck, 1823-24. Oil on canvas, 96.7 x 126.9 (38¹/₄ x 49¹⁵/₁₆). Hamburger Kunsthalle, Hamburg; **37ar** Open spread from Frankenstein by Mary Shelley, 1818. © Mary Evans Picture Library/Alamy Stock Photo; **37cr** Stage model for the opera Tannhauser by Richard Wagner, (1813-83). German Scenic, 19th century. Painted card. Private collection.; **37br** J.M.W. Turner, Snow Storm : Steam-Boat off a Harbour's Mouth making Signals in Shallow Water, and going by the Lead, 1842. Oil on canvas, 91.5 x 122 (36 x 48). Tate, London; **38cr**

James Abbott McNeill Whistler, Three-quarter length portrait, standing, facing left, detail, 1878. Black and white photograph. Created by the London Stereoscopic Company. Library of Congress Prints and Photographs Division, Washington, DC, LC-DIG-ds-04750; **39** James Abbott McNeill Whistler, Nocturne in Black and Gold – The Falling Rocket, 1875. Oil on panel, 60.3 x 46.6 (23³/₄ x 18¹/₈). Detroit Institute of Arts, Detroit, Gift of Dexter M. Ferry Jr.; **40al** James Abbott McNeill Whistler, Nocturne in Blue and Silver - Chelsea, 1871. Oil on wood, 50.2 x 60.8 (19⁷/₈ x 23¹⁵/₁₆). Tate, London; **40cl** James Abbott McNeill Whistler's butterfly signature, with wings raised, 1890–92. Pen and ink drawing, sheet 14.8 x 10.9 (5¹³/₁₆ x 4⁵/₁₆). Library of Congress Prints and Photographs Division Washington, DC; **40br** James Abbott McNeill Whistler, Arrangement in Grey and Black, No.I : Portrait of the Artist's Mother, 1871. Oil painting on canvas, 144.3 x 165.2 (56³/₄ x 65¹/₁₆). Musée d'Orsay, Paris; **40bl** Anna Whistler, portrait of Whistler's mother, 1850s. Black and white photograph. Private collection; **41al** James Abbott McNeill Whistler, Symphony in White No. III, 1865-67. Oil on canvas, 52 x 76.5 (20¹/₂ x 30¹/₈). Barber Institute of Fine Arts, University of Birmingham; **41ar** The Peacock Room at 49 Prince's Gate, London, 1892. Black and white photograph by H. Bedford Lemere. National Monuments Record. Royal Commission on the Historical Monuments of England, London; **41cr** James Abbott McNeill Whistler, Harmony in Blue and Gold, details from shutter panels, the Peacock Room. Oil paint and gold leaf on canvas, leather, and wood, 421.6 x 613.4 x 1026.2 (166 x 241¹/₂ x 404). Freer Gallery of Art, Smithsonian Institution, Washington, DC; **41br** Excerpt from New York Herald newspaper, Sunday 17th July, 1904. Freer Gallery of Art, Smithsonian Institution, Washington, DC; **42cr** Portrait of Claude Monet by Nadar (Gaspard-Félix Tournachon), detail, 1899. Black and white photograph, detail. Archives Photographiques, Paris; **43** Claude Monet, Water Lilies, 1916. Oil on canvas, 200.5 x 201 (78¹⁵/₁₆ x 79¹/₈). National Museum of Western Art, Tokyo. Matsukata Collection. Fine Art Images/AGE Fotostock; **44al** Edouard Manet, Monet Painting on his Studio Boat, 1874. Oil on canvas, 82.5 x 105 (32¹/₂ x 41⁵/₁₆). Neue Pinakothek, Munich; **44l** Parisian ladies outside the Hotel de Ville, Paris. Sepia postcard. Undated. Bartko-Reher-OHG, Alte Antsichtskarten, Berlin; **44cl** Claude Monet, Rouen Cathedral, West Façade, Sunlight, 1894. Oil on canvas, 100.1 x 65.8 (39³/₈ x 25⁷/₈) National Gallery of Art, Washington, DC. Chester Dale Collection; **44cr** Claude Monet, The Portal (Morning Fog), Rouen Cathedral, 1893. Oil on canvas, 101 x 66 (39³/₄ x 26). Folkwang Museum, Essen; **44r** Claude Monet, Rouen Cathedral, West Façade. Oil on canvas, 100.1 x 65.9 (39³/₈ x 25¹⁵/₁₆). National Gallery of Art, Washington, DC. Chester Dale Collection; **45al** Claude Monet, Impression, Sunrise, 1872-73. Oil on canvas, 48 x 63 (18⁷/₈ x 24¹³/₁₆). Musée Marmottan, Paris; **45ar** The venue of the first Impressionist exhibition, 1874, the studio of photographer Nadar, in the Boulevard des Capucines, Paris. Black and white photograph by Nadar (Gaspard-Félix Tournachon). Bibliothéque Nationale, Paris; **45cr** Claude Monet, The Japanese Footbridge, 1899. Oil on canvas, 81.3 x 101.6 (32 x 40). National Gallery of Art, Washington, DC. Gift of Victoria Nebekar Coberly, in memory of her son John W. Mudd, and Walter H. and Leonore Annenberg 1992.9.1; **45br** Black and white photograph of Claude Monet in front of the polyptych Three Willows in his third studio. Private collection; **46cr** Georges Seurat, portrait of the artist, date unknown, detail. Black and white photograph, photographer unknown; **47** Georges Seurat, A Sunday on La Grande Jatte – 1884, detail 1884-86. Oil on canvas, 207.5 x 308 (81³/₄ x 121¹/₄). The Art Institute of Chicago; **48al** A spread from The Principles of Harmony and Contrast of Colours and their Applications to the Arts by M.E. Chevreul, 3rd Edition, 1890; **48br** Georges Seurat, Bathers at Asnières, 1884. Oil on canvas, 201 x 300 (79¹/₈ x 118¹/₈). National Gallery, London; **49al** Georges Seurat, A Sunday on La Grande Jatte – 1884, 1884-86. Oil on canvas, 207.5 x 308 (81³/₄ x 121¹/₄). The Art Institute of Chicago; **49ar** Parisian fashion plate, 1880s. Colour print. Musée de la Mode et du Costume, Paris; **49cr** Georges Seurat, Le Singe (monkey), 1884. Conté crayon, 17.7 x 23.7 (7 x 9¹/₄). Metropolitan Museum of Art, New York, Bequest of Miss Adelaide Milton de Groot, 1967. 67.187.35; **49br** Georges Seurat, Seascape (Gravelines), 1890. Oil on panel 21.5 ÷ 30.5 (8⁷/₈ x 12). National Gallery of Art, Washington, DC. Collection of Mr and Mrs Paul Mellon 2012.89.8; **50cr** Vincent van Gogh, aged 19 years, detail January 1873. Sepia photograph. Van Gogh Museum, Amsterdam (Vincent van Gogh Foundation); **51** Vincent van Gogh, Café Terrace at Night, Place du Forum, Arles, 1888. Oil on canvas, 81 x 65.5 (31⁷/₈ x 25¹³/₁₆). Rijksmuseum Kröller-Müller, Otterlo; **52al** Vincent van Gogh, Sunflowers, 1888. Oil on canvas, 92.1 x 73 (36¹/₈ x 28³/₄). National Gallery, London; **52br** Vincent van Gogh, The Bedroom, 1888. Oil on canvas, 72 x 90 (28³/₈ x 35³/₈). Van Gogh Museum, Amsterdam; **52bl** Vincent van Gogh, Self-Portrait with Bandaged Ear, 1889. Oil on canvas, 60.5 x 50 (23¹¹/₁₆ x 19¹¹/₁₆). Samuel Courtauld Trust, Courtauld Institute of Art Gallery, London; **52cl** Letter from Vincent van Gogh to his brother Theo van Gogh, Arles, Tuesday 1st May, 1888. The Yellow House letter sketch, paper, 21 x 27 (8¹/₄ x 10⁵/₈). Van Gogh Museum, Amsterdam. B520 a-b V/1962; **53al** Vincent van Gogh, The Starry Night, June 1889, 1889. Oil on canvas, 73.7 x 92.1 (29 x 36¹/₄). Museum of Modern Art, New York; **53ar** The Yellow House, no. 2, Place Lamartine, Arles. Black and white postcard photograph, 1888. Van Gogh Museum, Amsterdam; **53cr** Paul Gauguin, The Washerwomen (Les Laveuses), 1889. Lithograph (zinc) in black on yellow wove paper, 21 x 26 (8¹/₄ x 10¹/₄). National Gallery of Art, Washington, DC. Print Purchase Fund (Rosenwald Collection) 1985.7.1; **53br** Paul Gauguin, Self Portrait, Les Miserables, 1888. Oil on canvas, 45 x 55 (17¹¹/₁₆ x 21⁵/₈). Van Gogh Museum, Amsterdam; **54cr** Portrait of Henri Rousseau in his studio at rue Perrel, Paris, detail 1907. Black and white photograph by P. Dornac. Archives Larousse, Paris; **55** Henri Rousseau, Tiger in a Tropical Storm (Surprised), detail, 1891. Oil on canvas, 129.8 x 161.9 (51¹/₈ x 63³/₄). National Gallery, London; **56al** Henri Rousseau, Myself, Portrait-Landscape, 1890. Oil on canvas, 146 x 113 (57¹/₂ x 44¹/₂). Narodni Galerie, Prague; **56br** Henri Rousseau, Tropical Forest with Monkeys, 1910. Oil on canvas, 129.5 x 162.5 (51 x 64). National Gallery of Art, Washington, DC. John Hay Whitney Collection, 1982.76.7; **56bl**

Henri Rousseau, The Sleeping Gypsy, 1897. Oil on canvas, 129.5 x 200.7 (51 x 79). Museum of Modern Art, New York. Gift of Mrs. Simon Guggenheim, 646.1939; **57al** Henri Rousseau, The Equatorial Jungle, 1909. Oil on canvas, 140.6 x 129.5 (55³/₈ x 51). National Gallery of Art, Washington, DC. Chester Dale Collection 1963.10.213; **57ar** Camels on public display in the Jardins des Plantes, Paris c.1900. Sepia postcard. Private collection; **57cr** Man devoured by a Lion, reproduced in Le Petit Journal 29 Sept. 1895, colour print; **57br** Henri Jacquemart, Lion Smelling a Cadaver, 1855. Bronze statue, Jardin des Plantes, Paris. The Art Archive/Manuel Cohen; **58cr** Pablo Picasso painting decorations on a plate in his pottery studio at his villa on the French Riviera, 1948. Black and white photograph, detail. © Corbis/Bettmann; **59** Pablo Picasso, Harlequin Musician, 1924. Oil on canvas, 130 x 97.2 (51³/₁₆ x 38¹/₄). National Gallery of Art, Washington, DC. Given in loving memory of her husband, Taft Schreiber, by Rita Schreiber. Accession No.1989.31.2. © Succession Picasso/DACS, London 2016; **60al** Pablo Picasso, The Tragedy, 1903. Oil on wood, 105.3 x 69 (41⁷/₁₆ x 27³/₁₆). National Gallery of Art, Washington, DC. Chester Dale Collection. Accession no.1963.10.196. © Succession Picasso/DACS, London 2016; **60ac** Pablo Picasso, Head of a Woman, 1907. Oil on canvas, 46 x 33 (18 ¹/₈ x 13). Barnes Foundation, Philadelphia, Pennsylvania. © Succession Picasso/DACS, London 2016; **60ar** An African dance mask, mixed media. © Heinz-Dieter Falkenstein/ imageBROKER/AGE Fotostock; **60bl** Pablo Picasso, Violin and Grapes, 1912. Oil on canvas, 50.8 x 61 (20 x 24). Museum of Modern Art, New York. © Succession Picasso/DACS, London 2016; **61ar** Ethelbert White, Parade, 1920s. Souvenir print, coloured by hand in watercolour and gouache on paper, 34.2 x 37.5 (13⁷/₁₆ x 14³/₄). Victoria and Albert Museum, London. Museum no. S.487-2000. Photo © Victoria and Albert Museum, London. Cyril W Beaumont Bequest. Courtesy Ethelbert White Estate. © Succession Picasso/DACS, London 2016; **61cr** Pablo Picasso painting decorations on a plate in his pottery studio at his villa on the French Riviera, 1948. Black & White photograph. © Corbis/Bettmann; **61b** Pablo Picasso, Guernica, 1937. Oil on canvas, 349.3 x 776 (137¹/₂ x 305¹/₂). Museo Nacional Centro de Arte Reina Sofia, Madrid. © Succession Picasso/DACS, London 2016; **62cr** Wassily Kandinsky, black and white passport photograph, detail, 1921; **63** Wassily Kandinsky, Improvisation 31 (Sea Battle), 1913. Oil on canvas, overall : 140.7 x 119.7 (55³/₈ x 47 ¹/₈). National Gallery of Art, Washington, DC. Ailsa Mellon Bruce Fund 1978.48.1.; **64al** Interior of Wassily Kandinsky and Gabriele Münter's home, Murnau, Bavaria. Staircase decorated by Kandinsky, 1910. Photo Simone Gänsheimer, Ernst Jank, Städtische Galerie im Lenbachhaus, Munich © Gabriele Münter-und Johannes Eichner-Stiftung, Munich; **64ar** Wassily Kandinsky, Composition IV, 1911. Oil on canvas, 160 x 250 (63 x 98¹/₂). Kunstsammlung Nordrhein-Westfalen, Dusseldorf; **64cl** Wassily Kandinsky, Church / L'Eglise from Xylographs (Xylographies), executed 1907. Woodcut print 13.3 x 14.7 (5¹/₄ x 5¹³/₁₆). Private collection; **65ar** Exterior photograph of the Bauhaus, view of workshop block, Bauhaus, Dessau. © Dennis Gilbert/VIEW; **65cr** Heinrich Siegfried Bormann, Four elementary colours, relations between basic forms and basic colours including green / Wassily Kandinsky's course on colour theory, 1930. Black ink and gouache on drawing board, 48.9 x 61.5 (19¹/₄ x 24 3/16). Bauhaus-Archiv Berlin. Photo Markus Hawlik; **65br** Wassily Kandinsky, Panel design for the 'Juryfreie' Exhibition, Wall B, 1922. Gouache on black paper, 33 x 58 (13¹¹/₁₆ x 23⁵/₈). Centre Georges Pompidou, Musée National d'art Moderne, Paris; **65bl** Wassily Kandinsky, Composition 8, 1923. Oil on canvas, 140 x 200 (55¹/₈ x 78³/₄). Solomon R. Guggenheim Museum, New York; **66cr** Marcel Duchamp in his Paris studio, black and white photograph, detail, 1968. AKG-Images/Denise Bellon; **67** Marcel Duchamp, Fountain, 1917 (1964 edition). Painted ceramic, 33.5 x 48 x 61 (13³/₁₆ x 18⁷/₈ x 24). Indiana University Art Museum, Bloomington. Partial gift of Mrs. William H. Conroy, IU Art Museum 71.37.7 © Succession Marcel Duchamp/ADAGP, Paris and DACS, London 2016; **68al** Marcel Duchamp, Rotoreliefs, 1935. Cardboard discs printed on both sides, diameter 20 (7⁷/₈). Collection Alexina Duchamp, Paris. © Succession Marcel Duchamp/ ADAGP, Paris and DACS, London 2016; **68br** Marcel Duchamp, Bicycle Wheel, 1951 (after lost original of 1913). Bicycle wheel and fork mounted on stool, height 126.5 (49³/₄), stool 50.4 (19⁷/₈), wheel diameter 64.8 (25¹/₂). Barbican Art Gallery, London, exhibition display February 13, 2013. Photo Dan Kitwood/ Getty Images. © Succession Marcel Duchamp/ADAGP, Paris and DACS, London 2016; **68cl** Marcel Duchamp, Sixteen Miles of String, from his installation for the First Papers of Surrealism Exhibition, New York, 1942. Black and white photograph. Philadelphia Museum of Art, Pennsylvania. Gift of Jacqueline, Paul and Peter Matisse in memory of their mother Alexina Duchamp. © Succession Marcel Duchamp/ADAGP, Paris and DACS, London 2016; **69al** Marcel Duchamp, Box in a Valise (Boîte-en-Valise), 1941. Mixed media, 41.3 x 38.4 x 9.5 (16¹/₈ x 15¹/₈ x 3¹¹/₁₆). Philadelphia Museum of Art, Pennsylvania. Walter and Louise Arensberg Collection. © Succession Marcel Duchamp/ADAGP, Paris and DACS, London 2016; **69ar** Marcel Duchamp, Nude Descending a Staircase, No.2, 1912. Oil on canvas, 147 x 89.2 (57⁷/₈ x 35¹/₈). Philadelphia Museum of Art, Pennsylvania / Walter and Louise Arensberg Collection, 1950. © Succession Marcel Duchamp/ ADAGP, Paris and DACS, London 2016; **69br** Eadweard J. Muybridge, Animal Locomotion : the horse in motion c.1878. Sallie Gardner, owned by Leland Stanford, running at a 1:40 gait over the Palo Alto track, 19 June 1878 : 2 frames showing diagram of foot movements. Albumen print photographs. Library of Congress Prints and Photographs Division, Washington, DC; **70cr** Salvador Dalí holding his glass walking stick, Rome, 1953. Black and white photograph, detail. © Bettmann/Corbis; **71** Salvador Dalí, The Maximum Speed of Raphael's Madonna, 1954. Oil on canvas, 81 x 66 (31⁷/₈ x 26). Museo Nacional Centro de Arte, Reina Sofia, Madrid. © Salvador Dalí, Fundació Gala-Salvador Dalí, DACS, 2016; **72al** Salvador Dalí, Lobster Telephone, 1938. Assemblage (painted plaster, plastic and metal), 19 x 31 x 16 (7¹/₂ x 12¹/₄ x 6³/₈). The Trustees of The Edward James Foundation, Chichester. © Salvador Dalí, Fundació Gala-Salvador Dalí, DACS, 2016; **72ar** Salvador Dalí, The Persistence of Memory, 1931. Oil on canvas, 24.1 x 33 (9¹/₂ x 13). The Museum of Modern Art,

95

New York. Given anonymously. © Salvador Dalí, Fundació Gala-Salvador Dalí, DACS, 2016; **72cl** Salvador Dalí Theatre-Museum, Figueres, Catalonia. Exterior colour photograph. © José Fuste Raga/AGE Fotostock; **73br** Film still from the Salvador Dalí-designed film set for Spellbound, 1945, directed by Alfred Hitchcock. Selnick/United Artists/The Kobal Collection. © Salvador Dalí, Fundacío Gala-Salvador Dalí, DACS, 2016; **73bl** Salvador Dalí, Swans Reflecting Elephants, 1937. Oil on canvas, 51 x 77 (20⅛ x 30⁵/₁₆). Private collection. © Salvador Dalí, Fundacío Gala-Salvador Dalí, DACS, 2016; **74cr** Black and white portrait photograph of Frida Kahlo, 1944, detail. © Corbis / Bettmann; **75** Frida Kahlo, Self Portrait with Thorn Necklace and Hummingbird, 1940. Oil on canvas, 62.6 x 47.9 (24⁵/₈ x 18⁷/₈). Nicklas Muray Collection, Harry Ransom Humanities Research Center, The University of Texas at Austin. © 2016. Banco de México Diego Rivera Frida Kahlo Museums Trust, Mexico, D.F./DACS; **76a** Frida Kahlo, The Bus, 1929. Oil on canvas, 26 x 55 (10¼ x 27⁷/₈). Museo Dolores, Olmedo Patino, Mexico City. © 2016. Banco de México Diego Rivera Frida Kahlo Museums Trust, Mexico, D.F./DACS; **76bl** Frida Kahlo, Self-Portrait with Monkey, 1938. Oil on masonite, 40.6 x 30.5 (16 x 12). Albright-Knox Art Gallery, Buffalo. Bequest of A. Conger Goodyear, 1966. © 2016. Banco de México Diego Rivera Frida Kahlo Museums Trust, Mexico, D.F./DACS; **77ar** Exterior photograph of courtyard at Frida Kahlo's Blue House (Casa Azul), now the Frida Kahlo Museum, Coyoacán, Mexico City. © image BROKER/Alamy; **77cr** Colour photograph of a tropical bird of paradise plant. Eva Kaufman/iStock; **77br** Frida Kahlo with her pet monkey, black and white photograph, 1944. © Bettmann/Corbis; **77bl** Interior photograph of Frida Kahlo's studio, showing her easel and wheelchair, at the Blue House, (Casa Azul), now the Frida Kahlo Museum, Coyoacán, Mexico City. © M. Sobreira/Alamy; **78cr** Barbara Hepworth in the grounds of her workplace, Trewyn Studios, St. Ives, Cornwall, black and white photograph, 1954, detail. B. Seed/Lebrecht Music & Arts/Corbis; **79** Barbara Hepworth, Three figures from The Family of Man. Ancestor I, Ancestor II & Parent I, 1970. Bronze. On Loan to the Maltings, Snape, Suffolk / The Fitzwilliam Museum, University of Cambridge. Photo Sophia Gibb © Bowness; **80al** Barbara Hepworth, Infant, 1929. Burmese wood, 42.5 x 27 x 19 (16³/₄ x 10⁵/₈ x 7¹/₂). Barbara Hepworth Museum, St Ives, Cornwall. Presented by the executors of the artist's estate 1980. © Bowness; **80ar** Barbara Hepworth, Wave, 1943-4. Plane wood with painted interior and strings, length 47 (18¹/₂). Scottish National Gallery of Modern Art, Edinburgh. © Bowness; **80bl** Tools used for sculpture. Colour photograph. © César Lucas Abreu/AGE Fotostock; **81ar** Colour photograph of St Ives, Cornwall. © Jeremy Lightfoot/Robert Harding World Imagery/Corbis; **81cr** Barbara Hepworth, at her studio, St Ives, Cornwall, with plaster of Sphere with Inner Form, 1963. Photo 2016 Topham / UPP. © Bowness; **81br** Barbara Hepworth Museum and Sculpture Garden, St Ives, Cornwall. Photo Tony Latham/AGE Fotostock © Bowness; **81bl** Barbara Hepworth, Single Form, 1961-4. Bronze, 640 (252). United Nations Plaza, New York. Photo DEA/M Carrieri/AGE Fotostock. © Bowness; **82cr** Jackson Pollock, East Hampton. Black and white photograph, detail, 1956. AKG-Images/Ullstein Bild; **83** Jackson Pollock, Number 8, 1950 (1950). Oil, enamel, and aluminium paint on canvas, mounted on fibreboard, 142.5 x 99 (56¹/₈ x 39). Collection David Geffen, Los Angeles. © The Pollock-Krasner Foundation, ARS, NY and DACS, London 2016; **84a** Jackson Pollock, Mural, 1943. Oil and casein on canvas, 242.9 x 603.9 (95⁵/₈ x 237³/₄). Gift of Peggy Guggenheim, 1959.6. University of Iowa Museum of Art, reproduced with permission from the University of Iowa Museum of Art; **84bl** Jackson Pollock 'action painting' Long Island. Colour photograph, 1950. © Photo Researchers/Alamy; **85ar** Mark Rothko, Untitled (Seagram Mural), 1959. Oil and mixed media on canvas, overall : 265.4 x 288.3 (104¹/₂ x 113¹/₂). National Gallery of Art, Washington, DC 1985.38.5. © 1998 Kate Rothko Prizel & Christopher Rothko ARS, NY and DACS, London.; **85cr** Willem de Kooning, Gotham News, 1955. Oil, enamel, charcoal, and newspaper transfer on canvas, 181.6 x 208.3 x 6.9 (71¹/₂ x 82 x 2³/₄). Albright-Knox Art Gallery, Buffalo. K1955:6. © 2016 The Willem de Kooning Foundation / Artists Rights Society (ARS), New York and DACS, London; **85br** Lee Krasner, Untitled, 1949. Oil on canvas, 61 x 121.9 (24 x 48). Collection of Mr and Mrs David Margolis. © ARS, NY and DACS, London 2016; **85bl** Jackson Pollock, Convergence : Number 10, 1952, 1952. Oil on canvas, 241.9 x 399.1 (95¹/₄ x 157¹/₈). Albright-Knox Art Gallery, Buffalo, NY, gift of Seymour H. Knox, Jr., 1956 © The Pollock-Krasner Foundation, ARS, NY and DACS, London 2016; **86cr** Andy Warhol, black and white portrait photograph, New York, 1985, detail. © Andrew Unangst/Alamy; **87** Andy Warhol, Campbell's Soup (Tomato), detail, 1961-62. Synthetic polymer paint on canvas, 50.8 x 40.6 (20 x 16). National Gallery of Art, Washington, DC © 2016 The Andy Warhol Foundation for the Visual Arts, Inc. / Artists Rights Society (ARS), New York, and DACS, London; **88al** Andy Warhol's studio, the Factory (231 East 47th Street), New York, August 31, 1965. Black and white photograph of American fashion model and actress Edie Sedgwick (1943-1971) (centre left), with others, during a party. Fred W. McDarrah/Getty Images; **88ar** Andy Warhol, Elvis I and Elvis II, 1964. Two panels : silkscreen ink on synthetic polymer paint on canvas, silkscreen ink on aluminium paint on canvas, each panel 208.3 x 208.3 (82 x 82). Art Gallery of Ontario, Toronto. Gift from the Women's Committee Fund. © 2016 The Andy Warhol Foundation for the Visual Arts, Inc. / Artists Rights Society (ARS), New York and DACS, London; **88cl** Colour photograph of the window display at Bonwit Teller department store, showing the first exhibition of Andy Warhol paintings, New York, 1961. Courtesy Rainer Crone, Berlin; **89ar** Andy Warhol, Flowers (pink, blue, green), 1970. Colour screen print, 91.5 x 91.5 (36 x 36). National Gallery of Art, Washington, DC. Reba and Dave Williams Collection, Gift of Reba and Dave Williams 2008.115.4946. © The Andy Warhol Foundation for the Visual Arts, Inc. / Artists Rights Society (ARS), New York and DACS, London; **89cr** Andy Warhol's time capsule collections were kept in cardboard boxes similar to this. iStock/CHAIWATPHOTOS; **89bl** Andy Warhol, Ethel Scull Thirty-six Times, 1963. Silkscreen ink on synthetic polymer paint on canvas, thirty-six panels, each 50.5 x 40.3 (19⁷/₈ x 15⁷/₈). Whitney Museum of American Art, New York. Gift of Ethel Redner Scull. © 2016 The Andy Warhol Foundation for the Visual Arts, Inc. / Artists Rights Society (ARS), New York and DACS, London; **92al** Christo and Jeanne-Claude, The Pont Neuf Wrapped, Paris, 1975-85. © Christo 1985. Photo Collection Artedia/VIEW; **92br** Pipilotti Rist, Donau Gnade Donau, Mercy Danube Mercy, from the Mercy Work Family, 2013-15. Audio video installation. Installation view at Kunsthalle Krems, 'Komm Schatz, wir stellen die Medien um & fangen nochmals von vorne an', Krems, 2015. Photo Lisa Rastl; **93cl** Cornelia Parker, Cold Dark Matter : An Exploded View. Installation view at The Whitworth Art Gallery, Manchester, February 2015. Courtesy the artist and Frith Street Gallery. Photo © Alan Williams/VIEW; **93ar** Yayoi Kusama, LOVE IS CALLING, 2013. Wood, metal, glass mirrors, tile, acrylic panel, rubber, blowers, lighting element, speakers, and sound, 443 x 865 x 608 (174¹/₂ x 340⁵/₈ x 239³/₈). Courtesy David Zwirner, New York; Ota Fine Arts, Tokyo / Singapore; Victoria Miro, London; KUSAMA Enterprise. Photo © Scott Houston/Alamy. Image © Yayoi Kusama

On the cover
Front a : Michelangelo Buonarroti, The Creation of Man, detail, 1511. Ceiling, Sistine Chapel, Vatican Museums and Galleries, Vatican City; **Front bl :** Henri Rousseau, Myself, Portrait-Landscape, 1890. Oil on canvas, 146 x 113 (57¹/₂ x 44¹/₂). Narodni Galerie, Prague; **Front br :** Plate showing an oil painting easel. Engraving from Denis Diderot, Jean Baptiste Le Rond d'Alembert, L'Encyclopedie, 1751-57. De Agostini Editore/AGE Fotostock; **Back a :** Katsushika Hokusai, The Great Wave off Kanagawa, colour woodblock print, 1826-33.
Colour woodblock print, 25.9 x 38 (10³/₁₆ x 14¹⁵/₁₆). Library of Congress, Prints and Photographs Division, Washington, DC.
Vector overlays : front & back : colour paint splat. © Roman Samokhin/iStockphoto.com; Front & spine : colour paint tube art supplies. © Aleksei Oslopov/iStockphoto.com.

메리 리처즈 Mary Richards 글

저술가이자 출판인, 음악가이기도 하다. 〈에드 루샤〉, 〈현대 미술! 자신의 이야기를 하라〉를 썼고, 런던 헤이워드 갤러리의 미술 출판 분야에서 일했다.

김은령 옮김

고려대학교를 졸업하고 전문 번역가로 활동하고 있다. 〈유레카!〉, 〈부엌 화학〉 등의 책을 번역했다.

살아 있는 미술사 박물관!
세상을 발칵 뒤집은 흥미진진한 예술가들 이야기

초판 1쇄 발행 2016년 9월 1일

글쓴이 메리 리처즈 | **옮긴이** 김은령 | **펴낸이** 오연조
책임편집 조애경 | **디자인** 김민지(씨오디) | **경영지원** 김은희 | **마케팅** 성진숙
펴낸곳 페이퍼스토리 | **출판등록** 2010년 11월 11일 제 2010-000161호
주소 경기도 고양시 일산동구 정발산로 43-20 센트럴프라자 7층
전화 031-900-9999 | **팩스** 031-901-5122
이메일 book@sangsangschool.co.kr

SPLAT!
Published by arrangement with Thames & Hudson Ltd, London.
SPLAT! © 2016 This edition first published in Korea in 2016
by Paperstory, an imprint of Sangsang School Publishing Co., Ltd
Korean edition © 2016 Sangsang School Publishing Co., Ltd
Arranged through Icarias Agency, Seoul

*페이퍼스토리는 ㈜상상스쿨의 단행본 브랜드입니다.
*이 책의 한국어판 저작권은 Icarias Agency를 통해 Thames & Hudson Ltd.와 독점 계약한 (주)상상스쿨에 있습니다. 저작권법에 의해 한국 내에서 보호를 받는 저작물이므로 무단 전재와 복제를 금합니다.

ISBN 978-89-98690-24-3 03600

이 도서의 국립중앙도서관 출판예정도서목록(CIP)은 지정보유통지원시스템 홈페이지(http://seoji.nl.go.kr)와 국가자료공동목록시스템(http://www.nl.go.kr/kolisnet)에서 이용하실 수 있습니다.
(CIP제어번호 : CIP2016012289)